NOTICE

SUR

LES PLANS ET VUES

DE

la Ville de Lyon

DE

LA FIN DU XV^e AU COMMENCEMENT DU XVIII^e SIÈCLE

PAR

J.-J. GRISARD

Ingénieur-Topographe

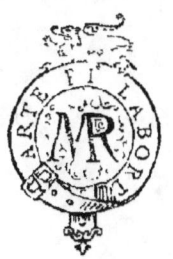

LYON
IMPRIMERIE MOUGIN-RUSAND
3, rue Stella, 3

1891

NOTICE
SUR
LES PLANS ET VUES
DE
LA VILLE DE LYON

NOTICE

SUR

LES PLANS ET VUES

DE

la Ville de Lyon

DE

LA FIN DU XVe AU COMMENCEMENT DU XVIIIe SIÈCLE

PAR

J.-J. GRISARD

Ingénieur-Topographe

LYON
IMPRIMERIE MOUGIN-RUSAND
3, rue Stella, 3
—
1891

> Lugdunum patria mea cui vehementer adficior.
>
> (C. BELLIÈVRE, *Lugdunum priscum*)

Le splendide panorama que présente la ville de Lyon, a été maintes fois reproduit par les du Cerceau, Jérôme Cock, Philippe Lebeau, Simon Maupin, Israël Silvestre et autres artistes de talent qui nous ont laissé une série de plans, portraits et vues, fidèles représentations de l'importance de la cité aux XVIᵉ et XVIIᵉ siècles.

Malheureusement quelques-unes de ces œuvres sont de toute rareté, notamment l'une des plus anciennes, celle attribuée à du Cerceau, dont le seul et unique exemplaire est conservé à la Bibliothèque nationale.

Pour suppléer à cette pénurie de documents, d'une importance si capitale pour l'histoire topographique de notre ville, nous avons pensé qu'une monographie descriptive des divers plans, portraits, vues, profils et perspectives connus de la ville de Lyon pourrait peut-être offrir quelque intérêt aux personnes qui s'intéressent à notre histoire

locale, et c'est dans le but de faciliter leurs recherches, que nous nous sommes décidé à publier le résultat de nos imparfaites investigations, heureux si elles pouvaient leur être de quelque utilité, et surtout dans l'espoir qu'un jour elles seront complétées par les découvertes d'un plus expert que nous en cette matière.

Lyon, le 15 octobre 1889. Fête de sainte Thérèse.

J.-J. GRISARD.
Ingénieur topographe

NOTICE
SUR
LES PLANS ET VUES
DE LA
Ville de Lyon
DE LA
FIN DU XV^e AU COMMENCEMENT DU XVIII^e SIÈCLE

I. CHRONIQUE DE NUREMBERG (1493)

La plus ancienne vue connue de la ville de Lyon, accompagnée d'une notice historique et descriptive de la cité, se trouve insérée dans le *Chronicarum Liber*, grand in-folio gothique, plus connu sous le nom de *Chronique de Nuremberg*. Ce livre est surtout remarquable par ses nombreuses gravures sur bois, au nombre de plus de deux mille en comptant celles qui ont été répétées plusieurs fois, dessinées dans le goût gothique allemand et dont toutes les figures portent le costume du Moyen Age. Imprimé à Nuremberg, en 1493, par Antoine Koberger, que Badius Ascensius appelait le prince des libraires, cet ouvrage ren-

ferme, avec l'histoire générale du monde depuis la création, une description des principales villes de l'univers : c'est une compilation du célèbre docteur Hartmann Schedel, historiographe et médecin. Jean Schönsperger en a donné une seconde édition latine, imprimée à Augsbourg en 1497. Une traduction allemande en a été imprimée à Nuremberg, en 1493, puis à Augsbourg, en 1496 et 1500.

L'édition latine de Nuremberg a pour titre :

Registrum hujus operis libri cronicarum cū figuris et ymagibus ab inicio mundi.

La souscription mise au bas du feuillet CCLXVI, recto, indique la date de l'achèvement de la rédaction de l'ouvrage ; celle placée au verso du dernier feuillet chiffré, fait connaître l'époque où l'impression en a été terminée et les collaborateurs qui ont aidé Schedel dans son œuvre. En voici à peu près les termes :

Folio CCLXVI. — Fin de l'ouvrage renfermant l'histoire des divers âges du monde et la description des cités, imprimé dans la célèbre ville de Nuremberg. Les matériaux en ont été réunis depuis peu avec une attention scrupuleuse par le docteur Hartmann Schedel. L'an de grâce 1493 et le quatrième jour de juin.

Au Dieu souverainement bon, éternelles louanges :

Folio CCC. — Voici maintenant, studieux lecteur, la fin du Livre des Chroniques, sous la forme de résumé et d'abrégé, ouvrage important et dont tout savant doit faire l'acquisition. Il contient les faits les plus remarquables qui se sont produits depuis l'origine du monde jusqu'aux temps malheureux que nous traversons : il a été revu avec soin par des hommes très doctes, pour être plus digne de voir

le jour. Sur le visa et sur les instances de Sebaldus Schreyer et de Sébastien Kamersmaister, hommes d'une grande prudence, Antoine Koberger l'a imprimé à Nuremberg. Des savants très habiles dans l'art du dessin, Michel Volgemut et Guillaume Pleydenwurff lui ont donné leur concours. Ils ont apporté l'attention la plus scrupuleuse dans les vues des

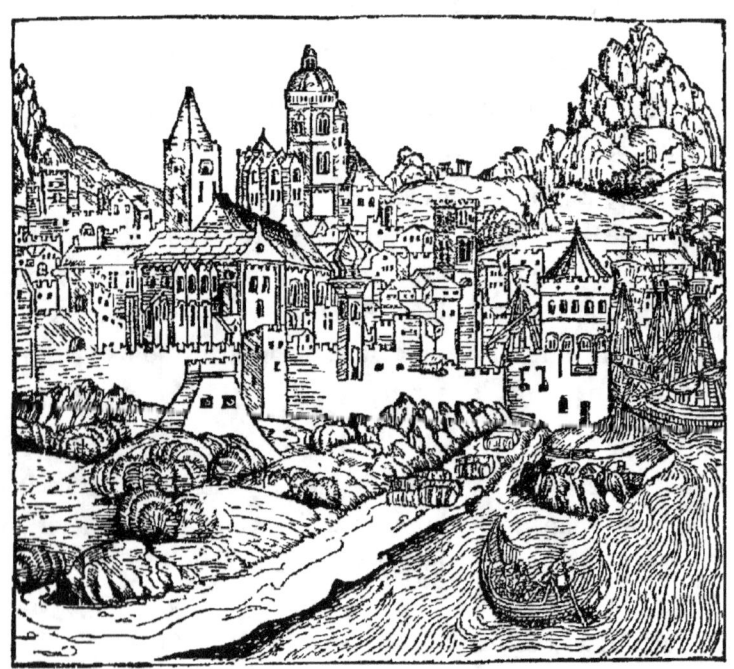

VUE DE LYON, d'après la *Chronique de Nuremberg*

villes et les portraits des grands hommes intercalés dans le texte.

L'impression du livre a été terminée le douzième jour de juillet de l'an de grâce 1493.

Nous devons ajouter que les dessins qui ornent la *Chronique de Nuremberg* sont loin d'avoir la fidélité qu'on serait

en droit d'attendre après une semblable déclaration, et, détail important à signaler, la plupart d'entre eux sont communs à plusieurs villes. Ainsi la gravure qui est censée représenter Lyon, est la même pour Aquilée, Bologne et Mayence : elle a 224 millimètres de largeur par 199 de hauteur.

Quant au texte, la description de Lyon (*folio LXXXVIII, recto*) n'est qu'une compilation médiocre de ce que les anciens auteurs ont écrit sur cette cité, sans aucun renseignement historique ou topographique sur son importance au Moyen Age : aussi n'est-ce qu'à titre de curiosité que nous en donnons la traduction suivante, que nous devons à l'obligeance d'un de nos amis qui a désiré garder l'anonyme, en l'accompagnant de notes destinées à rectifier ou à éclaircir les passages erronés et obscurs du texte.

DESCRIPTION DE LA VILLE DE LYON D'APRÈS LA CHRONIQUE DE NUREMBERG

« Lyon, ville de la Gaule transalpine, à quelque distance de Vienne, fut fondé sous le règne d'Octavien Auguste, ainsi que l'atteste Eusèbe, par Munatius Plancus (1), disciple le plus brillant de l'orateur Cicéron, sur une colline au pied de laquelle la Saône et le Rhône mêlent leurs eaux. Quoi qu'en ait écrit François Pétrarque, Lyon est une

(1) Le texte porte *Numantio Planco*, mais on sait que Lyon fut fondé par Lucius Munatius Plancus, général romain, sur l'ordre du Sénat, l'an 711 de Rome, qui correspond à l'année 43 avant la naissance de Jésus-Christ.

colonie de nobles romains, un peu antérieur à Agrippa. Deux cours d'eaux importants, tributaires de la Méditerranée, le Rhône et la Saône s'y réunissent; le nom de Saône est donné à l'Arar par les habitants du pays (2). Lyon fut longtemps, avec Narbonne, la première des cités de la Gaule par le nombre de ses grands hommes. Au témoignage de Strabon, elle était l'emporium où tous venaient, comme de nos jours, s'approvisionner. Les gouverneurs romains, avec l'autorisation d'Auguste, pouvaient frapper à leur effigie des monnaies d'or et d'argent. On y voyait un temple élevé à frais communs par tous les habitants de la Gaule et dédié à César Auguste (3). Il était bâti à l'entrée de la cité, au point de jonction des deux fleuves : l'autel principal offrait le nom des soixante cités (de la Gaule), et les statues de chacune d'elles (se dressaient autour). Cette ville fut autrefois la capitale des Ségusiaves, qui couvraient le territoire compris entre le Rhône et le Doubs (4). Les autres peuples, dans la direction du Rhin, ont pour limite de séparation d'un côté le Doubs, de l'autre côté la Saône. Ces deux rivières, parties des Alpes, marient leurs eaux pour se jeter dans le Rhône. Ce fleuve continuant sa course descend à Vienne, métropole des Allobroges. Étant donné l'union de ces trois cours d'eau, les eaux ont leur point de départ au nord et inclinant vers l'ouest, puis réunies en un

(2) *Arar* chez les Latins. Au moyen âge, *Saucona, Segona, Sagona, Saona, Saône.*

(3) Le temple dédié à Rome et à Auguste (ROMAE ET AVGVSTO), l'an de Rome 743.

(4) Passage erroné, extrait de la géographie de Strabon, livre IV, chapitre III. Les Ségusiaves occupaient à peu près le territoire des deux anciennes provinces du Lyonnais et du Forez, et ne s'étendaient nullement jusqu'au Doubs.

même lit, elles se dirigent avec une courbe vers le midi : grossi par de nombreux affluents, le fleuve précipite sa course jusqu'à la mer. Le temple et les environs furent, comme le rapporte Sénèque dans une lettre à Lucilius, dévastés par un terrible incendie, du vivant d'Agrippine, c'est-à-dire dans le temps même où écrivait Sénèque. Quelques auteurs veulent faire de Lyon une cité celtique. Cette ville a donné le jour à Plotin (5), le premier qui ouvrit à Rome un cours de rhétorique latine : Cicéron rapporte que dans son enfance il suivit, avec Quintus, son frère, les leçons de ce maître qui l'initia aux lettres. D'elle sortirent : saint Oyand (6), dont la vie et les miracles sont

(5) Le texte porte *Plotinus*, mais c'est évidemment de *Plotius* qu'il est question ici, car le philosophe Plotin, né en 205 de l'ère actuelle, à Lycopolis (Haute-Égypte), n'a pu professer du temps de Cicéron. Quant à Lucius Plotius, grammairien gaulois, que quelques auteurs ont prétendu avoir été Lyonnais, Cicéron en parle avec éloge. Spon, le premier, a réfuté l'opinion accréditée au sujet de la nationalité de Plotius : il s'exprime ainsi à la page 9 de ses *Recherches des antiquités de Lyon* :

« Je n'ay donc garde de mettre dans le rang des Lionnois illustres, comme ont fait quelques-uns de nos Autheurs, *Lucius Plotius*, grand Orateur que Ciceron avoit écouté : *Antonius Grupho*, Precepteur de Jules Cœsar ou *Valerius Cato*, qui sont tous morts avant qu'on eust jetté les fondemens de Lyon, et Suetone mesme ne nous les donne que pour Gaulois. »

(6) Saint Oyand ou Eugende (*Augendus*), né près d'Isernore (Ain), vers le milieu du v^e siècle. Il fut élevé dès l'âge de sept ans sous la conduite des deux frères saint Romain et saint Lupicien, fondateurs de la célèbre abbaye de Condat, au mont Jura, dont il devint abbé après saint Mimause qui l'avait choisi pour son coadjuteur. Peu après la mort de saint Oyand, l'abbaye de Condat en prit le nom, qu'elle porta jusqu'au milieu du xii^e siècle, où on lui adjoignit celui de saint Claude, son sixième abbé, qui dans la suite prévalut. Avant la création de l'évêché de Saint-Claude, en 1742, ce monastère dépendait du diocèse de Lyon.

célèbres; l'évêque saint Didier, et saint Galmier dont les miracles multiples sont la gloire de la cité; saint Romain, abbé, qui le premier de tous mena une vie pénitente et devint le père d'un grand nombre de moines. Lyon est fier aussi d'avoir possédé l'évêque saint Nizier, et l'évêque Irénée, disciple de Polycarpe et qui fut martyrisé dans ses murs. Elle revendique pareillement Domitien, abbé, saint Loup, évêque et anachorète, et l'évêque Antioche, qui reposent dans la paix du Seigneur. Enfin saint Just, un ange sur la terre, y termina sa vie (7). Cette cité célèbre fut longtemps sous la domination des rois francs, qui y établirent des foires annuelles. Pilate et Hérode, d'après la tradition, exilés par les empereurs romains, vinrent mourir à Lyon dans l'obscurité. D'après certains auteurs, le mot *Lugdunum* vient de *Lugda*, nom d'une des légions de César: cette légion, plus d'une fois, prit à Lyon ses quartiers d'hiver. Le mot Lugda est en français synonyme de foudre. Tacite parle d'une légion romaine, envoyée en Espagne, qui pour effrayer par son nom les populations avait reçu le nom de *Rapax* (8); ces sortes de noms sèment l'épouvante autour d'eux. »

(7) Saint Just est mort en Egypte et non à Lyon.
(8) La vingt et unième légion.

II. ANDROUET DU CERCEAU (1548)

Jacques Androuet, dit du Cerceau, architecte du Roi de France et de Renée de France, duchesse de Ferrare, dessinateur et graveur, né vers 1510, est mort en 1584. La Croix du Maine, dans sa bibliothèque (Paris, Abel l'Angelier, 1584), lui consacre la notice suivante :

« Jaques Androuet, Parisien, surnommé du Cerceau, qui est à dire cercle, lequel nom il a retenu pour avoir un cerceau ou cercle pendu à sa maison, pour la remarquer et y servir d'enseigne (ce que je dy en passant, pour ceux qui ignoreroyent la cause de ce surnom).

« Il a esté l'un des plus sçavants architectes de nostre temps, et des mieux apris en l'art de perspective et ordonnance de bastir.

« Il a par son industrie et labeur, recueilly les desseins et portraicts de la plupart des anciens et modernes bastiments et edifices de Paris, lesquels il a dressez en planches de cuyvre, et taille douce, suyvant le mandement et permission du Roy. Le tout pour le bien et honneur des Parisiens.

« Il a gravé en taille douce, la carte ou description de tout le pays et Conté du Maine, imprimée au Mans dès l'an 1539, pour la premiere fois par Mathieu de Vaucelles, et depuis encores l'an 1575, par le mesmes.

« Le premier et second Volumes, des plus excellents bastiments de France, dressez par ledit Jaques Androuet, dit du Cerceau, et ont esté imprimez à Paris chez Gilles Beys l'an 1579, esquels sont designez les plans d'iceux bastiments et leur contenu, ensemble les elevations et singularitez d'un chacun.

« Il florissoit l'an 1570. »

Après avoir séjourné en Italie pour se perfectionner par l'étude des monuments antiques, ceux de Rome en particulier, du Cerceau revint dans sa patrie vers la fin de 1533. C'est à partir de cette époque qu'il publia successivement ses nombreux et importants ouvrages devenus aujourd'hui rarissimes, parmi lesquels nous mentionnerons seulement les suivants, qui se rapportent à la topographie (1) :

La Carte du comté du Maine, en 1539;
Hierusalem Civitas, en 1543;
Antwerpia in Brabantia, vers 1550;
La Ville, Cité et Université de Paris, vers 1555;
Plan de Rome (Effigies antiquæ Rome ex vestigiis ædificiorum et ruinarum testimonio veterum auctorum fide, etc.), 1578;

(1) Voir pour de plus amples détails sur la vie et les œuvres de du Cerceau, les consciencieuses études publiées sur cet artiste par M. H. Destailleur (*Notice sur quelques artistes français du XVIe au XVIIIe siècle*, Paris, Rapilly, 1863), et M. Henri de Geymuller (*les du Cerceau, leur vie et leur œuvre*, Paris, Jules Renouard, 1885).

Enfin LA CITE DE LYON, estampe rare et curieuse, sans date ni signature comme la plupart des gravures de du Cerceau, mais d'une authenticité absolue et dont nous donnons la description d'après l'exemplaire conservé à la Bibliothèque nationale.

Cette estampe est gravée sur cuivre, en deux planches. Les dimensions prises entre les saillies extrêmes du cadre sont : largeur, 734 millimètres ; hauteur, 283 millimètres. Le profil de la ville est renfermé dans un rectangle de 687 millimètres de largeur par 238 millimètres de hauteur.

L'exécution du bel encadrement qui entoure la vue de Lyon rappelle un peu celle du titre du *Livre des arcs*, publié en 1549 par du Cerceau, mais elle est beaucoup plus fine et plus soignée, et, suivant M. de Geymüller, paraît être un peu antérieure à cette dernière.

La corniche est à modillons, avec larmier orné de postes et la moulure supérieure d'oves. Elle est flanquée latéralement par une console allongée, à patte de lion, reposant sur un socle mouluré retenu par un mascaron, de la bouche duquel part une chute de fruits et légumes, un bucrane en dessous. Chaque console est surmontée d'une corbeille de fruits en forme de chapiteau, au-dessus de laquelle est placé un dé orné de deux têtes de lion.

L'ensemble et les détails de ce cartouche sont caractéristiques de l'œuvre et du faire de du Cerceau, faire que l'on reconnaît aussi à l'interprétation des monuments.

Le panorama de la ville de Lyon est pris du sommet de la colline Saint-Sébastien (2). Il a dû être relevé du bastion de l'ancienne porte de la ville, qui existait en cet endroit,

(2) Aujourd'hui montée de la Grande-Côte.

et le dessin en est irréprochable, tant sous le rapport de l'exactitude et de la fidélité du tableau qu'il reproduit, que sous celui de la finesse d'exécution de la gravure.

En haut, dans le ciel, l'écusson de France à gauche, le blason de la ville à droite, tous deux renfermés dans un cartouche circulaire, soutenu par deux anges et entouré de rubans flottants d'un effet gracieux. Au milieu, un Mercure porté par les nuages tient dans sa main droite une banderolle flottante sur laquelle on lit : LA CITÉ DE LYON, tandis que de la gauche il montre la ville dont le panorama se déroule au-dessous.

Dans le bas, deux cartouches renferment, celui de gauche, un distique latin en vers hexamètres et pentamètres, celui de droite, des vers français. Voici ces deux inscriptions, l'une à la louange de la cité, l'autre adressée au lecteur :

Cartouche de gauche :

EXTREMAM ANTIQVE HIC FACIEM VRBIS ET INTIMA TECTA
NON PLÆBEIA TAMEN CERNERE CVIQVE LICET.
LVGDVNVM HANC VETERES APPELLAVERE COLONI :
HINC LVGDVNENSIS GALLIA NOMEN HABET.
INDE ARARIS RHODANVSQVE SIMVL DECVRRERE RIPA
COMMVNI INCIPIVNT, HIC CITVS, ILLE GRAVIS.
ILLA INTER CLARAS GALLORVM SVGGERIT VRBES
QVICQVID HABET PROPRIUM MERCIS, HABETQVE (3) SOLVM.
O QVANTIS EST AVCTA OPIBVS NVNC, TEMPORE AB ILLO
QVO PRIMVM HIC PLANCVS MŒNIA CONSTITVIT (4).

(3) Le texte porte HAVETQUE, mais c'est évidemment HABETQVE qu'il faut lire.

(4) Chacun peut considérer une antique cité, avec ses limites et les édifices qu'elle renferme, du moins les plus considérables.

Cartouche de droite :

> COMME LE MIROVER REPRESENTE
> AV NATVREL TOVTE PERSONNE,
> AINSI CESTE CARTE PRESENTE
> TE MONSTRE ET LE RHOSNE ET LA SONNE
> ET LION, DONT LE BRVICT RESONNE
> EN TOVS LIEVX, POVR SON EXCELLANCE.
> TV PEVLX AVSSI EN TON ABSENCE
> CE QVE PAR MIROVER NE POVRROYS
> VEOIR LION, AMSI QVEN PRESENCE,
> ET MIEVLX QVE PRESENT NE VEOIR ROYS.

Sur le premier plan on remarque une croix monumentale, puis la fausse porte de Saint-Marcel, avec les murs qui clôturaient le bourg de ce nom. Au centre de la ville, on voit les édifices qui existaient à cette époque et qui sont fidèlement représentés, tels que les églises Saint-Vincent, des Grands-Carmes, des Grands-Augustins, de la Platière avec son clocher à pointe, Saint-Pierre, Saint-Nizier avec son splendide vaisseau et sa flèche monumentale, des Cordeliers, des Jacobins avec sa tour carrée, des Célestins, le pont sur le Rhône avec les tourelles rondes de la porte de ville et la tour carrée avec pont-levis sur le milieu, le château de

Les premiers habitants lui donnèrent le nom de Lugdunum, de là est venu à la Gaule le nom de Lugdunaise.

La Saône et le Rhône, l'un rapide, l'autre paisible, commencent sous les murs de Lyon à ne faire qu'un lit.

Fameuse entre toutes, elle envoie aux villes de la Gaule les produits de son industrie et de son sol.

Oh ! à quelle opulence est parvenue la sienne, si on la compare maintenant à ce qu'elle était jadis lorsque Plancus édifia ses murs.

Béchevelin, le confluent du Rhône et de la Saône à Ainay, puis, dans le lointain, la silhouette des montagnes qui ferment l'horizon.

Sur la rive droite de la Saône, la colline de Fourvière, couronnée par l'antique chapelle de la Vierge avec son petit clocher pointu, Saint-Jean avec son immense vaisseau et ses quatre tours, l'Antiquaille, le pont de Saône, Saint-Paul avec sa flèche, le château de Pierre-Scize avec sa tour féodale surmontée d'un toit conique et les murailles de la ville, le monastère de l'Observance, le petit tombeau antique appelé des Deux-Amants. Enfin, au-dessus de Pierre-Scize, sur le plateau de Loyasse, on remarque une sorte de muraille d'enceinte.

Voici la nomenclature textuelle des indications écrites en regard des monuments auxquelles elles se rapportent :

LES CORDILIERS — LOPITAL — PONT DV RONE — S. NISIER — LES JACOPINS — NOSTRE DAME DE CONFORT — LES CELESTINS — ESNE — PONT DE LA SONE — S. JEAN — LANTICALLE — FORVIERE — S. PAVL — PIERRE ENCISE — LES BAVALINS NOVELLE.

Le groupement des habitations est bien étudié, de telle sorte que l'on peut facilement se rendre compte de l'importance des propriétés particulières. Quant aux natures de culture et aux nombreuses ondulations du terrain, elles sont traitées avec art et facilement reconnaissables même en l'état actuel des lieux.

Il nous reste maintenant à fixer avec quelque certitude la date de cette estampe, ou plutôt l'époque où le dessin en a été relevé sur le terrain.

Si l'on examine attentivement la tour carrée placée sur le

milieu du pont du Rhône, restaurée en partie et aménagée à la fin de l'année 1552 telle qu'on la voyait encore au siècle dernier, on remarque qu'elle est surmontée de hourds volumineux en charpente qui furent supprimés lors de la restauration précitée.

D'autre part, au-dessus de Pierre-Scize, sur le plateau de Loyasse, on aperçoit une nouvelle enceinte avec cette indication écrite : LES BAVALINS NOVELLE, que par suite d'une erreur du graveur, qui a mis un B au lieu et place d'un R, il faut lire RAVALINS, mot qui devient compréhensible : *Ravalin* ou *Ravelin*, terme de fortification ancienne que l'on employait au XVIe siècle pour désigner un bastion plat. Dès lors l'indication de *Les Ravalins novelle* ou *Les Ravelins nouveaux* s'applique parfaitement à la nouvelle enceinte bastionnée en avant des anciennes fortifications, qui fut établie entre Trion et Loyasse, dans les circonstances suivantes :

Au commencement de l'année 1544, l'empereur Charles-Quint menaçant la France d'une invasion du côté de la Franche-Comté, le roi François Ier écrivit au sénéchal gouverneur de Lyon de mettre cette place en état de défense, et lui enjoignit de faire exécuter d'office tous les travaux nécessaires à cet effet.

A la réception de la lettre royale, le sénéchal gouverneur se rendit à Lyon, où il convoqua les conseillers de la ville, qui prirent les délibérations suivantes que nous reproduisons textuellement :

« Le dernier jour de feuvrier mil cinq cens quarante-troys (5).

(5) 1543 avant Pâques, qui correspond à l'année 1544.

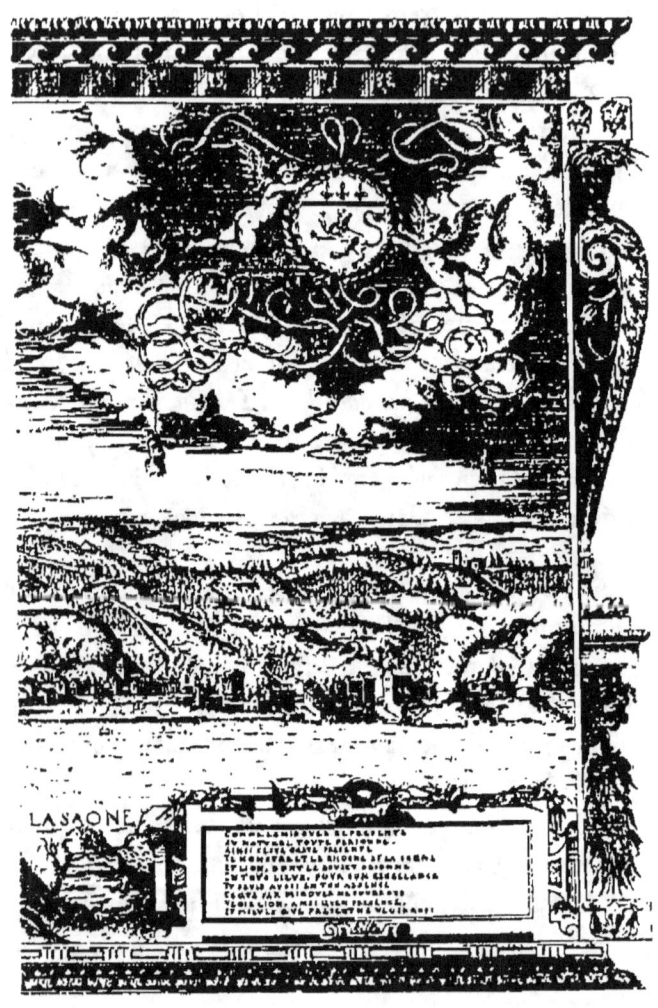

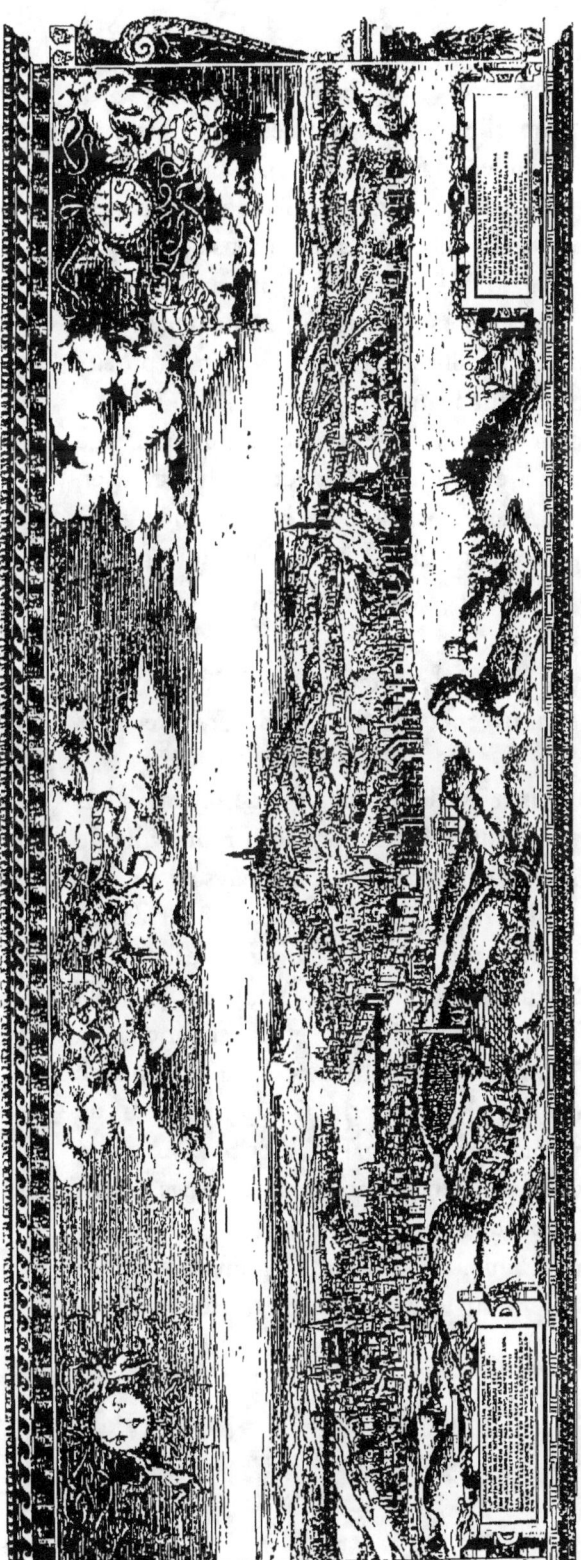

VUE DE LA VILLE DE LYON EN 1548
PAR ANDROUET DU CERCEAU

Fac-similé réduit de l'exemplaire conservé à la Bibliothèque nationale.

Reproduction jointe à la Notice sur les anciens Plans de Lyon, par J.-J. Guiraud.

« Messieurs les conseillers, assavoir messieurs Mathieu Athiaud, docteur, Claude Regnaud, Symon Court, Claude Teste, André Garbot, Antoine Vincent, Claude Montconis.

« Se sont transportez au lougis de monseigneur de Sainct André, seneschal gouverneur de Lyon, en larchidiacone, de matin, ou estoient monsieur le lieutenant du Peyrat, messieurs de Vauzelles, advocat, Baronnat, procureur du Roy, et monsieur le Juge ordinaire.

« Lequel seigneur seneschal leur a communique une lettre que le Roy lui a escript et quil a receu luy estant en sa maison de Sainct Andre, par laquelle luy a mande venir en ceste ville pour donner ordre aux fortiffications, mesmement du coste Sainct Just, dont la teneur sen suyt :

« A Nostre ame et feal le seigneur de Sainct Andre, nostre seneschal et gouverneur en la ville de Lyon et pays de Lyonnois.

« *Monsieur* de Sainct Andre, pour ce que jay eu advis que mes ennemys ont quelque entreprinse sur ma ville de Lion que desseignent executer passans par le pays de Bresse. A ceste cause, je vous prie vous retirer incontinant audict Lyon et pourvoir que les habitans de ladicte ville facent en tous la meilleur et plus grande dilligence quil sera possible besongner aux fortiffications dicelle, et mesmement du coste de Sainct Just. A ce que faulte de cella il nen puisse advenir inconvenient. Et sur ce prie Dieu, monsieur de Sainct Andre, quy vous ayt en sa garde. Escript à Melun, le xviie jour de feuvrier mil cinq cens quarante troys. Ainsi signe : **Françoys**, et au dessoubs : **Bayard**.

« Et icelle veue et leue, ledict seigneur gouverneur avec ladvis desdicts officiers du Roy et Consulat, a ordonne ce qui sensuyt :

« Premierement, aujourdhui a deux heures attendant troys apres midy, ils se transporteront audict quartier de Sainct Just avec quelques macons, charpentiers et autres expertz pour veoir ce que sera besoing faire.

« Et quant aux murailles au dessus la montagne Sainct Sebastien. :

« Ledict jour, apres diner, ledict seigneur gouverneur et avec luy monsieur le Commandeur de Sainct George, messieurs les procureur, advocat et conseillers se transporterent aux murailles de ladicte ville, du couste de Sainct Just et jusques à Tryon et Pierre Scize, et ont visité les lieux audict quartier les plus fort et faibles » . . .

.

« Le mardy cinquiesme jour de mars l'an mil cinq cens quarante troys (6), en l'hostel commun.

« Messires Mathieu Athiaud, docteur, Claude Regnaud, Claude Teste, Symon Court, Andre Garbot, Claude Montconis, Luxembourg de Gabiano.

« A este ordonne mener a monsieur de Sainct Andre maistre Olivier, masson, pour luy remonstrer la facon et maniere de faire les rempartz de terre qu'il veult faire faire vers Sainct Just, affin quil entende sy son oppinion sera meilleur que les autres »

« Le jeudy, septiesme jour de mars, lan mil cinq cens quarante troys (6), en lhostel commun, après deiner.

« Messires Mathieu Athiaud, docteur, Claude Regnaud,

(6) 1543 avant Pâques, qui correspond à l'année 1544.

Claude Teste, Symon Court, Luxembourg de Gabiano, Andre Garbot, Anthoine Vincent, Claude Montconis.

« Ont dresse une crye, de par le Roy et monsieur le gouverneur, pour faire commandement à tous manans et habitans de quelque estat et condition quilz soient, daller garder les portes de la ville es jours quilz seront mandez, sur poyne de dix livres damende pour la première fois, et de cent livres pour la deuxième. Et pour la troisième, destre declere rebelle et desobeissans au Roy et a mondict seigneur le gouverneur. »

« Ledict vendredi, penultieme jour de may, lan mil cinq cens quarante quatre, en lhotel commun, apres midi.

« Messires Mathieu Athiaud, docteur, Claude Regnaud, Claude Teste, Symon Court, Luxembourg de Gabiano, Andre Garbot, Anthoine Vincent, conseillers.

« Sur ce que monsieur de Sainct Andre, lieutenant et gouverneur general pour le Roy en ceste ville de Lion, et monsieur de Sainct Remy, commys et envoye par le Roy pour les fortiffications et reparacions de ladicte ville, se dolosent de ce quil ny a assez groz nombre de gens pour ladicte ville au boulevard de la Pye, quy a este dresse par ledict seigneur de Sainct Remy au dessus la montagne de Sainct Just. A este ordonne que Himbert Paris, commis à la conduicte desdicts ouvraiges et autres reparacions de ladicte ville, lundy prochain et au long de la sepmaine, tiendra audict boulevard de la Pye, oultre les ouvriers qui y sont de present, cinq cens manœuvres, et que pour ce faire et pour promptement trouver ledict nombre, lon fera une crye; que tous ceulx qui y vouldront aller besongner audict boulevard a porter terre auront trois solz neuf deniers pour chacun jour, et pour la conduicte desdicts ouvriers et manœuvres lon y mectra a chacun cinquante hommes, ung

homme souffisant pour les conduire et faire travailler, lesquelz auront et prendront cinq solz pour chacun jour. » (Archives de la ville, BB, 61.)

Les dépenses occasionnées par ces travaux se trouvent consignées au titre 55 du registre du receveur de la ville, Coulaud, pour l'année 1544, sous la rubrique de :

« Autres deniers payez, baillez et delivreyz par ce present receveur (Coulaud) pour les reparations, fortiffications et emparements de ladicte ville de Lyon, tant pour avoir faict ung nouveau rempart et boulevert au dessus du chasteau de Pierre Size et Sainct Just, appelle le boulevert de la cytadelle, au territoire de la Pye, joignant et hors les murailles de ladicte ville de Lyon, lequel est de grande estandue, que pour plusieurs journées de massons, charpentiers et autres manouvriers pour faire lesdicts ouvraiges et fagotz, gazons, bannotz, pelles, pioches, que autres estoffes necessaires pour servir ausdictz reparations et fortifications de ladicte ville. » (Archives de la ville, CC. 956.)

La nouvelle enceinte de Trion, que l'on trouve aussi désignée dans les actes sous le nom de citadelle, en raison de ce que l'espace compris entre les vieilles murailles de l'enceinte de Fourvière et le nouveau boulevard bastionné de la Pye servait de dépôt pour le matériel nécessaire à la défense de la ville, fut menée très rapidement, au point qu'on cessa d'y travailler vers la fin de 1546.

Des documents qui précèdent, il résulterait que la vue de Lyon de du Cerceau a été exécutée dans la période comprise entre les années 1547 et 1551.

Mais comme en 1550, Jérôme Cock, imprimeur et marchand d'estampes à Anvers, publiait, avec un privilège de huit années, une copie agrandie de la vue de Lyon de du Cerceau, l'œuvre de notre artiste ne peut être postérieure

à 1549, ni antérieure à 1547. Par conséquent, nous présumons ne pas nous tromper en assignant la date de 1548 (et en cela nous nous trouvons d'accord avec l'opinion émise par M. de Geymüller) au panorama de la ville de Lyon, œuvre capitale de du Cerceau, que l'on doit considérer, à juste titre, comme la première, et par conséquent, le *prototype* de toutes les représentations au naturel et vues de la ville de Lyon, publiées au xvi^e siècle.

III. JÉROME COCK ET BALTHASAR BOS (1550).

Jérome Cock, peintre, graveur, imprimeur et marchand d'estampes à Anvers, né en 1510 et mort en 1570, fit graver sur cuivre, en deux planches, par Balthazar Van den Bos l'aîné, dessinateur et graveur flamand, une vue générale de la ville de Lyon, qu'il publia en 1550 avec un privilège de huit ans.

Cette estampe, qui a 1^m,095 de largeur par 0^m,355 de hauteur, n'est qu'une copie agrandie de moitié de la splendide vue de du Cerceau, sauf le délicieux encadrement qui n'est pas reproduit.

La gravure en est moins belle, le trait grossier et beaucoup plus espacé. L'interprétation des monuments laisse beaucoup à désirer et démontre clairement que le copiste ne connaissait pas les édifices que son burin dessinait, et dont la silhouette avait été si exactement reproduite, d'après nature, par du Cerceau.

C'est ainsi que le petit tombeau romain, dit des Deux-Amants, est couronné d'une espèce de coupole ; le petit clocher de Fourvière, beaucoup trop gros pour la tour qui le supporte ; les arches en bois du pont du Rhône, le clo-

cher de Saint-Nizier et autres monuments assez mal représentés, défauts qui n'existent pas dans l'œuvre de du Cerceau.

En haut, dans le ciel, l'écusson de France à gauche et le blason de la ville à droite, tous deux renfermés dans un cartouche circulaire soutenu par deux anges et entourés de rubans flottants. Au milieu, un Mercure porté par les nuages et tenant dans sa main droite une banderolle sur laquelle on lit : LA CITÉ DE LYON, et dans la gauche le caducée, emblème du commerce.

Dans le bas, le cartouche de gauche renferme ce distique latin, en vers hexamètres et pentamètres, adressé au lecteur :

INCLYTA LVGDVNI SI NON TIBI COGNITA LECTOR
MŒNIA, ET OMNIFERI CVLTA SVPERBA SOLI
HIC EXPRESSA VIDES, ABSENS HIC OMNIA SPECTAS,
QVÆ TE PRÆSENTEM CERNERE POSSE PVTES (1).

Celui de droite, le quatrain suivant à la louange de la ville :

LYON SUR LE ROSNE CITÉ ANTIQUE,
PAR LA MARCHANDISE FORT MAGNIFIQUE,
FLEURISSANT EN BIENS A GRAND ABONDANCE,
SUR TOUTES LES VILLES QUE SONT EN FRANCE.

Un peu à gauche de ce quatrain, contre le trait qui encadre la gravure, on lit d'abord :

(1) S'il ne vous a jamais été donné, lecteur, de visiter l'illustre cité de Lyon, où viennent affluer les richesses d'un sol merveilleusement fécond, voyez-la ici représentée ; vous croirez, bien qu'éloignée, l'avoir devant les yeux.

HIERONYMVS
COCK PICTOR
ANTVERPIANVS
EXCVDEBAT 1550
CVM GRATIA ET
PRIVILEGIO. 8. AN. (annorum)

Puis ensuite :

BALTASÆR BOS FACIEBAT.

La description que nous avons donnée au chapitre II de la vue de Lyon de du Cerceau, sauf toutefois ce qui concerne la partie artistique de l'exécution, peut s'appliquer à l'estampe gravée par Bos, qui n'est qu'une copie de la première, comme nous l'avons dit. Il en est de même des indications écrites qui sont exactement semblables.

Nous terminons en faisant remarquer que cette estampe est, sinon commune, cependant bien moins rare que la vue de du Cerceau : pour sa part, la bibliothèque de la ville de Lyon en possède deux exemplaires en bon état de conservation.

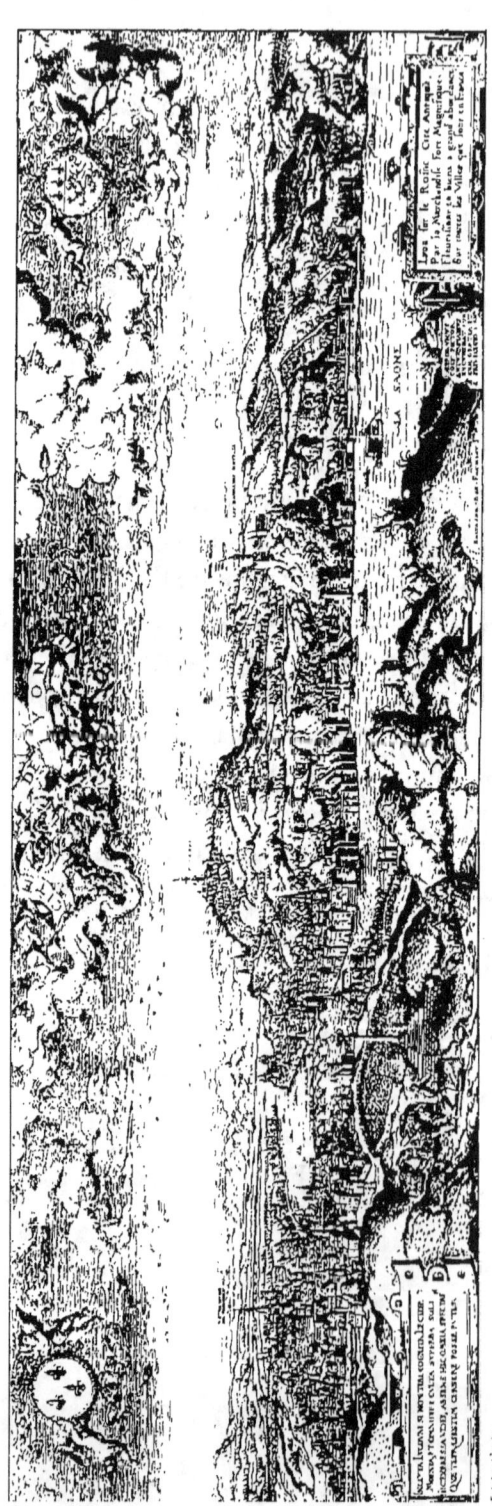

VUE DE LA VILLE DE LYON EN 1550

Fac-similé de l'exemplaire conservé à la bibliothèque nationale

Reproduction jointe à la notice sur les anciens plans de Lyon par J. J. Grisard

IV. GRAND PLAN SCÉNOGRAPHIQUE (1545-1553).

De 1872 à 1876, la Société de Topographie historique de notre ville a fait graver sur cuivre, par Séon et Dubouchet, graveurs lyonnais, un fac-similé du grand plan scénographique de Lyon au xvi^e siècle, conservé dans les archives municipales.

Cette magnifique estampe, composée de 25 feuilles numérotées de 1 à 25 dans la direction du midi au nord et de l'ouest à l'est (1), ayant en moyenne chacune 438 millimètres de largeur, par 341 millimètres de hauteur, et qui, assemblées, forment un rectangle de 2 m. 19 de longueur par 1 m. 71 de hauteur, marges non comprises, est un plan levé à vol d'oiseau, véritable vue perspective et cavalière, où les monuments publics, les maisons particulières, la topographie du sol sont dessinés et reproduits à une assez grande échelle qui permet de se rendre compte de l'aspect pittoresque que présentait la cité vers le milieu

(1) Sur la reproduction, le numérotage indiqué en haut et à droite de chaque feuille n'est pas le même, il est fait dans la direction de l'est à l'ouest et du midi au nord.

du XVIe siècle. C'est aussi par les détails qu'il fournit sur le costume des habitants, certains jeux, certaines représentations et coutumes locales, la destination des édifices, etc., un véritable plan scénographique.

Ce plan est colorié et enluminé suivant la méthode en usage au XVIe siècle pour les représentations topographiques.

A chaque angle est placé un vent qui souffle : en bas, à gauche, est EVRVS, à droite, AQVILO ; en haut, à droite, CORVS, à gauche, AVSTER. L'orientation est complétée sur sur les quatre côtés par les inscriptions suivantes, gravées en grandes capitales : en bas, PARS ORIENTALIS ; en haut, PARS OCCIDENTALIS ; à droite, PARS SEPTENTRIONALIS ; à gauche, PARS MERIDIONALIS.

Les armes de France sont placées dans le haut, à côté de *Auster*, et le blason de la ville se trouve vers *Corus*.

Le numéro de la feuille 3 est indiqué par trois croissants enlacés, et sur la feuille 8, un ange debout, tenant un croissant dans la main droite, s'appuie contre un cartouche sur lequel est inscrit en gros caractères : LYON.

Sur la même feuille, en dessous de Fourvière, l'inscription suivante est gravée dans un petit cartouche :

HUNC LOCUM COLEBANT IMPERATORES ROM. (ani)
MAXIME SEVERUS SUB QUO QUAMULTI MARTIRES
QUARTE ET QUINTE PERSECUTIONIS ECCLESIE TEMPORIBUS
OCCUBUERE. VIDE HIST. ECCLESIAST. LIBRO V (2).

Les noms des rues, places, carrefours et portes de la

(2) Ce fut le séjour aimé de plusieurs empereurs de Rome, notamment de l'empereur Sévère. Sous son règne, de nombreux martyrs, dans la quatrième et cinquième persécution contre les chrétiens furent mis à mort. (Voyez l'histoire ecclésiastique, livre 5.)

ville, ceux des édifices et tènements divers sont gravés en petites majuscules au milieu des voies publiques qu'ils désignent, ou à côté des lieux et monuments auxquels ils se rapportent. Toutes ces indications sont précieuses pour l'histoire de Lyon, en facilitant l'interprétation des nombreux documents de cette époque conservés dans les archives municipales.

Malheureusement, cette estampe ne porte ni date, ni aucun nom de graveur ou de dessinateur. S'il y a eu quelques indications de gravées sur les bords du plan, elles ont disparu emportées par une rognure de 2 à 3 centimètres que le temps lui a fait subir aux quatre côtés, et actuellement elle est le seul et unique exemplaire connu.

De plus elle a bien souffert car, en 1840, elle fut trouvée en morceaux, dans un sac de toile, oubliée au fond d'un placard des archives de l'Hôtel-de-Ville où elle était reléguée. C. Martin, alors maire de Lyon, en confia la restauration à Laurent de Dignoscyo, habile dessinateur et inspecteur des domaines des Hospices civils, qui s'acquitta de cette mission avec la consciencieuse délicatesse et le talent qui lui étaient familiers.

N'ayant trouvé, malgré nos recherches et celles de nos devanciers qui se sont occupés de ce problème historique, trace de documents certains qui puissent nous fixer sur l'origine de cette œuvre et, de plus, les deux grands cartouches du bas, dont le dessin artistique est d'un faire remarquable, qui étaient certainement destinés à recevoir quelque description ou éloge de la ville de Lyon, étant restés vides, nous en sommes réduits à des conjectures. Néanmoins, nous allons essayer de démontrer, au moyen de documents irréfutables, que ce plan a dû être exécuté dans la période comprise entre 1545 et 1553.

On trouve bien dans les *Lyonnais dignes de mémoire* de Bréghot du Lut et Péricaud aîné, à la page 261, la mention suivante :

« Roy (Maurice), imprimeur à Lyon en 1550 et années suivantes. Il grava, avec Louis Pesnot, en 1554, la carte de Lyon en vingt-cinq feuilles, haute de cinq pieds six pouces, d'après laquelle a été fait le plan qui est à la tête de l'*Hist. consulaire* du P. Menestrier.

D'après nos recherches, cette date de 1554 correspondrait à peu près avec celle de l'achèvement du levé du plan, mais outre que l'opinion émise par Bréghot et Péricaud n'est appuyée d'aucunes preuves, elle ne nous fait pas connaître le, ou plutôt les ingénieurs qui ont exécuté ce gigantesque travail, et par conséquent elle ne saurait nous satisfaire.

Quant au répertoire général des archives de la ville, on ne sait vraiment comment expliquer l'erreur commise par l'archiviste Chappe, qui, à la page 531 du treizième volume, prétend que ce grand plan a été exécuté d'après celui gravé par Tardieu, en 1695, pour être joint à l'*Histoire civile et consulaire* du P. Menestrier, erreur qui démontre qu'au siècle dernier on ignorait complètement son origine. Voici la rédaction de Chappe :

« N° 3 — Grand plan de la ville de Lyon en papier collé sur toile, monté sur un chassis avec un gros cadre en bois noir; au milieu duquel, vers le tiers de la hauteur en contrebas est écrit en gros caractères romains LYON.

« A l'angle supérieur gauche, sont les armes de France. A l'angle supérieur droit, sont celles de Lyon. Au bas et de chaque côté étoit un cartouche vuide dans lequel on a collé en 1783 l'instruction que l'on lit dans les cartouches de la carte précédente (celle gravée par Tardieu) *sur laquelle ce plan a été levé.*

« On ne voit point en quelle année ce plan a été exécuté. »

Reste l'intéressante notice que feu notre ami Claude Brouchoud a publiée sur ce plan (3), et dans laquelle il réfute l'opinion émise par Bréghot et Péricaud, en prouvant, par une savante dissertation, que Maurice Roy et Louis Pesnot ne peuvent en être les auteurs.

Constatant que dans le dessin de ce plan, on ne remarque rien d'imaginaire ou de supposé, après avoir, sur plusieurs points, avec les registres des *Nommées* ou d'impôts à la main, reconnu que le nombre des maisons est constamment identique et sur le plan et sur les documents administratifs, Brouchoud nous fait connaître que l'emplacement sur lequel était établi le jeu de Paume près l'abbaye d'Ainay, fut acquis par la ville le 19 juillet 1548, par acte existant aux minutes de Me Gayant, notaire à Lyon, et qu'il était construit et richement décoré lorsque le roi Henri II le visita le 26 septembre 1548. Or, comme ce jeu de Paume est très nettement figuré sur le plan, il en déduit que ledit plan ne peut être antérieur à l'année 1548.

Remarquant en suite que la montée du Chemin-Neuf, ouverte en 1562, par le baron des Adrets, pendant l'occupation de Lyon par les protestants, n'est point indiquée, il en conclut qu'il ne peut être postérieur à cette date.

1548 et 1562, tels sont les deux points extrêmes qu'il n'est pas permis de franchir à moins de tomber dans une erreur évidente ; et c'est dans cette période de quatorze années que le plan, qui a dû en coûter une dizaine pour son exécution, aurait été dressé d'après Brouchoud.

(3) Le grand plan scénographique de la ville du Lyon, au XVIe siècle, brochure in-8º de 14 pages. — Lyon, Vingtrinier, 1876. Extrait de la *Revue du Lyonnais*, 4e série, tome I, page 379.

Le résultat de nos recherches nous permet de refuter en partie l'opinion émise par Brouchoud, et en même temps, de limiter considérablement le champs des conjectures.

Notons en passant que, soit dans les actes consulaires de la ville, soit dans la comptabilité du receveur, nous n'avons trouvé trace d'un payement quelconque relatif à cette œuvre. La seule mention que nous ayons relevée, est la somme de 7 livres, accordée en 1544, à un certain Loume ou Lhomme, pour avoir fait un dessin sur papier, représentant les murailles de la ville. Mais la faible somme payée ne permet pas de donner une importance quelconque à ce fait, et par suite de le rattacher à l'exécution du grand plan scénographique. Voici le libellé textuel de ce payement :

« Le mardy, dixhuictiesme jour de mars, l'an mil cinq cens quarante troys (4), en lesglise saincte Croix.

« Messires Mathieu Athiaud, docteur, Claude Regnaud, Claude Teste, Anthoine Bonyn, André Garbot, Jehan de Capella...

« ... Passé mandement à Henri Loume, painctre, de sept livres a luy accordez pour avoir tire et painct en papier lassiete et murailles de la ville par ordonnance de monsieur le gouverneur. » (B. B. 61.)

« A Henry Lhomme, painctre de ladicte ville de Lyon, la somme de sept livres tournois a luy tauxee et ordonnee par eschevins et gouverneur de la communaulté de ladicte ville de Lyon, pour ses peines et vaccations d'un portrait et tyre en papier les murailles et assiette de ladicte ville, laquelle somme luy a este payee par cedict receveur, en vertu de ladicte ordonnance signée : Gravier, secretaire

(4) 1543 avant Pâques, qui correspond à l'année 1544.

de ladicte ville, contenant quictance, signée dudict secretaire de ladicte ville, contenant quictance signee dudict Lhomme, signee Bonyais, et rendue, et pour ce cy ladicte somme de VII l. tz. » (C. C. 956, fol. 52.)

Si l'on examine les feuilles 4 et 5, on remarque au-dessus de Pierre-Scize, entre Trion et Gorge-de-Loup, une nouvelle enceinte en construction : c'est le boulevard de la Pye ou citadelle. Des terrassiers piochent la terre que d'autres transportent à dos, dans des hottes, et la versent sur le rempart qui s'élève graduellement ; d'immenses échafaudages servent, soit de gabarits pour le dressage des talus, soit de matériaux de construction pour la défense.

Nous savons que cette fortification, ordonnée dès le mois de mars 1544 par Monsieur de Saint-André, gouverneur de la ville de Lyon, sur l'ordre du Roi, fut immédiatement commencée et les travaux poussés activement sous la direction de Monsieur de Saint-Remy, qui en fit le tracé ; que cet ouvrage était construit en terre, sans murailles, sauf pour les magasins, passages et batteries couverts, comme il convenait de le faire pour une fortification avancée et destinée à résister aux attaques de l'artillerie de cette époque.

Or, le dessin du plan correspond à peu près à l'état d'avancement des travaux en 1545, puisqu'au printemps 1547 la nouvelle enceinte présentant un front suffisant pour la défense de la ville, on cessa d'y travailler à cause de la pénurie des ressources de la cité, et les travaux interrompus ne furent repris que pendant l'occupation protestante en 1562.

La même observation s'applique à la fortification que l'on remarque derrière l'abbaye d'Ainay, entre le Rhône et la Saône, sur la feuille 6, dont le dessin remonte certainement à l'année 1545.

Sur la même feuille 6 figure, il est vrai, le jeu de Paume, dont la construction ne remonte qu'à l'année 1548. Mais ne se pourrait-il pas, comme cela se pratique de nos jours pour les plans de villes d'une certaine étendue, que cet édifice ait été ajouté sur ledit plan, lors d'une revision partielle exécutée à la fin du lever; tandis qu'il est inadmissible que l'on ait indiqué pour les fortifications un état d'avancement des travaux antérieur à celui qui existait au moment où l'on a procédé au lever et au dessin du plan.

Nous avons donné, au chapitre II, quelques documents relatifs à l'établissement des nouvelles fortifications commencées en 1544, auxquels nous renvoyons le lecteur; nous les complétons par les suivants, aussi extraits des archives municipales.

« Le vendredy, vingtcinquiesme jour de juillet, lan mil cinq cens quarante quatre, en lhostel commun, apres midy.

« Symon Court, Claude Teste, Luxembourg de Gabiano, Andre Garbot, Anthoine Vincent, Anthoine Bonyn, maistre Jehan de Capella.

« A este ordonne que mardy prochain, Philibert Troignard, commis a la conduicte des ouvraiges des remparts sainct Just, et maistre Jaques Carlat, charpentier, iront a Izeron, au boys de monsieur larcevesque, pour veoir les boys qui seront necessaires et propres pour faire les canonyeres necessaires pour le boulevard d'Esnay, et autres boys qui seront necessaires pour les remparts, tant de sainct Vincent, que sainct Sebastien, et de faire les marches ainsi qu'ils verront estre au prouffict de ladicte ville. » (BB. 62.)

« Le mardy, dixiesme septembre mil cinq cens quarante quatre, en lhostel commun.

« Claude Renaud, Claude Teste, Symon Court, Luxembourg de Gabiano, Anthoine Vincent, Jehan Rochefort, Anthoyne Bonyn, Claude de Montconys, conseillers.....

«Pour ce que pour assister es paiemens des rempars et fortiffications de ceste ville qui se font journellement en divers lieulx, comme a sainct Clerc, a sainct Sebastien et au dessus la montaigne dudict sainct Sebastien, es boulevars en sept ou huict astelliers, aussi a Esnay et a sainct Just, ou il y a journellement trois mil ouvriers charpentiers, massons et mannouvriers, pareillement es payemens des gros boys et menus servant es dictz rempars et bolevars, closture et fortiffications, et a faire les gasons servant au lieu de pierre, et le grand nombre de charretiers pour rendre lesdictz gasons, pierre grosse et menue, areyne et chaulx sur les lieulx respectivement, et a cause de la multitude convient payer en trois ou quatre lieulx, scavoir : cest en lhostel commun ceulx du quartier sainct Sebastien ; ceux de sainct Just audict lieu ou a lhospital (de Trion) ; ceulx d'Esnay oudict lieu ou ailleurs, le tout le dimanche, les lundy et mardy ensuyvant. A quoy une personne ou deux ne pourroient par tout assister en ung mesme instant. Ont ordonne suyvant ce que este faict depuys deux ou trois moys que lesdictz ouvraiges ont este pressez, que deux desdictz conseillers assisteront en ung lieu, et deux autres conseillers en autre lieu ou se feront lesdictz paiemens, et signeront les Roolles d'icelles despences qui seront rapportez au Consulat, pour estre esmologuez et rattifiez, et mande estre entrez au compte du recepveur de ladicte ville qui en comptera, et estre rabatu de la recepte. »

« Le vingt cinquiesme novembre mil cinq cens quarante quatre, honnorables hommes : Anthoine Vincent et Claude Montconil.....

« Passé mandement a Ennemond Girard de la somme

de trente neuf livres tournois, pour avoir servy aux rempars, boullevars et fortiffications faictz et commencez vers Esnay. A quoy il auroyt vacque soixante jours durant les mois d'aoust et septembre dernier passez mil cinq cens quarante quatre, qui est a raison de treze sols tournois par jour a luy accordez. Aussi auroyt vacque a faire besongner aux fondations des deux boullevardz commencés pres ledict Esnay, sur le Rosne.

« A luy autre mandement de vingt quatre livres, huict solz, pour avoir vacque ausdictz boullevars et rempars et faict besongner les ouvriers et manouvriers durant trente six jours, commencez le premier jour doctobre dernier et finissant le douzeiesme de ce mois de novembre, qui est a raison dessus dite de treze sols par jour. » (BB. 63.)

En 1553 les Minimes s'établirent à Lyon, dans la propriété de Laurent de Corval, située au-devant de la Croix de Colle, joignant le chemin public tendant de Saint-Just à Fourvière et à Saint-Paul de matin. Les fondations du cloître furent commencées en 1554, ainsi que celles de l'église, dont la première pierre fut solennellement posée le 25 mars 1555, par M. de Vichy, doyen des chanoines-comtes de Lyon, et par l'archidiacre (5). Or, sur les feuilles 2 et 5 du grand plan scénographique, on ne remarque aucune indication se rapportant à cette fondation ; d'où l'on peut en conclure que ces feuilles ont été exécutées avant l'établissement des Pères Minimes.

La tour carrée qui défendait le milieu du pont de la Guillotière est représentée sur la feuille 11 avec un toiture régulière à quatre pans, sans créneaux, tandis que la vue de

(5) *Histoire du couvent des Minimes*, par l'abbé Vanel.

du Cerceau nous la montre couronnée de hours en charpente. Une délibération consulaire du 8 novembre 1551, nous apprend que la réfection de la toiture de cette tour fut ordonnée à cette époque en raison de son état de vétusté, et les comptes du receveur de la ville nous font connaître que ces réparations et modifications furent exécutées vers la fin de 1552 et au commencement de 1553. Cette partie du plan daterait donc seulement du commencement de l'année 1553.

Voici la copie textuelle des documents cités plus haut :

« Le dymenche, huictiesme jour de novembre, lan mil cinq cens cinquante ung, au bureau de l'hostel-dieu du pont du rosne, apres midi.

« Lesdicts sieurs conseillers au party du bureau dudict hostel-dieu se sont transportez sur le pont du rosne de ladicte ville, pour veoir et visiter la tour estant sur le mylieu dudict pont et le pont de boys estant joignant au pont de pierre dudict rosne, pour veoir les ruynes et esmynent peril qui y sont pour les promptement faire reparer. Et apres que par maistre olivier roland, maistre masson, et estienne genyn, maistre charpentier de ladicte ville, ont faict veoir et visiter ladicte tour de fond en cyme : A este ordonner faire recouvrir ladicte tour de thuylles et mortier et retenir quelques pieces de boys du couvert, et faire refaire à neuf les deux flesches soubztenans les cheynes pour lever le pont levis de ladicte tour. » (BB. 72, fol. 151.)

« Compte cinquiesme de Francoys Coulaud, receveur des deniers communs de la ville de Lyon, de lannee commencant le premier jour doctobre mil cinq cens cinquante deux, finissant le dernier septembre ensuyvant mil cinq cens cinquante troys, contenant ledict compte, recepte des

deniers leves par permission du Roy et de la despence comme ils ont este employes.

« A maistre Estienne Chemyn et autres denommez en ung roolle signe, certiffie et arreste le dimanche, xixᵉ jour de febvrier m vᶜ lii (6), contenant les fraiz et ouvraiges faictz la sepmaine precedente a faire le pont levys dudict pont du rosne. A este paie, comme appert par ledict roolle cy rendu, la somme de. xxiii¹. x ˢ·ᵗᶻ·

« A maistre Estienne Genyn et autres denommez en ung roolle et acquict signe, certiffie et arreste le dimanche, xxviᵉ febvrier m vᶜ lii (6), contenant les fraiz et ouvraiges faictz et matieres employees la sepmaine precedente à ce que dessus. A este paye, comme par ledict roolle cy rendu, la somme de. xxix¹. xv ˢ· v ᵈ·ᵗᶻ·

« Audict Genyn et autres denommez en ung roolle et acquict signe, certiffie et arreste le dimanche, vᵉ mars m vᶜ lii (6), contenant les fraictz et ouvraiges faictz et matieres employees la sepmaine precedente a ce que dessus. A este paie, comme appert par ledict roolle cy rendu, la somme de. xxix ¹·ᵗᶻ

« A Jehan Mondo et autres denommez en ung roolle et acquict signe, certiffie et arreste le dimanche, xiiiiᵉ may, contenant les fraiz et ouvraiges faicz et matieres employees la sepmaine precedente a recouvrir tout a neuf la tour estant au milieu du pont du Rosne, lequel *carnel* (7) estoit pourry et gaste et tumboit en ruyne. A este paye, comme appert par ledict roolle cy rendu, la somme de. xxi¹. vii ˢ ᵗᶻ·

« A maistre Estienne Genyn et autres denommez en

(6) 1552 avant Pâques, qui correspond à l'année 1553.

(7) Carnel — vieux mot, qui signifie créneau. De carnel, on a fait carneau, puis créneau.

ung roolle et acquict signe, certiffie et arreste le viiᵉ juing
M Vᶜ LIII, contenant les fraictz et ouvraiges faictz et matieres
employees la sepmaine precedente a ce que dessus. A este
paie, comme appert par ledict roolle cy rendu, la somme
de. IIII^{xx} XIII^{l}. XVI^{s}. VI^{d.tz}

« A Augustin Feremberg, marchant allemant, et autres
denommez en ung roolle et acquict signe, certiffie et
arreste le dimanche, IIIᵉ juing, contenant les fraiz et
ouvraiges faictz et matieres y employees la sepmaine pre-
cedente a faire les flesches du pont levys dudict pont du
rosne, et pour avoir faict provision de quatre sommiers de
boys de chesne pour le pont de boys dudict rosne. A este
paie, comme appert par ledict roolle cy rendu, la somme
de. LII^{l}. XIII^{s}. VIII^{d.tz} »
(CC. 1000.)

Les feuilles 13 et 18 fournissent de précieux renseigne-
ments qui permettent de limiter assez exactement la période
d'exécution du grand plan scénographique.

Le 23 septembre 1539, le Consulat ayant obtenu du Roi
la permission de démolir la tour de l'ancienne porte de la
Lanterne qui menaçait ruine, fit procéder immédiatement à
cette opération, et les matériaux que l'on en retira furent
utilisés pour la construction des murailles de la nouvelle
boucherie, que l'on édifiait alors sur l'emplacement des
vieux fossés entre les deux portes de la Lanterne et Chene-
vier. Or, sur le plan, la nouvelle boucherie, qui ne fut ter-
minée qu'en 1542, est indiquée en plein exercice, et une
voie publique est ouverte sur l'emplacement de la porte de
la Lanterne, qui est démolie et qu'il ne faut pas confondre
avec le bâtiment à tour carrée, surmontée d'une croix,
lequel lui était contigu et servait de grenier pour la conser-

vation du blé nécessaire à l'approvisionnement de la ville.

Les pièces justificatives de la comptabilité de Jacques Coulaud, receveur de la ville, nous fournissent à ce sujet les indications suivantes :

« Le lundy, vintiesme jour doctobre, lan mil cinq cens trente neuf et autres jours ensuyvant de ladicte semayne, pour continuer leuvre a tirer et piocher les terres et icelles charrier pour remplir les fosses entre les deux portes de Lanterne et Chenevier, pour le edifflement de la boucherye qui se faict a present entre lesdictes deux portes, que pour autres affaires dicelles, dont pour ce a este faict la despence qui sensuyt :

« A Germain Bret, charretier, pour xxIIII journees de charrete ou tombereau a ung cheval, au feur de quinze solz pour chascun tombereau et jour quil a servy ladicte sepmaine pour charroyer les terres, pierres et regrez de la grand tour du portal de ladicte porte de la Lanterne, que lon faict abbatre de present pour [se] servyr de la pierre dicelle a faire les murs de ladicte boucherie. Pour ce pour lesdictes vingt quatre journees, audict feur de xv solz par jour, la somme de xvIII l. tz. pour ce, cy . . . xvIII l. tz.

« Le lundy, xxvIIe jour doctobre, lan M Ve trente neuf et autres jours ensuivant de ladicte sepmaine, pour continuer leuvre a tirer et piocher les terres et pour ycelles charrier pour remplir lesdicts fosses entre les deux portes de Lanterne et Chenevier, pour le edifflement de la bocherye qui se faict a present entre lesdictes deux portes et ousdicts fosses, que pour autres affaires dicelles, dont et pour ce a este faict la despance qui sensuit :

« A Germain Bret, charretier, pour xvIII journees de charrette ou tombereau a ung cheval, pour chascune char-

rette au feur de xv solz pour jour chascun tombereau quil a servy ladicte sepmaine pour charrier les terres, pierre et regretz de la grant tour du portal de ladicte Lanterne que lon faict abatre de present, pour se servir de la pierre dicelle a faire les murs de ladicte bocherye. Pour ce et pour lesdictes xviii journees au feur de xv solz pour jour, la somme de treize livres dix solz. Cy xiii l. x s.

« Le lundy, xvie jour de febvrier, lan M Vc trente neuf (8) et autres jours ensuyvant de ladicte sepmaine, pour continuer de remplir de terre les fossez entre lesdictes deux portes de Lanterne et Chenevyer ou a present se faict la bocherye, que pour achapt de chaux et sable, que aussi pour desmolir et abatre les deux tours rondes entre lesdictes deux portes et autres affaires quant au faict de ladicte bocherye, dont pour ce a este faict la despence cy apres, etc. » (CC. 930.)

La porte Chenevier figure sur le plan, n'ayant été démolie qu'en 1555, ainsi que l'indique la délibération consulaire suivante :

« Le jeudy, dixiesme jour de janvier mil cinq cens cinquante quatre, en lhostel commun, apres mydy (9).

« Claude Laurencin, seigneur de Riverie, Symon Court, Luxembourg de Gabyano, Humbert de Masso, Jehan Prunier, Jehan Paffy dict Bello, Anthoine Bonyn, Claude de Montconis, Anthoine Vincent, Jehan Henry, Cezar Gros, Francoys Rezinan, nouveaulx conseillers esleuz par le scindicat.

(8) 1539 avant Pâques, qui correspond à l'année 1540.
(9) 1554 avant Pâques, qui correspond à l'année 1555.

« A este ordonne faire abatre et desmolir la tour de la porte Chenevyer, suyvant ce qua este par plusieurs foys requis par les prochains voysins dicelle porte, actendu quelle est grandement prejudiciable et quelle ne sert plus a ladicte ville suyvant la visitation quy en a este faicte par monsieur, messire Hugues du Puy, lieutenant particullier en la seneschaulsee de Lyon, en presence de monsieur, messire Pierre Bullioud, procureur general en ladicte seneschaulsee, qui ont este tous dadviz icelle tour et porte abatre et desmolir pour obvier a lemynent peril et ruyne dicelle, comme ont rapporte messieurs Olivier Roland, Pierre Bochet, maistres massons, Estienne Genyn et Loys Pictry, maistres charpentiers de ladicte ville. Et a este donne charge a messire Jehan de la Bessee, procureur general de ladicte ville, de faire ordonner par monseigneur le seneschal de Lyon ou son lieutenant ladicte demolition.

« Et suyvant lordonnance dudict seigneur seneschal, lesdicts sieurs conseillers ont baille charge audict Cezar Gros, present, dicelle tour et porte faire abatre et desmolir a ses despens, perils et fortunes, a la charge touteffois que tout le marrain, tant pierres, boys, que aultres luy demeureront et appartiendront pour en faire et disposer a son plaisir et volonte. Et dont il sera tenu faire vuyder la place dedans deux moys apres icelle demolition, car ainsi a este convenu et accorde entre lesdicts sieurs conseillers et ledict Gros, lesquelz et chacun deulx, comme luy touche, ont promis et promectent faire et accomplir tout ce que dessus. Presents : Claude Archimbaud et Laurent Rave, mandeurs du Consulat de ladicte ville, tesmoingtz. » (BB. 76.)

Quant aux fausses portes de Saint-Marcel, du Griffon et de Saint-Vincent, comme ces constructions n'ont été démo-

lies qu'en 1559, c'est-à-dire plusieurs années après l'achèvement du grand plan scénographique, leur indication ne peut servir à la détermination de sa période d'exécution. Il en est de même des emplacements et jardins clos de murs, que l'on remarque au-devant des églises des Jacobins et des Cordeliers, qui furent convertis en place publique dans le courant de l'année 1557, en même temps que monsieur le chevalier de Grignan, lieutenant général pour le Roi au gouvernement de la ville de Lyon, faisait ouvrir le long du fleuve un chemin de ronde depuis le pont du Rhône jusqu'au boulevard Saint-Clair.

Mais nous retiendrons le prolongement au travers des fossés de la Lanterne, de la rue tendant de la porte Saint-Marcel à l'église Saint-Pierre, amélioration qui, décidée en 1554 et exécutée en 1555, ne figure pas sur le plan. Voici les documents relatifs à l'ouverture de cette voie publique :

« Le mardy, seiziesme jour du moys doctobre mil cinq cens cinquante quatre, en lhostel commun, apres mydy.

« Claude Laurencin, seigneur de Riverie, Symon Court, Anthoine Bonyn, Claude Montconis, Jehan Henry, Cezar Gros, Francoys Rezinent, Anthoine Vincent.

« Pour la comodite des habitans de ladicte ville et des estrangiers qui viennent en icelle du couste de la porte de Sainct Sebastien. Actendu que les murailles de ladicte ville sont parfaictes et la ville close dudict couste Saint Sebastien. A este ordonne faire rompre et ouvrir la muraille de ladicte ville estant sur les fossez de la porte de la Lanterne, au droict et de la largeur de la rue tendant de leglise Sainct Pierre les Nonains a ladicte muraille, tellement que dicelle rue lont puisse traverser lesdicts fossez de la Lanterne pour aller droict a la porte Sainct Marcel, qui sera une repara-

tion et decoration de ladicte ville et grande commodite aux marchants et aultres estrangiers qui viennent en ladicte ville dudict couste. Et pour faire rompre icelle muraille et la bailler a prisfaict, au moins disant, sont commis lesdicts Claude Montconis, Cezar Gros, le voyeur et contreroolleur de ladicte ville, ausquelz a este donne charge faire mectre a execution ladicte commission. » (BB. 76.)

« Compte septiesme de François Coulaud, receveur des deniers communs de la ville de Lyon, de lannee commencant le premier jour doctobre M Ve cinquante quatre, finissant le dernier septembre ensuyvant M Ve cinquante cinq, contenant les comptes, recepte des deniers leves par permission du Roy et de la despence comme ils ont este employez.

« Aultre despence pour avoir faict combler le fosse de la Lanterne le droict de la rue Sainct Pierre, pour faire ung passaige public, chose tres necessaire pour la decoration et commodite de ladicte ville.

« A Georges Tardif et aultres denommez en ung roolle et acquict signe et arreste le samedi, xiiie aoust M Ve LV, contenant les fraiz et ouvraiges faictz et matieres employez la sepmaine precedente a ce que dessus, a este paie LXV l. XV s tz, comme appert par ledict roolle cy rendu, cy LXV l. XV s tz, etc. » (CC. 1018.)

En 1552 et 1553, on perça la muraille de la tour des Serpents, qui formait du côté du Rhône la tête de l'enceinte de la Lanterne, et l'on construisit à sa base un chemin de halage pour faciliter la remonte des bateaux et en même temps l'accès des nombreux moulins établis du côté de Saint-Clair. Or, ce chemin ne figurant pas sur le grand plan scénographique, il est à présumer que, pour cette par-

tie, l'exécution du plan a précédé celle des réparations faites à la tour des Serpents et consignées dans les pièces suivantes :

« Le lundy, vingtcinquiesme jour de janvier, lan mil cinq cens cinquante ung (10), en lhostel commun, apres midy.

« Jaques Fenoil, Hugues de la Porte, Francoys Salla, Humbert Faure, Pierre Seve, Gonyn de Bourg, Simphorien Buatier, Claude Benoist, Claude Legourt, Guillaume Francoys.

« Lesdicts Fenoil et Salla, et Jacques Gimbre, voyeur de ladicte ville, ont rapporte suyvant lordonnance du Consulat. Ilz se sont transportez dans la tour des Serpents estant sur la riviere du Rosne, laquelle ilz ont veue et visitee avec maistre Olivier Roland, maistre masson, et Estienne Genyn, maistre charpentier, et ont trouve quelle est ruynee pour l'antiquite dicelle parce que le couvert dicelle est tumbe, et pour le proufict et commodite, tant des baptelliers qui ameynent marchandise dans ladicte ville par bapteaulx sur ladicte riviere du Rosne, que des habitans de ladicte ville qui font mouldre leurs bledz aux molins sur ledict Rosne, seroit tres requis et necessaire faire perser ladicte tour des Serpents pour passer aux travers dicelle et aller droict le long des murailles qui sont sur ledict Rosne jusques au boulevard Sainct Clair, ou sont la plupart des molins qui sont sur ledict Rosne. Sur quoy avons amplement delibere entre lesdicts sieurs conseillers. A este ordonne audict Jacques Gimbre, present, faire perser ladicte tour et louvrir

(10) 1551 avant Pâques, correspond à l'année 1552.

pour passer au travers dicelle, tirant droict le long des murailles du Rosne jusques audict boulevard Sainct Clair, et ce, tant pour la commodite des voyturiers et bapteaux navigans sur ladicte riviere du Rosne, que des musnyers qui portent et rapportent le bled des habitans de ladicte ville aux molins sur ladicte riviere, estans prestz ledict boulevard Sainct Clair. » (BB. 72.)

« Compte quatriesme de Francoys Coulaud, receveur des deniers communs de la ville de Lyon de lannee commencant le premier jour doctobre M Vc cinquante ung, finissant le dernier septembre ensuivant mil cinq cens cinquante deux, contenant ledict compte recepte des deniers leves par permission du Roy, et de la despence comme ils ont este employez.

« Aultre despence et fraictz pour rompre et perser la muraille de la tourt des Serpens et desmollir le couvert, lequel tomboit a terre, chose tres necessaire pour la commodite de ladicte ville, mesmes ladicte ouverture pour la secourte des basteaux arrivant par la riviere du Rosne, devant limpetuosite, laquelle passe le long de ladicte tour. Et pour ce faire, a este paye, tant en journees de massons et maneuvres, et achaps de mathieres et estoffes necessaires.

« A Benoist Simon, masson, et aultres desnommez en ung roolle dacquict signe, certiffye et arreste le dimanche, xve may M Vc LII, contenant les fraictz et ouvrages faictz la sepmaine precedente, a ce que dessus a este paye la somme de xiil. i s. iii d., appert par ledict roolle cy rendu, auquel ladicte despence est escripte par le menu. Cy xii l. i s. iii d.

« A maistre Benoist Simon et aultres denommez en ung roolle et acquict signe, certiffie et areste le dimanche, xxiiie may ensuivant, contenant les fraictz et ouvrages faictz

la sepmaine precedente, a ce que dessus a este paye la somme de XXIII ¹. XII ˢ., appert par ledict roolle cy remis, auquel ladicte despence est escripte par le menu. Cy XXIII ¹. XII ˢ. (CC. 1000.)

« Compte cinquiesme de Francoys Coulaud, receveur des deniers communs de la ville de Lyon, de lannee commencant le premier jour doctobre mil cinq cens cinquante deux, finissant le dernier septembre ensuyvant mil cinq cens cinquante troys, contenant ledict compte recepte des deniers leves par permission du Roy, et de la despence comme ilz ont este employes.

« Autre despence et fraiz faictz pour parachever de rompre et perser la tour des Serpens et desmollir le couvert, lequel tomboit a terre, et parachever le chemin encommance par devans ladicte tour pour aller tout le long du Rosne, chose tres necessaire pour la tuition (11) de ladicte ville, conservacion des bateaulx et molins a bled estans sur ladicte riviere du Rosne. Et pour ce faire, a este faicte la despence cy apres, tant en journees de pierreurs, macons, mannouvriers, que matieres et estoffes necessaires.

« A Jehan Bellier, pierreur, et autres denommez en ung roolle et acquict signe et certiffie le dimanche, IIIIᵉ jour de decembre M Vᶜ LII, contenant les fraicz et ouvraiges faictz et matieres employees la sepmaine precedente a ce que dessus, a este paie, comme appert par ledict roolle cy rendu, la somme de. XIIII ¹. XVI ˢ. VI ᵈ·ᵗᶻ·

« A Bastien Cortenal, macon, et autres denommez en ung roolle et acquict signe, certiffie et arreste le dimanche, XVIIIᵉ decembre mil Vᶜ LII, contenant les fraiz et ouvraiges

(11) Tuition, vieux mot qui signifie protection, garde.

faictz et matieres employees la sepmaine precedente a ce que dessus, a este paie, comme appert par ledict roolle cy rendu, la somme de IIII$^{xx.}$ XI l. XVII s. VI $^{d.\ tz.}$

« Audict Courtenal (sic) et autres denommez en ung roolle et acquict signe, certiffie et arreste le sabmedy, XXIIIIe decembre mil Vc LII, les fraiz et ouvraiges faictz et matieres employees la sepmaine precedente a ce que dessus, a este paie, comme appert par ledict roolle cy rendu, la somme de. VII l. XII $^{s.\ tz.}$ » (CC. 1004.)

L'année suivante, on répara la muraille en dessous des fossés de la Lanterne et l'on ferma une grande brèche, qui se voit sur le plan et par laquelle on communiquait avec les moulins établis sur le Rhône. La mention suivante en est faite au cinquième compte du receveur de la ville pour la comptabilité de 1552-1553 :

« Autre despence et fraiz pour avoir faict faire une porte et ferme de muraille une grande ouverture du long du Rosne au long des fossez Lenterne, chose tres necessaire pour la deffence et fortification de ladicte ville.

« A Francoys Labbe et autres denommez en ung roolle et acquict signe, certiffie et arreste le dimanche, XVe octobre M Vc LIII, contenant les fraiz et ouvraiges faictz et matieres employees la sepmaine precedente, a este pour ce, comme appert par ledict roolle cy rendu, la somme de XXXI l. XIX s. VI $^{d.\ tz.}$

« A maistre Benoist Caron, macon, et autres denommez en ung roolle et acquict signe, certiffie et arreste le dimanche, XXIIe octobre M Vc LII, contenant les fraicz et ouvraiges faictz et matieres employees la sepmaine precedente a ce que dessus, a este paye, comme appert par

ledict roolle cy rendu, la somme de. . xxv^l. xviii^{s tz}. »
(CC. 1004.)

Enfin la rue Désirée va aussi nous fournir une date certaine. Sur le grand plan scénographique on remarque qu'elle n'est ouverte que sur la moitié environ de son parcours actuel à partir de la rue Romarin, et qu'il reste deux propriétés à traverser pour aboutir à la montée du Griffon. Cette voie fut ouverte vers 1511, par Etienne Gautheret, marchand de Lyon, pour faciliter le lotissement du tènement de Clerbourg qu'il avait acquis de François du Pré et reconnu en 1506, et que Jean de Clerbourg, grand maître général des monnaies du royaume de France, avait formé vers 1457, en réunissant en une seule propriété quatorze parcelles distinctes et séparées au terrier Saint-Georges de 1353.

Le *Parangon* des terriers de la rente noble de l'abbaye de Saint-Pierre de Lyon, exécuté de 1778 à 1782 par les ordres de M^{me} de Monteynard, abbesse du monastère, mentionne les reconnaissances des ventes faites par Etienne Gautheret, et, plus tard, par son fils Pierre Gautheret, sommellier du Roi, ce qui permet de suivre facilement le morcellement de cette propriété. On y trouve aussi des indications précises sur les anciens possesseurs de ce territoire. Nous reproduisons les suivantes :

Parangon de Saint-Pierre, tome III, chapitre 26, Apud Sanctam Catherinam in clauso Sancti Petri, page 685.

« Terrier Beraud, du 27 mars 1457. — Honorabilis vir Johannes Clerbourg, alter generalis magister monetarum regni Francie, fol. 46, verso. Art. 1^{er}. — Videlicet domos, vineas, curtilia et muros contiguas simulque unitas, que

quondam fuerunt Johannis de Condeyssiaco, quondam notarii, et inde Petroquini Chocard, ac per ipsos de Condeyssiaco, quondam notarii, et Chocard temporibus eorum vitae a Johanne de Chaponay, Petro de Nevro, alias Mandiout, et pluribus aliis diversis personnis et tenementariis acquisitas in unumque tenementum reductas, et sunt sita in clauso Sancti Petri Lugduni, juxta carreriam dicti clausi ex parte venti, et juxta rutam dictam du Griffoz, tendentem ab hospitali Beate Catherine ad portam dictam du Griffoz, ex parte borea, et juxta vineam Johannis Fabri, grefferii, dictam de Terrailles, qui fuit Bartholomei de Varey, et vineam Rollini Garini et curtile Huguete de Durchia, uxoris Aynardi de Villanova, ex parte orientis, quœdam tamen parva ruta e contra seu ante dictam curtile et vineam dicti Rolini intermedia, et juxta quondam parvam domum Johannis Ruphi, corderii domumque Petri Beynier, textoris parrochie burgi in Insule Barbare, et quondam parvam rutam tendentem a dicta carreria clausi ad dictam rutam du Griffoz ex parte occidentis.

« Servis : argent fort, 6 sols, 10 deniers obole forts. Gelines, 3. »

Voici la reconnaissance de l'une des premières ventes faites par Etienne Gautheret, qui se rapporte à une parcelle de terrain sur laquelle est bâtie la maison qui porte le n° 9 sur la rue Désirée et le n° 19 sur la rue Puits-Gaillot.

« Terrier Offrey, 5ᵉ volume, du 17 mars 1511. — Petrus Perrin, panneterius, habitator Lugduni, fol. 6, art. seul. — Videlicet duas pedas vinea, que fuit de tenemento, sive de membris, domorum et vinea de responsione Petroquini Chocardi, deinde fuerunt de responsione Johannis de Prato, postmodum fuerunt Francisci de Prato, consequenter

fuerunt de responsione Sthephani Gautheret, mercatoris Lugduni, in clauso Sancti Petri, fossolia hujusmodi civitatis Lugduni itinerere intermedio ex vento.

« Servis : argent fort, 8 deniers. Geline 2/10. »

Les reconnaissances des premières ventes ne relatent point l'ouverture de la rue Désirée, mais celles consenties en 1536 la mentionnent constamment en ces termes :

8 octobre 1536. « Guigo Bonier, affanator, domum cum orto de retro, qui fuit de membris vineam et curtilium Stephani Gauthereti, sitam in territorio de Terrailles, juxta carreriam tendentem a portali du Griffol ad dictum territorium de Terrailles, sive ad tenementum Claudii Fourrier ex borea, juxta carreriam des Gauthereti de novo opertam ex vento. »

14 octobre 1536. « Guillemus Amblard, chapuiserius, domum et jardinum que fuit tenemento dicti Gautheret, juxta rutam tendentem a portale du Griffon a dicto Terraille, ex borea, et juxta aliam rutam de novo opertam appellatam domini Gautheret, ex vento. »

14 octobre 1536. « Claudius Rollier, lathonius, domum et juxta ipsam rutam de novo opertam, ex vento. »

16 octobre 1536. « Claudius Beccat, coturerius, ortum que fuit de tenemento et membris vinea Stephani Gautheret, inde Petri Gautheret, sitam in clauso Sancti Petri, in territorio de Terrailles, juxta carreriam ibidem de novo apertam, vocatur des Gautherets, ex borea. »

17 octobre 1536. « Johannes Symon, domum..... rutam de novo opertam, appellatam des Gautherets, ex vento. »

18 octobre 1536. « Franciscus Bailly, affanator, ortum

que fuit de tenemento dicti Gauthereti, justa carreriam de novo apertam, vocatam des Gautherets, ex vento. »

En 1552, les propriétaires des maisons qui bordaient la partie ouverte de la rue Gautheret, ou des Gautheret, adressèrent plusieurs requêtes aux échevins de la ville, dans le but de faire prolonger cette nouvelle voie publique jusqu'à la rue de Terraille (aujourd'hui montée du Griffon). Le Consulat prit en considération leur réclamation et ordonna les mesures nécessaires pour y faire droit, dans les deux délibérations suivantes :

« Le mardy, cinquiesme jour davril mil cinq cens cinquante ung, avant Pasques (12), en l'hostel commung, apres midy.

« Jacques Fenoil, Francoys Salla, maistre Nycolas Dupre, Symphorien Buatier, Claude Boytier, Claude Benoist, Claude Platet, Claude Legourt.

..... « Apres que lesdits sieurs conseillers se sont transportez en la rue nouvellement faicte et ediffie en Terrailles, ou il ne reste que a faire ouvrir deux jardins, lung appartenant a la vefve feu Jehan Glatod, dict de Chasselay, et laultre à la vefve feu Jehan Gaspard et a Michel Palmentier, actendu que sest une grande decoration et embellissement de ladicte ville. A este ordonne inster et poursuyr envers Messieurs de la justice, tant du Roy que de Monseigneur larcevesque, avec les aultres voysins de ladicte rue, a ce que icelle rue soit ouverte pour le bien et prouffict et utillite de la chose publicque, et est enjoinct a maistre Jean de la Bessee, procureur general de ladicte ville, se joindre

(12) 1551 avant Pâques, correspond à l'année 1552.

avec lesdicts voysins et aultres proprietaires des maisons de ladicte rue pour poursuyvre lesdicts vefve de Jehan Glatod, dict Chasselay, vefve Jehan Gaspard et messire Palmentier et aultres ayans jardin en ladicte rue de couste de matin, a faire ouverture de ladicte rue, et pour requerir Messieurs de la justice se transporter sur le lieu pour veoir la comodite ou incommodite de la chose publique, sans touteffoys advouer la demolition qui a este faicte de nuict et a heure suspecte, de faict a guet et propos delibere, de certaine muraille qui fermoit icelle rue du couste du matin (13). Et de ce, a este donne charge expresse audict maistre Jehan de la Bessee, present. »

« Le jeudy, quatorziesme jour davril mil cinq cens cinquante ung, avant Pasque (14), en l'hostel commun, apres midy.

« Jacques Fenoil, Gonyn de Bourg, maistre Nycolas Dupre, Claude Benoist, Claude Platet et Claude Legourt. »

..... « Sur la requeste plusieurs et diverses foys faicte auxdicts sieurs conseillers et consulat par Philibert de Vaulx, Pierre Gerin dict Crozy, Martin Bozonet, Pierre Boatier, maistre Guillaume Dodones, Anthoine Forestz dict le More, et aultres proprietaires des maisons estans en la rue nouvellement ediffie et faicte, tendans de la porte du Griffon en Terrailles, disans et remontrans que pour le bien, proufficit, comodite et utilite de ladicte ville, tous les voysins desdictes maisons se seroient condescendus a faire ladicte rue traversant jusques en la rue de Terrailles, fortz et excepte la dame Marguerite Aubriel, vefve de feu Jacques

(13) Cette muraille se voit sur le plan scénographique.
(14) 1551 avant Pâques, correspond à l'année 1552.

Gaspard, Michiel Parmentier, dame Jane Baillif, vefve feu Jehan Glatod dict de Chasselay, qui ne veulent ouvrir leurs jardins quilz ont au fond de ladicte rue pour traverser en ladicte rue de Terrailles, ains tiennent icelle rue close et fermee du couste de matin au prejudice et dommaige de toute la chose publicque et des proprietaires des maisons dicelle rue. Requerans pour ce ladicte imiction du Consulat pour faire ouvrir ladicte rue, dudict couste du matin, en remboursant les proprietaires desdicts jardins des interetz et dommaiges quilz pourroient supporter a la dicte du Consulat.

« Sur quoy a este ordonne que le Consulat se transportera sur le lieu pour veoir la commodite ou incommodite de ladicte rue, pour apres y estre pourvueu comme il appartiendra par raison. » (BB. 72.)

Nous n'avons pu retrouver la suite de cette procédure, mais il est à présumer que l'expropriation eut lieu et la percée projetée exécutée peu de temps après la décision du Consulat, puisqu'en 1554, la rue étant achevée, prit à cette occasion le nom de *Rue Désirée,* qu'une inscription gravée en lettres gothiques nous a conservée.

Cette inscription se voit à l'angle de la maison qui fait retour sur la montée du Griffon et la place de la Comédie. Elle est ainsi conçue :

En résumé, de l'analyse des documents qui précèdent on peut en déduire les conclusions suivantes :

Le *Grand Plan Scénographique* de la ville de Lyon n'aurait été commencé que vers la fin de 1544, et il était terminé au printemps 1553. Donc il a été exécuté durant la période de huit années comprise de 1545 à 1553.

V. SEBASTIEN MUNSTER (1544-1628).

Sébastien Munster, savant hébraïsant, mathématicien et géographe distingué, est né en 1489, à Ingelheim, dans le Palatinat. Après avoir terminé ses études, à l'âge de seize ans, il se rendit à Tubingue, pour suivre à l'Université de cette ville les leçons de Stoffler et de Reuchlin. Dans le but de se consacrer entièrement à l'étude, il entra dans l'ordre des Cordeliers; mais séduit par les nouvelles théories de Luther, il embrassa la Réforme et quitta son couvent. En 1529, il fut appelé à Bâle, où il enseigna successivement l'hébreu et la théologie. Il mourut de la peste, dans cette ville, le 23 mai 1552.

Munster joignait une excessive modestie à de grands talents. Pour rappeler qu'il fut à la fois un profond mathématicien et un savant hébraïsant, on grava sur sa tombe ces mots :

Germanorum Esdras hic Straboque conditur.

Et dans la deuxième partie de la bibliothèque de Boissard (1), au bas de son portrait finement gravé :

(1) Bibliotheca sive Thesaurus virtutis et gloriæ in quo continentur

Dimensus terras et summi sydera Cœli
Edebam Hebræos Historicosque libros.

On a de lui quarante ouvrages différents, parmi lesquels *la Cosmographie universelle*, contenant la situation de toutes les parties du monde.

L'édition originale est en allemand, imprimée à Bâle, par Henri Pierre, en 1544, puis en 1546 et en 1550. La première traduction latine est également imprimée à Bâle, par Henri Pierre, en 1550, ainsi qu'une traduction française en 1552 et en 1560. D'après Haller, il y aurait eu une édition en 1553, qui serait la plus belle et la plus rare. Il y a une édition latine imprimée à Bâle, en 1554, et une traduction en bohémien, imprimée à Prague la même année. Une traduction italienne fut aussi publiée à Bâle, en 1558, puis une seconde à Cologne, en 1575. Il existe aussi une traduction anglaise. De nouvelles éditions de la Cosmographie furent publiées à Bâle, en 1559, 1567, 1569, 1574, 1578, 1592, 1598, 1614 et 1628.

N'ayant eu à notre disposition que l'édition latine de 1550 et la traduction française de 1552, qui sont conservées à la Bibliothèque de la ville, nous ne pouvons décrire que ces dernières en parlant spécialement de ce qui concerne Lyon.

L'édition de 1550 est un in-folio de 1,164 pages, non compris le titre, au verso duquel se trouve un portrait de Munster à l'âge de soixante ans, 11 feuillets liminaires et 14 cartes géographiques sur double feuillet; les nombreuses

illustrim, eruditioue et doctrina Virorum, Effigies et vitæ, etc., per Jan Jacobum Boissardum. — Francofurti, in Bibliopolio Bryano, apud Guillelmum Fitzerum. M. D. C. XXX.

planches à part, donnant la silhouette des principales villes du monde, étant paginées avec le texte.

Le texte de cet ouvrage est peut-être sans intérêt aujourd'hui, mais les nombreuses gravures sur bois, finement exécutées, qui l'accompagnent, donnent une grande valeur à cette œuvre. Le titre, qui n'est qu'une longue énumération des sujets traités, est ainsi libellé :

Cosmographiæ universalis, Lib. VI, in quibus juxta certioris fidei scriptorum traditionem describuntur,
Omnium habitabilis orbis partium situs, propriæque dotes.
Regionum Topographicæ effigies.
Terræ ingenia, quibus fit ut tam differentes et varias specie res, et animatas et inanimatas, ferat.
Animalium peregrinorum naturæ et picturæ.
Nobiliorum civitatum icones et descriptiones.
Regnorum initia, incrementa et translationes.
Omnium gentium mores, leges, religio, res gestæ, mutationes :
Item regum et principum genealogiæ.
Autore Sebast. Munstero.

La préface, dédiée à l'empereur Charles-Quint par Munster, est ainsi datée :

Basileæ, ab incarnato Filio Dei M. D. L. mense Martio.

Et à la fin du volume on lit :

BASILEÆ APVD HENRICVM PETRI
MENSE MARTIO ANNO SALUTIS
M. D. L.

La description de Lyon, par C. Mylæus, est à la page 93.

ainsi que la petite vignette qui est censée représenter la cité et que nous reproduisons en fac-similé. Le texte de cette description est tiré des écrits de Strabon, Plutarque, Eusèbe, Symphorien Champier et autres auteurs anciens. Il est sans intérêt, et nous le reproduisons tel qu'il est dans la traduction française de 1552.

Par contre, les vignettes sont assez curieuses et les costumes du temps fort bien représentés. Les mêmes bois ont servi pour les premières éditions allemandes et se retrouvent dans les traductions latines et françaises.

L'édition française de 1552 a pour titre :

La Cosmographie Vniverselle contenant la situation de toutes les parties du monde avec leurs proprietez, etc., par Sebastien Munster (2).

A la fin de l'ouvrage on lit :

« Cy finist la Cronicque universelle de monsieur Sebastien Munster, comprinse en six livres, nouvellement translatee et achevee d'imprimer aux despens de Henry Pierre, en l'an de grace Mille cinq centz et cinquante deux. »

Dans la préface, datée « de Basle, l'an 1552, au moys de May », on y trouve le passage suivant, qui explique pourquoi Munster n'a donné pour la France, sauf le plan de Paris, qui est une réduction du fameux plan conservé à Bâle,

(2) Le titre du volume de la Bibliothèque de la ville étant lacéré et manquant complètement, nous ne pouvons le reproduire textuellement en entier.

que des vignettes ou vues insignifiantes et surtout idéales pour les autres villes de ce royaume :

« Les prelatz d'eglize (pour dire la verite) nous ont plus aidé a cecy, que les autres princes : car les evesques, sollicitez par mes lettres, ont este assez enclins a ceste chose : nommement les reverendissimes seigneurs de Treves et de Vuircebourg. Les villes aussi m'ont aidé, les unes plus, les autres moins, comme lon vera assez au livre. Et pleust a Dieu que les autres eussent usé envers nous d'une telle courtoisie et honnestete, que nous avons trouvé a Vienne en Autriche, a Fribourg en Brisgau, en la ville des Vangions, et Vissenburg. J'ay eu en ceste mienne entreprise, faute des lettres des seigneurs Chrestiens, par lesquelles j'eusse facilement obtenu ce que je vouloys, tant en Hespaigne et Italie, qu'en Allemaigne. Mais je n'ay point eu d'entree envers leur magnificence de France, je n'en ai peu rien tirer, sinon ce que se trouve es communes histoires : combien que j'eusse conceu quelque esperance des promesses de plusieurs grans personnages, desquelz aucuns ont este icy a Basle vers moy, et ont veu l'appareil de mon entreprinse..... »

Voici maintenant la description de la ville de Lyon qui se trouve, avec la vignette, aux pages 94, 95 et 96 :

« De la ville de Lyon »

« Strabo escrit de Lyon, que ce a este de son temps la ville la plus noble et peuplee de toutes les villes de la Gaule, excepte Narbonne. Et aujourd'huy mesme elle n'est pas moins excellente ne grande, veu que le circuit des murs est

si grand, comprenant deux petites montaignes et grand pays de vignes, qu'il y a bien peu de villes en toute la France qui luy doivent estre preferees. Plusieurs nations estranges y abordent et trafficquent, lesquelles nous y voyons habiter, affin quilz puissent aiseemeent et commodeement transporter de là toutes sortes de marchandises en quelque part du monde qu'on voudra. Les rivieres qui passent là, monstrent combien est grande la commodite du lieu, et ce qu'elle est situee presque au milieu de l'Europe. Premierement il y a le Rosne, qui vient des Alpes, et passe par la Savoye, puis apres la Saonne, qui descend du pays de Bourgogne, et se meslent à Lyon l'un avec l'autre, entrentz ensemble en la mer Ligusticque qui est la mer de Gennes, qui sont rivieres fort propres pour porter et rapporter marchandises. Les Romains considerans la grande commodité de ce lieu là, l'ennoblirent soigneusement de toutes autres choses. Car ilz y feirent battre de la monnoye d'or et d'argent. Agrippa ans passantz de Lyon pour aller aux autres quartiers de la Gaule, divisa tres proprement les chemins. Il partit la Gaule en trois, en la Gaule Narbonnaise, l'Aquitanicque, et la Lyonnaise et Belgique. Tous les tribuz et péages estoyent là apportez de toute la Gaule, les revenuz desquelz estoient si grans, que la Gaule seule estoit estimee la soustenance de l'empire. Et pourtant la ville de Lyon en estoit ordonnée pour demeure aux princes Romains, à laquelle ilz venoyent souventes fois pour y habiter : y feirent bastir de magnificques et somptueux edifices. Seneque a escrit de Lyon, qu'il y a autant et de si baux ouvrages, que quand il y en auroit seulement un en chascune des autres villes, ce seroit assez pour l'embellir. Or comme Lyon fut ainsi enrichie de si grans ornemens, et creuë en richesses, du temps que l'empire Romain florissoit, un peu

apres (comme toutes les choses de ce monde sont exposees à grans inconvenians et dangiers) elle fut toute bruslée, qui fut un spectacle fort triste a voir. Et Seneque tres sage conseiller à faire patiemment endurer adversitez, a redige ce cy par escrit en une epistre qu'il envoya à un Lyonnois nomme Liberalis. Car elle fut bruslée toute en une nuict, en sorte qu'il n'y eut qu'une nuict entre la splendeur et magnificence de ceste ville là, et son aneantissement fut ce feu ardent et soudain. Il y a beaucoup de tesmoignages en anciennes histoires, que Lyon estoit jadiz en l'Isle, enfermée de la Sonne et du Rosne, comme nous voyons aujourd'huy toute l'Isle pleine de bastimens, excepte une fort grande rue, qui suyt le cours de la Saonne. Le circuit des murailles comprend la petite montaigne qui est entre les deux rivieres, et l'autre montaigne qui est pres de la Saonne. Aucuns pensent qu'apres ce grand feu la ville changea de lieu, et les habitans cherchans le lieu le plus sain et aëre, la reedifierent en la plus haulte montaigne prochaine. Car on trouve encore aujourd'huy des ruines de bastimens espandues au long, et principalement ceux qui fouyssent la terre plus profondement. Si non par aventure (ce qui est le plus vraysemblable) que nous croyions que la ville fut si grande, quelle n'ayt point este autre que nous le voyons aujourd'huy, a scavoir que les deux montaignes et l'Isle fussent encloses dedans le circuit des murailles. Les Romains donc transmirent là une colonie soubz Auguste Cesar, a scavoir en l'Isle, laquelle ou bien estoit ruinée de vieillesse, ou avoit perdu sa renommée et la multitude de gens qu'elle avoit auparavant. Or, L. Munatius Plancus fut eleu chef pour conduyre ceste colonie, c'est à dire ces gens qu'on y envoyoit pour habiter, lequel Munatius estoit excellent orateur et preteur, qui avoit aussi este auditeur de M. Tulles

Ciceron, comme Eusèbe le recite. Icelluy mesme Eusebe au livre intitulé *De la Raison des temps*, raconte que lorsque Plancus estoit gouverneur de la Gaule, il feit bastir la ville de Lyon, comme aussi il fut conducteur dune autre colonie nommée Raurique vers Basle, mais de cecy nous en parlerons plus amplement quand nous serons venuz aux Suysses. Plutarcque rend bon tesmoignage de ceste colonie

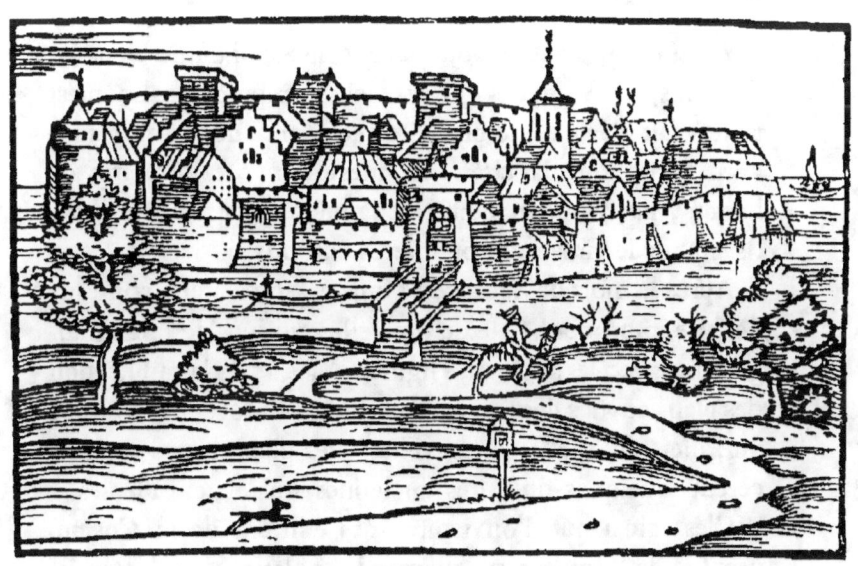

LYON D'APRÈS LA COSMOGRAPHIE DE MUNSTER
(Fac-simile de l'edition latine de 1550.)

amenee a Lyon, disant ainsi : Là est maintenant Lyon, ville tres renommee en la Gaule, laquelle longtemps apres Plancus Munatius feit bastir, comme nous l'avons entendu. Ceste ville cy a eu des evesques scavans, et principalement es sainctes lettres, lesquelles ont eu grans accroissemens par eux. On a quelques escritz de plusieurs d'entreux, lesquelz montrent assez quels personnages c'estoyent. Les plus renommez ce sont Ireneus et Eucherius, qui obtenoyent la

primaute en l'Eglise de Gaule, laquelle primaute estoit ordonnee a Lyon. Quant a Eucherius, combien qu'il fut d'un temps barbare et difficile, toutesfois il estoit si elegant en parolles, et avec ce si grave en sentences, qu'il surmontoit tous les autres evesques qui avoyent este devant luy et qui estoyent de son temps. Fauste, aussi poëte Lyonnois, eut grand bruyt autant que la condition difficile de son temps le pouvoit porter. »

Ainsi qu'on peut le voir dans le fac-similé que nous en donnons, la vignette qui est censée reproduire Lyon est tout à fait idéale et ne présente aucun trait de ressemblance avec l'aspect de la cité. Elle mesure 111 millimètres de largeur, par 70 de hauteur, et la même planche a été utilisée pour le tirage des premières éditions.

Après la mort de Sébastien Munster, son éditeur continua de faire imprimer à Bâle de nouvelles éditions de la Cosmographie avec les anciennes figures. Mais après la publication des plans et vues des principales villes d'Europe, par Antoine du Pinet, en 1564, de nouvelles vues plus exactes remplacèrent quelques-unes des anciennes qui étaient idéales.

C'est ainsi que l'on trouve des éditions de la Cosmographie de Munster en allemand, en latin et en français, avec une petite vue de Lyon assez bien gravée sur bois, qui a 155 millimètres de largeur, par 123 de hauteur, et qui n'est qu'une réduction assez exacte de celle publiée par Antoine du Pinet. Le titre lui est aussi emprunté : « *La ville de Lyon, son plant, ses forteresses, et les principaux bastimens d'icelle* » (3).

(3) Voir au Chapitre VI la *Description de la ville de Lyon*, par Antoine du Pinet, imprimée à Lyon, en 1564, par Jean d'Ogerolles.

La légende qui est en dessous est également la même :

« Les lieux principaux notez de la presente ville, et cité de Lyon. »

Un peu plus tard, dans les dernières éditions, c'est la gravure même de du Pinet qui est utilisée. Belleforest n'a donné dans sa Cosmographie qu'une copie exacte de la vue de du Pinet, mais ici nous nous trouvons en présence de la planche même, avec son encadrement gracieux et toutes les petites irrégularités et interruptions de traits que l'on remarque dans l'impression de Jean d'Ogerolles, dont toutefois le nom a été enlevé du cartouche inférieur où il figurait.

Nous ne connaissons que des éditions allemandes et latines avec cette planche, probablement celles qui furent publiées en 1614 et 1628, et qui parurent avec de nouvelles planches et des cartes en plus grand nombre (4).

Le titre supérieur de cette vue de Lyon est, pour l'édition latine, où elle occupe les pages 118 et 119 :

« *Effigies nobilissimæ urbis Lugdunensis.* »

Le titre général est à la page 117 : « *Civitatis Lugdunensis urbis clarissimæ et antiquissimæ in Gallia Celtica ad*

(4) Nous possédons dans notre collection cette vue, avec légende latine et allemande, ainsi que la vue réduite indiquée plus haut, en français, latin et allemand. Toutes ces épreuves sont sur des feuillets séparés et arrachés à des volumes dont nous ne pouvons donner exactement la date de l'impression, ne les ayant pas eus à notre disposition, mais le peu de texte qui accompagne les gravures nous a permis de reconnaître qu'elles étaient extraites de la Cosmographie de Munster.

Ararim paulum supra confluxum Rhodani sitæ, genuina delineatio, secundum figuram et situm, quem hoc seculo habet. »

La description de la ville se trouve à la page 120 :
« LUGDUNI DESCRIPTIO PER C. *Mylæum* (5), *Cap. XXX.* »
(Suit un texte latin exactement semblable à celui de l'édition de 1550).

En résumé si, en ce qui concerne Lyon, le texte de la *Cosmographie* de Munster est resté le même pour toutes les éditions, de 1544 à 1628, la gravure qui l'accompagne présente trois états bien différents :

1º En premier lieu, c'est une petite vue idéale, sans aucun rapport avec l'aspect de la ville ;

2º Ensuite, une réduction de la vue donnée par du Pinet dans ses *Plantz, pourtraictz et descriptions de plusieurs villes* ;

3º Enfin, et dans les dernières éditions, on y trouve la gravure même de du Pinet, reproduite avec la planche originale qui a servi à Jean d'Ogerolles pour l'imprimer en 1564.

(5) Selon toute probabilité, Mylæus n'est qu'un personnage de convention dont il n'est pas fait mention dans la traduction française.

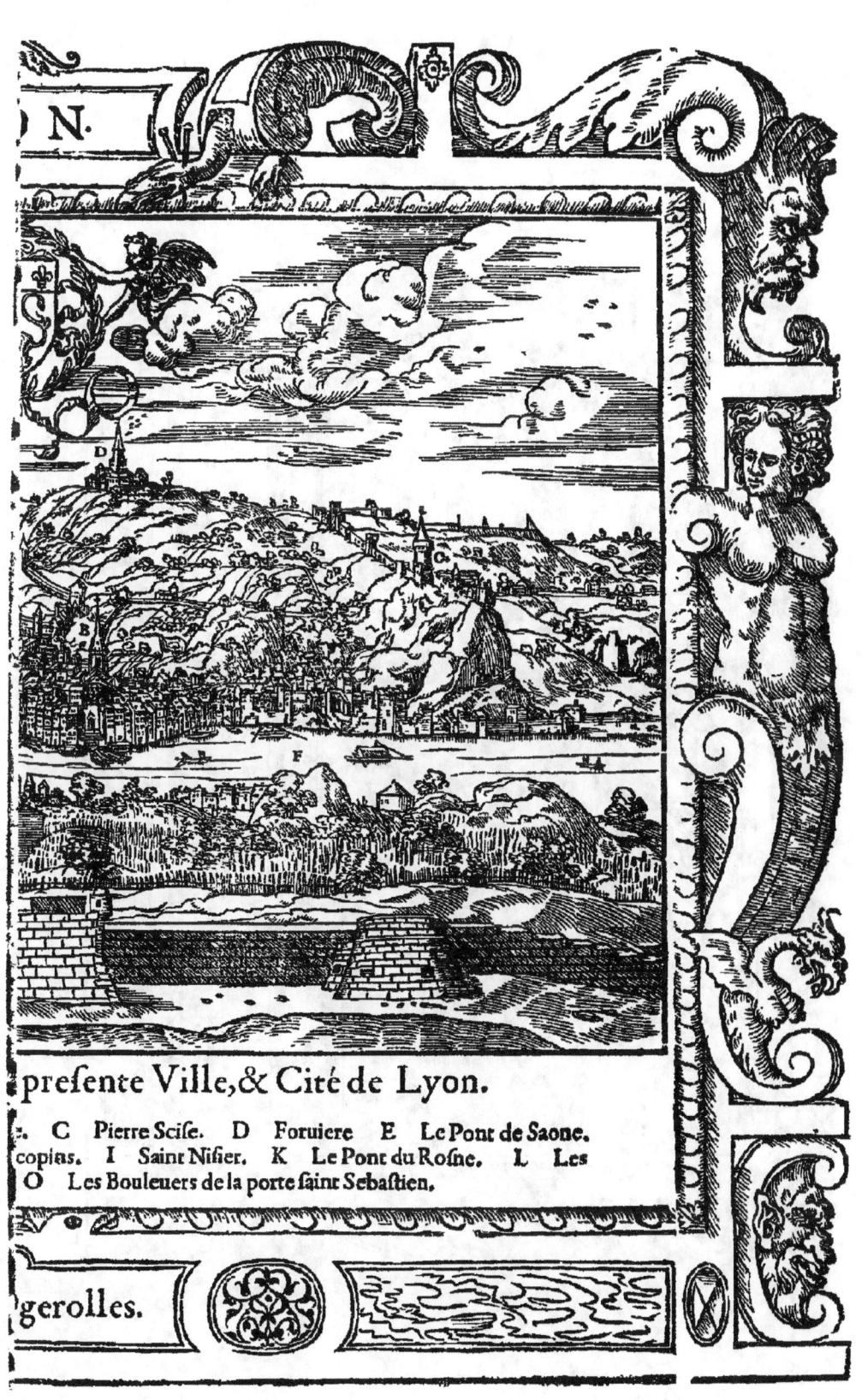

presente Ville, & Cité de Lyon.
C Pierre Scise. D Foruiere E Le Pont de Saone.
copias. I Saint Nisier. K Le Pont du Rosne. L Les
O Les Bouleuers de la porte saint Sebastien.

gerolles.

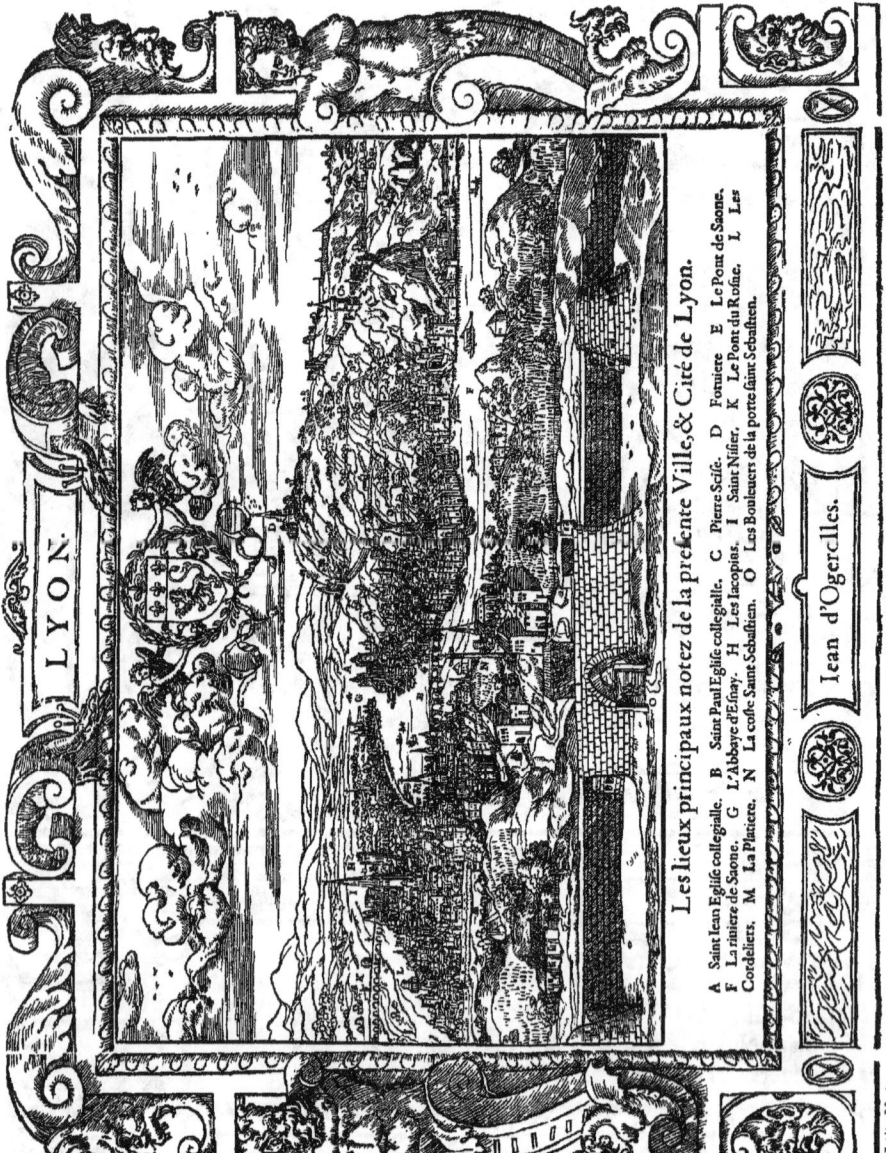

Reproduction jointe à la notice sur les anciens plans de Lyon par J. J. Grisard

VI. ANTOINE DV PINET (1564).

Antoine du Pinet, sieur de Noroy, traducteur et archéologue, né dans le seizième siècle à Besançon, suivant La Croix du Maine, ou plutôt à Baume-les-Dames, d'après Louis Gollut, son compatriote, mourut à Paris vers 1584. Il embrassa la réforme de Calvin et devint l'un de ses plus zélés défenseurs, jusqu'à se montrer furieux et de mauvaise foi dans ses écrits contre la religion catholique. Comme il ne trouvait pas dans sa province les secours dont il avait besoin pour ses études, il se retira d'abord à Lyon, où il se lia étroitement avec le célèbre Daléchamp, et ensuite à Paris.

Parmi les nombreux ouvrages qu'il fit imprimer à Lyon, nous mentionnerons le suivant :

PLANTZ, POURTRAICTZ ET DESCRIPTIONS DE PLUSIEURS VILLES ET FORTERESSES, TANT DE L'EUROPE, ASIE ET AFRIQUE, QUE DES INDES, ET TERRES NEUVES :

Leurs fondations, antiquilez et manieres de vivre :
Avec plusieurs Cartes generales et particulieres, servans a la Cosmographie, jointes à leurs declarations :

Deux tables fort amples, l'une des chapitres, et l'autre des matieres contenuës en ce present livre.

Le tout mis par ordre, Region par Region, par
ANTOINE DV PINET

A Lyon, par Jan d'Ogerolles (sic), M.D.LXIIII.

In-folio de 308 pages, non compris la table des noms et des matières. Le volume est dédié « *A illustre et excellent seigneur Messire François d'Agoult, comte de Sault, La Val et dependences, etc., chevalier de l'ordre du Roy, et Lieutenant dudit Seigneur à Lyon.* » La préface est datée « A Lyon, ce xve d'avril M.D.LXIIII », et à la fin de la table « Achevé d'imprimer le quinziesme d'avril M.D.LXIIII. »

Sur le titre et au dos du dernier feuillet après la table, se trouve la belle marque de Jean d'Ogerolles, imprimeur et libraire, de 1558 à 1584 (Hercule portant une palme et son arc, entre un arbuste en fleur et un dauphin, au centre d'un cartouche dont les enroulements partent de deux cornes d'abondance pour se réunir à des mascarons.)

La Croix du Maine, page 19 de sa Bibliothèque, dit que cet ouvrage a été imprimé à Lyon, chez Gabriel Cotier. La chose est peu probable, attendu que Gabriel Cotier était seulement libraire à Lyon, de 1566 à 1577, et non imprimeur, et qu'en outre sa marque typographique (Un serpent tenant dans sa gueule un enfant au-dessus duquel est une couronne) ne se trouve pas dans le volume, tandis que celle de Jean d'Ogerolles y est imprimée au commencement et à la fin.

Sauf pour la France, l'œuvre de du Pinet n'est qu'une traduction abrégée de la Cosmographie de Munster, et les dessins et vues de villes lui sont également empruntés pour la plupart : nous signalerons la planche du théâtre antique

de Vérone et celle des pyramides d'Egypte qui en sont des copies textuelles.

A une nouvelle description des provinces de la France, du Pinet y a joint les plans ou portraits de Paris, Lyon, Bordeaux, Perpignan, Thionville, Montpellier, Poitiers et Tours, qu'on ne trouve pas dans les éditions antérieures de la Cosmographie de Munster.

Le profil de la ville de Lyon occupe les pages 28 et 29. Le titre suivant est à la page 27 : « LA VILLE DE LYON, *son plant, ses forteresses, et les principaux bastimens d'icelle.* »

La vue de Lyon est renfermée dans un rectangle de 252 millimètres de largeur, par 160 de hauteur.

Dans le haut, le blason de la ville, entouré d'une couronne de laurier supportée par deux anges, occupe le centre. Au premier plan, dans le bas, les murailles de l'enceinte de Saint-Sebastien et la porte de ce nom. Sauf cette fortification qui est ajoutée, le reste du dessin n'est qu'une réduction assez fidèle de la splendide vue de du Cerceau, avec le quartier de l'Observance en moins. La planche, assez délicatement gravée sur bois, est entourée d'un encadrement gracieux, également gravé sur bois et qui se compose, sur les côtés, d'une cariatide posée sur un mascaron vu de profil, surmontée d'un autre mascaron et rattachée par des ornements à volutes au cartouche central supérieur dans lequel est inscrit, en caractères romains, LYON. La partie inférieure est divisée en panneaux avec le nom de l'imprimeur, JEAN D'OGEROLLES, gravé dans celui du milieu.

A l'intérieur de l'encadrement et en dessous du dessin se trouve l'indication suivante :

« LES LIEUX NOTEZ DE LA PRESENTE VILLE, ET CITÉ DE

Lyon. A — Saint Iean Eglise collegialle. B — Saint Paul Eglise collegialle. C — Pierre Scise. D — Forviere. E — Le Pont de Saone. F — La riviere de Saone. G — L'Abbaye d'Esnay. H — Les Iacopins. I — Saint Nizier. K — Le Pont du Rosne. L — Les Cordeliers. M — La Platiere. N — La coste Saint Sebastien. O — Les Boulevers de la porte Saint Sebastien.

La description de la ville de Lyon, qui occupe les pages 30 à 37, n'est en résumé qu'un discours emphatique, mélangé avec quelques renseignements historiques et descriptifs sur Lyon et la province lyonnaise, dans lequel l'auteur s'élève contre les vêtements luxueux portés par les habitants, et qu'il termine par un éloge pompeux de ses coreligionnaires et de leur doctrine (1).

(1) En 1844, P. M. Gonon a fait imprimer, chez Storck, une mauvaise reproduction de la vue de Lyon de du Pinet, avec la description qui l'accompagne.

VII. FRANÇOIS DE BELLEFOREST (1575).

François de Belleforest, né à 1530 à Sarzan, dans le pays de Comminges, mourut à Paris, le 1er janvier 1583. Il avait à peine sept ans quand il perdit son père, et la reine Marguerite de Navarre, sœur de François Ier, prit soin de son enfance et pourvut aux frais de son éducation. Destiné au barreau, il abandonna cette carrière, fit de mauvais vers, chanta les seigneurs et les dames qui le payèrent en soupers et l'enivrèrent de louanges. Après avoir passé sept ou huit années ainsi à Toulouse, il se rendit à Paris, y fréquenta les savants, fit la cour aux personnes de qualité, sans en devenir ni plus docte, ni plus riche. Il se lia surtout avec Ronsard, Baïf et Duverdier qui, dans sa Bibliothèque française, consacre quinze pages à l'éloge de son ami. Forcé d'écrire pour vivre et doué d'une malheureuse fécondité, il l'exerça dans tous les genres, sans réussir dans aucun. Il fut cependant estimé sous les règnes de Charles IX et de Henri III, ce qui lui procura la qualité d'historiographe de France ; mais il perdit cette charge par le peu d'exactitude que l'on remarqua dans ses productions.

Voici l'article que lui a consacré La Croix du Maine, aux pages 88-91 de sa Bibliothèque :

« *François de Belle-Forest*, Gentilhomme Commingeois, Gascon naturel.

« Il naquit au mois de novembre l'an 1530, pres la ville de Samathan, sur la riviere de Sabe, ou Save, au comté de Comminges, etc.

« Il a escrit de son invention et traduit de langue Latine, Italienne, Espagnole et autres, en la nostre Françoise, plus de cinquante Volumes ou traictez divers et separez, scavoir est, la Cosmographie, ou description de l'Vnivers, avecques tout ce qui se peult desirer, de recherches de l'antiquité et illustration des quatre parties du monde, imprimee à Paris en trois grands Volumes l'an 1575, chez Nicolas Chesneau, Michel Sonnius et autres.

« Les grandes Annales de France.

. .

« Il a peu escrire de son invention; et a traduit aussi plusieurs œuvres auxquelles il n'a pas mis son nom, tellement que j'ay racompté cy dessus ce que j'ay peu voir de ses œuvres imprimees.

« Il mourut à Paris le premier jour de janvier l'an 1583, en l'an de son âge 53, et fut enterré en l'Eglise des Cordeliers à Paris, devant le grant Autel selon qu'il avoit ordonné par son Testament. »

Le volume qui nous intéresse est le tome Ier de :

LA COSMOGRAPHIE VNIVERSELLE DE TOUT LE MONDE,

« En laquelle, suivant les auteurs plus digne de foy, sont au vray descriptes toutes les parties habitables et non habi-

tables de la Terre et de la Mer, leurs assiettes et choses qu'elles produisent ; puis la description et peincture Topographique des regions, la difference de l'air de chacun pays d'où advient la diversité tant de la complexion des hommes que des figures des bestes brutes. Et encor l'origine, noms ou appellations tant modernes qu'anciennes, et description de plusieurs villes, citez et Isles, avec leurs plantz, et pourtraictz, et surtout de la FRANCE, non encor jusques à present veus ni imprimez. S'y voyent aussi d'avantage, les origines, accroissemens et changemens des Monarchies, Empires, Royaumes, Estatz et Republiques : ensemble les mœurs, façons de vivre, loix, coustumes et religion de tous les peuples et nations du monde : et la succession des Papes, Cardinaux, Archevesques et Evesques, chacun en leur Diocèse, tant anciens que modernes : Avec plusieurs autres choses, le sommaire desquelles se void en la page suivante.

« *Auteur en partie MVNSTER, mais beaucoup plus augmentée, ornée et enrichie, par FRANÇOIS DE BELLEFOREST, Commingeois, tant de ses recherches, comme de l'aide de plusieurs memoires envoyez de diverses Villes de France, par hommes amateurs de l'histoire et de leur patrie.*

« Avec trois Tables, l'une des plantz, et pourtraictz des Isles et des Villes. La seconde, des tiltres et chapitres. Et la troisiesme, de tous les noms propres, et des matieres comprises en tout l'œuvre. »

« *A Paris, chez Nicolas Chesneau, rue Saint-Jacques, au Chesne Verd. M.D.LXXV.*

« *Avec privilege dv Roy et de la Cour.* »

Ce volume a deux paginations, la première qui va de 1 à 397, la seconde qui reprend au verso de la page 397 et

va de 1 à 1838. La table des noms, matières et choses notables, qui est placée à la suite, n'est pas paginée.

La Cosmographie de Belleforest est une œuvre colossale, pour laquelle l'auteur s'est surtout servi des documents et dessins qui se trouvent dans celle de Munster, ainsi qu'il l'indique dans le titre de l'ouvrage. Mais en ce qui concerne la France en particulier, on doit lui rendre cette justice que, cette partie, considérablement augmentée, est entièrement de lui. Non seulement les descriptions des provinces sont traitées au point de vue historique et topographique, mais encore les plans et vues des villes sont fidèlement reproduits pour la première fois. Outre la carte générale du royaume, et celle de la Limagne d'Auvergne, on y trouve les plans ou vues perspectives de 49 villes ou châteaux-forts de France, une vue intérieure de la basilique de Saint-Denis, l'élévation avec coupe et détails de sculpture des arènes de Nîmes, et une vue du pont du Gard.

Le *Pourtraict de la ville et ancienne Cité de Lyon*, occupe la page 314 de la seconde pagination. C'est exactement la reproduction de la planche publiée par Du Pinet, dont nous avons donné la description au Chapitre VI. Les dimensions sont les mêmes, 252 millimètres de largeur, par 160 de hauteur. L'encadrement seul diffère, mais il est plus délicatement composé. Dessiné dans le goût flamand, très reconnaissable par les vases de fleurs, les pots à feu et les enchevêtrements de figures humaines et d'animaux dans des enroulements à volutes, avec les marques de Nicolas Chesneau et de Michel Sonnius, les éditeurs et imprimeurs de l'œuvre, qui remplissent les cartouches latéraux. Enfin, à la base et au sommet, le centre est occupé par des mascarons grimaçants d'un curieux effet.

La description « *Dv pays de Lyonnois, et l'origine, et anti-*

quité de la cité de Lyon, membre jadis du Royaume ancien de Bourgoigne », occupe les pages 312 à 328. C'est un résumé historique et topographique assez détaillé pour l'époque, et surtout beaucoup plus complet que les descriptions antérieures, celle de du Pinet en particulier.

VIII. GEORGES BRAVN (1572-1618).

Georges Braun (1), archidiacre de Dortmund, mort doyen de la collégiale de Notre-Dame de Cologne, au commencement du XVII^e siècle, est principalement connu par son *Grand Théâtre des différentes cités du monde*, publié en latin sous le titre de : *Civitates orbis terrarum, in aes incisae et excusae, et descriptione topographica, morali et politica illustratae.* Coloniae, 1572-1618, 6 tomes en 3 volumes grand in-folio.

Ouvrage devenu rare, et surtout recherché à cause des nombreuses gravures qui sont de François Hogemberg et de Simon Van den Noevel (Novellanus). Georges Hoefnagel a communiqué à l'auteur plusieurs plans de villes d'Europe, et Corneille Chaymon ceux de plusieurs villes d'Allemagne. Sur les plans de chaque ville se trouvent représentés les costumes du temps. Les premiers volumes ont été réimprimés en 1612.

Il a paru en même temps plusieurs éditions de cette

(1) Georgivs Bravnius, Braun, Bruin, Le Brun, Brun, suivant les éditions et les volumes.

œuvre, savoir : 1° comme ci-dessus, avec le texte latin ; 2° avec le texte allemand ; 3° avec un texte français, les planches étant les mêmes pour les trois éditions.

Dans son *Manuel du libraire*, Brunet indique que la traduction française a été imprimée à Bruxelles, en 1572 ?

Rien dans le texte ne confirme cette présomption.

Le titre général, commun aux six tomes, est, sur un frontispice gravé :

THEATRE DES CITES DV MONDE

Un premier privilège, accordé pour l'impression de l'ouvrage, par l'empereur Maximilien, est daté de Vienne, le 28 août 1572. Un deuxième privilège, accordé à François Hogemberg, par Philippe, roi d'Espagne, est daté de Bruxelles, le 22 novembre 1574.

Dans la préface : « Georges Bruin de Coulogne aux lecteurs de bon vouloir desire salut : » , se trouve le passage suivant qui nous fait connaître ses collaborateurs :

« Consequemment, en faisant la description et narrez des Villes, nous sommes servis des escrits de ceux qui les ont visitées et contemplees de leurs yeux : lesquels autheurs je ne recite point icy par ordre, pour eviter prolixite. Au reste, nous avons encores faute de quelques figures de Villes, lesquelles nous n'avons pu obtenir à cause des tumultes belliques.

« Et pourtant, il y a quelques Gouverneurs de Villes, ou autres quels qu'ils soyent, qui voudront par les pourtraicts de leurs villes adjouter quelque lustre et splendeur à nostre œuvre, et demonstrer aux amateurs de la peinture

leur bonne affection envers les lettres et honnestes estudes : il leur plaise les nous communiquer, nous les mettrons en leur lieu et rang : et si ne seront par nous defraudez de leurs louanges deuës. De laquelle manière le tres excellent en vertu, doctrine, et bon sçavoir, Monsieur Abraham Ortel, bourgeois d'Anvers, cosmographe eminent entre ceux de nostre temps, a grandement aidé ceux qu'il a cognu estre fauteurs des bonnes lettres et estudes.

« Et ne meritent moindres graces ces grands admirateurs des sciences excellentes, Georges Hofnaghel, marchand d'Anvers, et Corneille Caymox (*sic*), desquels le premier nommé nous a tres-courtoysement communiqué quelques figures et pourtraicts de Villes d'Espagne, tirez tres-exactement au vif, et l'autre, aucunes cartes des Citez d'Alemaigne. Le mesme a aussi faict d'une singuliere affection, ce tres-illustre personnage et Seigneur, le Seigneur Constantin Liskercke, en ce temps premier Bourgmaistre de la triomphante Republique de Coulogne, lequel du de nous reveré Seigneur, a augmenté nostre œuvre des descriptions de ces villes là, d'Afrique, d'Asie et de l'Inde, qui ont par cy devant esté veuës de peu d'hommes.

« Non moins que ceux cy a voulu favoriser et assister les hommes studieux de la Cosmographie et des histoires, ce tres-reverend et tres-illustre Prince et Seigneur, le Seigneur Girard de Grosbeck à present Cardinal et Evesque de Liege, etc.

« La grandeur tres-illustre duquel, à la sollicitation du reverend Seigneur Georges de Boys, Suffragant tres-digne du Diocèse dudict Liege, selon la liberale propension de sa grandeur tres-illustre envers les amateurs des estudes, nous a communique le vif et vray pourtraict et effigie de sa ville de Liège.

« Reste maintenant que je prie amiablement le spectateur et lecteur debonnaire, qu'il veuille prendre de bonne part nostre vouloir et entreprise, suivant laquelle nous sommes pas forcez de luy donner plaisir et recreation, et le favoriser par sa benignité. »

A la fin du tome Ier, se trouve un index en tête duquel on lit :

« Georges Brun de Cologne au lecteur debonnaire, desire felicité

«Escrit en nostre estude a Coulogne, le premier jour de janvier, l'an de nostre Salut M.D.LXXV (*sic*). »

Suit un répertoire par ordre numérique des villes représentées, avec une courte notice historique sur chacune d'elles, contenant parfois des renseignements qui ne figurent pas dans la description plus étendue imprimée au verso du dessin. Voici la notice relative à Lyon :

« Lion, est ville tres grande en la Gaule qui est deça les monts, laquelle porte en Francoys le nom du genereux Lion, hauteur de courage et noblesse, et est tellement à present pourveu d'hommes pleins de vaillance et sagesse, musnie et environnee de murailles, remparts, fossez et bouleverts, environnee de deux rivieres, qu'elle en est imprenable par force, et pour estre defendue de la closture des hauts rochers et de son assiette naturelle, tellement qu'elle peut estre à bon droict dite la clef et ouverture de la France, estant tout au bout d'icelle.

« Elle a son nom, comme dict le docteur Becanus, des tetres ou mottes, qui estoyent en la premiere et ancienne langue appelez *Dunem*, comme on les appelle encores aujourd'huy en bas Aleman, duquel nom ils appellent tous lieu montueux, et qui sont en pente, la signification et

perpetuel usage duquel mot entre eux donne l'interprétation à plusieurs mots anciens. Car tous les noms de ville qui ont cette terminaison, on entend qu'elles ont esté basties en montaignes ou collines, comme est Lion, par lequel nom est signifié une colline de bonne fortune. Par telles montaignes sabloneuses, la plus grand part de Flandre et Hollande, et quelques endroicts de Zelande, sont defendues contre les vagues impetueuses de la mer Oceane.

« Seneque en une Epitre qu'il escrit à Lucilius, recite que ceste ville de Lion situee sur le bord du Rhosne et voisine de Vienne, fut en son temps bruslee par feu de meschef, laquelle aucuns assignent à la Gaule Celtique, pour autant que tous les souffragans, et partie de la ville mesme l'Eglise principale d'icelle sont assises en ladicte Gaule.

« De ce lieu fut natif Plotius, le premier qui enseigna à Rome la Rhetorique Latine, duquel Cicero estant enfant avecques son frere Quintus, apprint premierement à Rome la langue Latine comme il recite. Pilate estant accusé par Caius sous l'empire de Clodius, fut là envoye en exil, y finit sa vie, avec grande infamie, afin qu'il payast non seulement en la vie future, mais aussi en la presente l'amende de la sentence tres injuste qu'il prononça contre Jésus-Christ. »

Le tome second n'est point daté, mais des vers adressés par Remacle de Lembourg, docteur en médecine et chanoine de Saint Paul de Liege, à George Braun, le sont, ainsi qu'il suit :

« A St Paul de Liege, le jour de juin l'an de nostre Salut M.D.LXXV. »

Le tome troisième est dédié à l'archiduc Albert d'Autriche, et la préface est datée :

« A Coulogne, anno CIC. IC. LXXX. »

Le tome quatrième, ainsi que le cinquième n'ont point de date.

Enfin le tome sixième, dédié « Au tres illustre et puissant seigneur, Monseigneur *Lovis de la Valette, duc despernon, pair et colonel general de France*, etc. », par Abraham Hogemberg, a sa dédicace datée de Cologne, le 17ᵉ jour du mois de septembre 1618.

A la fin se trouve une table générale alphabétique des régions, provinces et villes citées dans les six tomes.

La ville de Lyon est représentée aux tomes premier et cinquième.

Au tome premier, le plan de Lyon porte le n° 10 dans l'édition latine, et le n° 11 dans les éditions française et allemande. C'est une réduction exacte et très bien faite du grand plan scénographique que nous avons décrit au chapitre IV.

Cette estampe, gravée sur cuivre, a 469 millimètres de largeur, par 319 de hauteur.

Dans le bas et à droite, deux personnages en habits de fête de l'époque, probablement un seigneur et sa dame jouant de la mandoline. Un peu en dessus, contre le cadre, un cartouche contenant les vers suivants à la louange de la ville :

 Lyon, Qui de la France
 Sers de force et rempart,
 Lyon, qui de plaisance
 Reluis de toute part.
 La Riviere du Rosne
 Doucement decoulant
 Qui embrasse la Saone
 Te rendent opulent

Dans le bas et à gauche, un cartouche contient un éloge de Lyon, tiré de Strabon :

« Scribit Strabo, Lvgdvnvm suo tempore fuisse alteram omnium Galliae vrbium nobilissimam, et populosissimam, Narbone excepta. Et hodie quidem non in minorem excrevit magnitudinem, cum tantus sit moeniorum ambitus, colles duos et vineta complectens, ut ei paucissimæ Galliarum urbes anteponi possint. Magnus est ibi concursus externarum gentium, quas in hac urbe sedes collocasse videmus, ut transferre omne mercium genus in quacumque orbis partem commodissime possint. Loci commoditas ex amnium decursu apparet, quodque in medio fere Europae posita sit. Amnes autem sunt Rhodanus, et Arar (Sagonam hodie vocant) juxta Lugdunum confluentes, simulque in mare Ligusticum decurrentes, mercibus importandis et exportandis accomodatissimi. »

Dans le haut, à droite de Fourvière, un cartouche dans lequel est écrit le nom latin de la ville : lvgdvnvm.

On remarque dans ce plan, à peu de chose près, tous les détails qui figurent sur le grand plan scénographique. Les noms des monuments et des principales voies publiques, quoique finement gravés, sont très lisibles. Toutefois, le graveur n'a pas jugé à propos d'indiquer l'orientation tracée sur l'original qui a servi au dessin de ce plan et dont il n'est pas fait mention dans la légende qui l'accompagne, original qui est, à n'en pas douter, le grand plan scénographique, dont toutes les parties principales sont très facilement reconnaissables.

Cette réduction a le grand avantage de représenter sur une petite surface qu'il est facile d'embrasser d'un seul coup

d'œil, le panorama de toute l'étendue de la cité vers le milieu du XVIe siècle :

La description de la ville de Lyon, imprimée au verso du plan, ne présente aucun intérêt, étant beaucoup plus succincte et bien moins traitée que celle donnée par de Belleforest. Elle débute ainsi :

« Jean Metel, Bourguignon, à tres-docte personnage, George Brun, salut. Vous m'avez requis de vous escrire en brief ce que j'auroye appris de la ville de Lyon, ou des livres, ou des propos de mes amis, que j'estimerois estre veritable : pourtant que vous avez proposé de faire les descriptions des principales villes du monde avecque representations des pourtraicts d'icelles au naturel. Afin donc de vous satisfaire, en tant que je puis, à quoy je me sens obligé, pour le grand et perpetuel devoir d'amitié, que vous m'avez tousiours monstré, entendez ce qui s'ensuit :

« Lyon, est ville de la Gaule Celtique, situee au pays de Forest, aujourd'huy, comme jadis, fort renommée et celebre, tant pour estre ville fort marchande, que pour plusieurs autres singularitez d'icelle »

Au tome cinquième, la planche n° 19 représente, dans sa partie supérieure, une vue perspective de la ville de Lyon, dessinée par Georges Hoefnagel. Cette planche, gravée sur cuivre, contient dans sa partie inférieure une vue de la ville de Vienne en Dauphiné. Le dessin de la ville de Lyon a 455 millimètres de largeur, par 182 de hauteur. La vue en est prise à peu près sur l'emplacement actuel du fort de Vaise. Par un artifice de dessin le panorama de la ville se déroule à droite et à gauche de la Saône, malgré la croupe de la montagne de Fourvière qui ne permet pas d'apercevoir l'église Saint-Jean, dont on voit cependant les clochers

se profiler, ainsi que la pointe d'Ainay, sur le dessin d'Hoefnagel. Cette vue est assez mauvaise et tout à fait inexacte. Non seulement les principes de la perspective n'y sont pas observés, mais les maisons sont massées uniformément sur les quais, sans présenter d'ouverture pour les rues latérales, et le profil des montagnes est considérablement exagéré. En un mot, rien de naturel dans cette vue, sauf quelques détails qui montrent cependant qu'on est en présence de la ville de Lyon.

Dans le haut, l'inscription suivante : LVGDVNVM, VULGO LION.

L'orientation *septentrio* est mise par erreur du côté du Dauphiné, et, par contre, *Meridies* est placée du côté de Vaise. Sur le premier plan, à gauche, on remarque le château de Pierre-Scize et les murailles de la ville, au-dessus le clocher de Fourvière méconnaissable. A droite, les remparts de la Croix-Rousse et le boulevard Saint-Jean, une chaîne supportée par des bateaux traversant la Saône. Dans le lointain, on aperçoit les ponts du Change et de la Guillotières. *Sosne fluvius* et *Rhosne fluvius* sont les seules dénominations écrites sur le plan. Dans un cartouche, à gauche, se trouvent les indications suivantes correspondant aux douze numéros inscrits sur le plan, à côté des monuments qu'ils désignent :

« 1 Pierre ancise — 2 Bolvart Sainct Jean — 3 La Guliettiere — 4 Veeze — 5 Forviere — 6 Sainct Jean — 7 Cordeliers — 8 Nostre dame de confort — 9 La platiere — 10 Celestins — 11 Sainct Paul — 12 Païs du Delphinat. »

En dessous du cadre « *Ex archetypo aliorum delineavit Georgius Houfnaglius.* »

Nous avons dit que le tome cinquième ne portait pas de date dans le texte, mais nous devons ajouter que cependant

quelques-unes des vues sont datées. Ainsi celle de Tours porte : delineavit G. Hofnaglius, anno domini 1561. La ville de Calais est datée de 1597; Saintes, de 1560; Grenade, de 1565; le palais royal d'Angleterre, de 1582, etc.

La vue de Lyon ne portant aucune date, il est difficile, comme on le voit, de pouvoir lui en assigner une avec quelque certitude. Aussi, c'est par induction que nous avons choisi celle de 1580, que nous donnons à tout hasard. Quant au texte qui accompagne la vue d'Hoefnagel, il ne présente aucun intérêt pour l'histoire de la ville.

IX. VARIA (XVIe siècle).

Sous ce titre notre intention était, avant d'aborder l'étude des plans du XVIIe siècle, de décrire plusieurs petites vues de Lyon utilisées comme frontispice, bandeau, etc., dans divers ouvrages du XVIe siècle, et dont quelques-unes sont assez finement gravées ; mais en raison de ce qu'elles ne sont pas des œuvres originales, et seulement de simples réductions plus ou moins exactes des plans et vues que nous avons décrits, nous y renonçons présentement, ne faisant d'exception que pour une petite gravure sur cuivre, de 142 millimètres de largeur, par 72 de hauteur.

Tirée d'un ouvrage allemand dont nous ignorons le titre, cette vue, assez délicatement gravée, est pour l'ensemble une copie réduite de celle dessinée par Hoefnagel, qui se trouve au tome V du *Théâtre des Cités du monde* de Braun ; mais par les détails le graveur l'a rendue plus intéressante en rectifiant ce que l'original présente de plus défectueux : les monuments publics, tels que Saint-Nizier, Fourvière, Saint-Jean et autres églises dont la silhouette est assez bien

rendue, tandis que ces monuments sont méconnaissables dans l'œuvre d'Hoefnagel.

De plus, elle est ornée de trois personnages avec le costume du temps, qui représentent les trois principales vertus symbolisées par la religion, la science et la concorde.

Le personnage de gauche, revêtu du costume ordinaire des ministres luthériens, reçoit les tables de la loi qui lui sont présentées par un sénestrochère mouvant d'une nuée; celui du milieu, portant le vêtement consacré aux alchimistes, reçoit la sphère céleste posée sur le livre de la science, d'un dextrochère mouvant d'une nuée; enfin, le troisième personnage, ayant le costume des princes et des magistrats, reçoit une branche d'olivier chargée de ses fruits, que lui présente un dextrochère aussi mouvant d'une nuée.

En haut est l'inscription suivante :

TRES OPTIMÆ, MAXIMÆ VIRTUTES.

Les trois plus grandes, plus sublimes vertus.

Dans le bas se trouve ce distique latin, gravé sur une seule ligne :

Prima Deum Virtus venerari, amplectier artes
Altera, tranquillâ tertia pace frui.

La première vertu est de vénérer Dieu; la seconde, de cultiver les arts libéraux (la science); la troisième, de jouir (des deux premières) dans une paix immuable.

En dessous, la même sentence est reproduite en allemand dans le quatrain suivant :

Die erst Tugnt ist, Gott soll man Ehrn :
Die andz bfihlt freije künst zulehrn.
Die dritte, dass man immerzu
Derselbn mög gniessn in Fried und Rhu.

Leon, le nom de la ville, placé dans le ciel, au-dessus du pont du Rhône, est la seule inscription gravée dans l'intérieur du cadre.

X. PHILIPPE LE BEAV (1607).

Philippe Le Beau ou Lebeau, mathématicien et géographe du Roy, l'auteur du précieux plan manuscrit de la ville dressé en 1607 et conservé aux archives municipales, était protestant et a résidé longtemps à Lyon, où sa présence est attestée de 1603 à 1620 par divers actes du temple d'Oullins. Nous ignorons le lieu et la date de sa naissance et de sa mort, mais à ce sujet nous ferons observer que les registres de l'état civil des réformés qui sont parvenus jusqu'à nous, non seulement ne remontent pas au-delà de 1593, mais encore présentent des lacunes nombreuses qui sont autant d'actes authentiques perdus pour les recherches.

Outre son fils François, qui l'aida dans l'exécution du plan de Lyon, Philippe Le Beau eut de Nicolle Morillard, sa femme, cinq autres enfants dont nous donnons plus loin les actes de baptême, et peut-être d'autres qui nous sont inconnus.

En l'absence de documents certains on ne peut que conjecturer l'âge de notre ingénieur, en remarquant que son fils François est né en 1586, que son dernier enfant a été

baptisé au temple d'Oullins le 29 mai 1611, et que le 1ᵉʳ mars 1620 il présenta au baptême, dans le même temple, une fille de Jehan Mourillard.

FRANÇOIS LE BLAU

D'après le titre du Calendrier publié en 1641

Quant à François Le Beau, nous voyons qu'il continua de résider à Lyon, où il mourut le 13 décembre 1649, âgé de 63 ans, et fut enterré dans le cimetière des Réformés à l'Hôtel-Dieu du pont du Rhône. Sa femme, Abigaïl Lambert ou Lombard, dont il eut six enfants, l'avait précédé dans la tombe et était décédée le 1ᵉʳ février 1644.

Nous avons de François Le Beau un ouvrage imprimé à Lyon, où il prend les qualités de mathématicien et d'ingénieur du Roy. En voici le titre, qui est orné de son portrait que nous reproduisons en fac-similé :

CALENDRIER OV EPHEMERIDES PERPETVELLES, TRES-VTILES, FACILES, *et grandement curieuses*. PAR FRANÇOIS LE BEAV, *Mathematicien Lyonnois, et Ingenieur du Roy.*

A LYON, *chés* FRANÇOIS LA BOTTIÈRE, *rüe Tupin, à l'enseigne de Sainct François.* M.DCXLI.

Voici les documents relatifs à Philippe Le Beau et à son fils François que nous avons relevés sur les registres de l'état civil du temple d'Oullins :

N° *122.* — « Le septiesme septembre (1603) a este presente au baptesme Abraham, fils de Philippe Le Beau et Nicolle Morillard sa femme, demeurant à Lyon, ne le sabmedy, 30 d'aoust 1603. »

N° *234.* — « Le dimanche 30 apvril 1606, à Uleins (1), a este baptisee Madelaine, fillye de Philippe Lebeaulx, maistre mathemattissien de Lion, et de Nicole Morillard sa femme, est nee à Lion, le 23 dudit au soir, et a estee presentee au baptesme par Jehan Baptiste Morillard, maistre paintre de Lion. »

N° *332.* — « Le premier jour du mois de septembre 1608, a este baptizee Abigay Le Beau, fille de Philippe Le Beau, geographe du Roy, et de Nicolle Morillard sa femme, et a este presentee au baptesme par Jehan Lombar, et est nee a Lyon, le vingt huitiesme jour du mois d'aoust mil six centz huict. »

(1) Oullins, près Lyon.

N° 363. — « Le dimanche septiesme jour du mois de juin 1609, à Ullin (2), a este baptise Jehan, fils du sieur Philippe Le Beau, geographe du Roy, et de Nicolle Morillard sa femme, et a este presentee au baptesme par sieur Jehan de Morillard, escuier, sieur du Malleroy, et est ne à Lyon, le 25 de may 1609. »

N° 462. — « Le dimanche xxix may (1611) a este presente au baptesme, par Paul Estienne, un fils du sieur Philippe Le Beau, geographe du Roy, et de Nicole Morillard sa femme, et a este nomme Paul, et est ne le..... »

N° 539. — « Le premier de mars 1620, a este baptize Jehanne, fille de Jehan Mourillard et de... Euvard, presentee par Philippe Le Beau et Jehanne Marco, nee le 25 feuvrier dudit an. »

N° 502. — « Le 10 mars (1619) a este baptize Marc Antoine, fils de François Le Beau, maistre mathematicien, et de Abigail Lombard, presente par le sieur Marc Antoine Acéré et Anne Buet, ne le mesme mois de mars 1619. »

N° 551. — « Le 13 septembre (1620) a este baptizee Marie, fille de François Le Beau et d'Abigaïl Lombart, presentee par monsieur Gras et Marie Pelissari. »

N° 553. — « Le mesme jour (20 decembre 1620), a este baptizee Esther, fille de Pierre Favereau et de Marie Le Beau, presentee par François Le Beau et Nicole Maurillard, nee le 12 dudict mois. »

N° 582. — « Item (le 6 novembre 1622), Matthieu, fils

(2) Oullins, près Lyon.

de François Le Beau et de Abigaïl Lombard, presente par Matthieu Frelon, marchand, et Marie Huguetan, ne le 27 septembre. »

N° 706. — « Le mesme jour (12 octobre 1625), a este baptizee par moy, E. Baille, Françoise, fille de François Le Beau et d'Abigaïl Lombart, presentee par Daniel Vimard, marchand, et Françoise Mozé, nee le... dudit mois. — Signé : BAILLE. »

N° 743. — « Le premier de novembre 1626, a este batize Jehan Le Boau (*sic*), fils de Fransois Le Boau et d'Abigail Lombard, presente au baptesme par Jean Soanier et Madallaine Marion. »

N° 1038. — « Le lundy, vingt deuxiesme septembre mil six cent trente ung, est decede Jacob, fils de François Le Beau, a este enterre le mesme jour au village de Jarneau ou il avoit este mis en nourrisse. »

« *Au nom de Dieu. Mortuaire de ceux de l'Eglise Reformee de Lion commenceans l'annee 1644.* »

N° 790. — « Du 12 fevrier 1644, est deceddee Abigay Lembert, aagee de cinquante cinq ans, femme du sieur Le Beau, ingenieur du Roy, a este ensepulturee au lieu susdict. » (En tête du premier décès enregistré se trouve la mention suivante : Ensepulturee au simitiere de ceux de la religion reformee en l'Hostel-Dieu du pont du Rosne a Lion.)

N° 1025. — « Du 13 dexambre 1649, Francois Le Boau (*sic*), matematicien, agé de 63 ans, est desede à Lion, en la maison de monsieur Descoute, sur les Tereaux, et a este ensepulturé au lieu susdit par Fransois Gilliau et autres en

lotel Dieu du pont du Rone a Lion. » (*Archives municipales.* — Etat civil des protestants. — Registres n°ˢ 718 et 719.)

Le plan dressé par Le Beau est ainsi décrit au volume 13 du grand inventaire de Chappe :

N° 4. — « Autre plan de la ville de Lyon en papier collé sur toile, avec un gros cadre en bois de noyer, portant dans un cartouche l'instruction suivante en latin :

« *Antiquissimae urbis Lugdunensis ad Rhodanum delineatio.*

« A gauche, en haut, sont les armes de France et de Navarre, et à droite celles de la ville de Lyon.

« Ce plan paraît avoir été fait en 1606, suivant un millésime que l'on lit au bas, sous le mot Orient, et décrit en 1607 par Philippe Le Beau, imprimeur de l'histoire royale, comme on le voit au dessous du cartouche contenant l'instruction. »

Chappe a dû se tromper en déchiffrant cette inscription, qui était déjà probablement fruste de son temps et qui, actuellement, est à peu près complètement effacée sauf le premier mot (*Philippus*) et la date (*1607*) qui sont seuls lisibles (3).

(3) On a écrit « qu'une main barbare et jalouse avait cherché à faire disparaître par un grattage le nom de l'auteur du plan ». Ne serait-ce pas plutôt l'usage abusif de réactifs destinés à raviver l'écriture et qui auraient produit le résultat contraire ?

Ce plan, dessiné sur papier, a un mètre quatre cent vingt-huit millimètres de largeur, par un mètre et deux centimètres de hauteur. Les bords sont recouverts par une bande de papier bleu qui cache certaines parties du dessin sur un centimètre environ de largeur, mais que l'on a laissé apparent vers la porte de Saint-Irénée, où il présentait un certain intérêt.

Le temps a exercé ses ravages sur ce dessin et certaines parties en sont presque complètement effacées. Nous devons ajouter qu'il n'a pas toujours été conservé soigneusement et, pour comble de malheur, en le restaurant, nous ne savons à quelle époque, on a eu la fâcheuse idée d'enduire toute sa surface avec une solution de colle forte, claire il est vrai, mais qui a eu pour effet de brunir le papier et par conséquent de rendre encore moins visibles les traits tracés à l'encre ordinaire, qui se sont en partie déteints sous ce singulier vernis, lequel ne saurait être enlevé à cette heure sans altérer complètement le papier auquel il adhère.

L'orientation est ainsi indiquée : En bas est écrit *Orient*, et sous ce mot se trouve la trace de la date donnée par Chappe (1606), mais dont il est actuellement difficile de se rendre compte. En haut, *Occident* ; à gauche, *Midi* ; à droite, le mot *Nord* se trouve caché par la bande de papier bleu.

Dans le haut, à gauche, sont accolées les armes de France et de Navarre, entourées des colliers des ordres de Saint-Michel et du Saint-Esprit et surmontées de la couronne royale ; à] droite, le blason de la ville entouré d'une couronne de lauriers.

A gauche, l'inscription suivante est placée dans un cadre rectangulaire plaqué sur un cartouche ovale, orné de mas-

carons et enveloppé de cuirs élégamment découpés. Le tout de style flamand :

ANTIQUISSIMA VRBIS
LVGDVNENSIS AD RHODANVM
DELINEATIO

Quæ Quondam parti Galliæ nomen dedit in qua vt totius Europæ. Eloquentiæ ara sexaginta conveniebant provinciæ. Stat nunc Galliarum primatia, et Nationibus Sicut Europæ centrum Emporium Situ commodissimum. Nt Nundinis notissimum Vrbs amœna æris clementia Montuoso ac Inæquali Situ Spectabilis, fluminibus, plateis amplis, Et Epitaphiis antiquis Vndique redolens Vetustatem. Cuius Incolæ Vt inter omnes Galliæ populos natura dociliores, ita affectu erga extra neos humaniores (4).

En dessous on peut lire seulement :

Philippus Puis la date : *1607*.

Dans le bas, à droite, se trouve une échelle de 100 toises de Roy, divisée de 10 en 10 toises, et chaque dizaine de

(4) Plan de la très antique cité de Lyon sur le Rhône.
Elle donna anciennement son nom à une portion de la Gaule. On y accourait de tous les points de l'Europe. Là, devant l'autel de l'Éloquence, les soixante provinces tenaient leur réunion. Le primat des Gaules y a son siège. Placée au centre de l'Europe, elle offre aux nations un marché d'un accès très facile. Ses foires sont célèbres, la clémence de l'air en fait un lieu fort agréable, ses collines, ses dépressions de terrain, ses fleuves, ses vastes places, ses vieilles inscriptions accusant une antique origine en font une cité remarquable entre toutes. Ses habitants sont entre tous les peuples de la Gaule les plus soumis, pour les étrangers les plus charitables et les plus doux.

2 en 2 toises. La longueur totale de cette échelle étant de 64 millimètres et 3 dixièmes pour 100 toises, ou, en réduisant les toises en mesure métrique, pour 194 mètres 90 centimètres, on en déduit que ce plan est dressé à l'échelle de 1 pouce pour 42 toises, ou ($\frac{1}{3032}$).

Quoique levé géométralement, les édifices publics, les remparts, les maisons, les plantations et les ouvrages les plus importants étant dessinés en perspective, en font une représentation scénographique de la cité.

Ce plan ayant été dressé en vue de faciliter le service de la garde des remparts de la ville, la fortification y est figurée avec tous ses détails, telle qu'elle existait à cette époque, et on y trouve les noms que portaient les principaux ouvrages qui assuraient la défense de la cité.

En partant de la Saône, du côté de la Croix-Rousse, outre le rempart, on voit le boulevart *St Jean*, ouvrage fermé, le boulevart de *Notre Dame*, le boulevart *de la Grenouille*, le boulevart *de la Torrette*, le boulevart *St André*, la porte *St Sebastien*, le boulevart *d'Orleans*, le boulevart *de la Fontayne*, le boulevart *St Clair* qui se termine au Rhône. La fortification est interrompue le long du fleuve jusqu'à la porte *du Peral*, d'où elle rejoint la porte *des Terreaux* au droit de la rue Puits-Gaillot, puis elle se continue avec une tour en face la rue de l'Arbre-Sec, jusqu'à la porte du *Rhône*, au droit du collège de la Trinité; en suite, le boulevart *de la Fusterie* avec ses trois tours rondes et la porte des Cordeliers. De ce point, le rempart formé par un mur se continue jusqu'à la porte *Charlet*, et de là, jusqu'au pont du Rhône où il forme une ligne à redans. De la porte du pont du Rhône, le mur du rempart se dirige vers les boulevarts et courtines en terre ruinés *d'Ainay*, puis de la porte de ce nom part la chaîne qui ferme la Saône.

Sur la rive droite de la Saône, le rempart commence à la porte *St Georges* et s'élève jusqu'au saillant du *Puy d'Avnay* où se trouve un boulevart de terre ruiné, et, en approchant de la porte *des Farges* ou *de St Just*, une longue brèche dans la muraille est fermée par une palissade.

L'enceinte *de la Retraite*, qui suit, a sa première et sa troisième tour couverte en avant par un boulevart de terre ruiné. A la jonction du rempart *de Trion*, on voit l'ancien rempart de la ville avec ses tours rondes et carrées, couvert en avant par un grand boulevart en terre ruiné, puis, à la hauteur de Loyasse, cette enceinte se continue avec ses tours flanquantes jusqu'au château de *Pierre Scize*, et de là jusqu'à la porte de ce nom vers la Saône. Au saillant de Loyasse, se trouve le rempart *de la Pye*, ouvrage avancé, composé de boulevarts et courtines en terre ruinés, qui aboutit au demi-bastion placé au-dessus de Vaise, puis un rempart qui descend au bastion et à la porte *de Veyse* pour finir à la Saône qui est fermée par une chaîne maintenue par des bateaux.

Le bourg de Saint-Irénée est fermé par une muraille où l'on voit les portes *de Trion* et *de S. Irénée*, et trois autres tours défensives.

Le faubourg de la Guillotière est figuré jusqu'à la place de la Croix, où l'on remarque l'ancienne église de Notre-Dame-de-Grâces; celui de Vaise est indiqué avec l'église St-Pierre, la porte qui fermait le bourg à l'entrée de la route de Paris et les détails de ses habitations. Quant à la Croix-Rousse, on n'aperçoit que le commencement de ce faubourg.

A l'intérieur de la ville, les rues et places publiques, les ponts, les monuments, les habitations et jusqu'aux moindres accidents de terrain sont fidèlement représentés. Parmi les noms des rues qui sont inscrits sur ce plan, on remarque

certaines appellations curieuses et grotesques, pour ne pas dire plus.

Ce plan fut payé par le Consulat la somme de 405 livres, chiffre qui paraitra bien minime à notre époque pour une œuvre de cette importance.

Voici la copie textuelle des pièces relatives au payement de cette somme :

« Du jeudy quinziesme jour de novembre, l'an mil six cens sept, après midy, en lhostel commung de la ville de Lyon, y estans : Messieurs du Peron, de Strozzy, Thierry, Bernico.

« Les Prevost des marchans et Eschevins de la ville de Lyon a maistre Anthoine Rougier, recepveur des deniers communs, dons et octrois de ladicte ville. Nous vous mandons que des deniers des octrois destines aux reparations et fortiffications dicelle ville vous payes et bailles comptant audict Philippe Lebeau, troys cens soixante livres tz. a luy accordé, oultre quarante cinq livres qu'il a cy devant receu pour avoir faict le plan entier et parfaict de ceste dicte ville et des faulxbourgs dicelle, avec observation particuliere de toutes les advenues, ensemble des portes, tours, chasteaux, boulevards, remparements, corps de garde, ponts, plasses publicques et mesme de toutes les rues et aultres lieux notables, avec leurs proportions et dimensions reduictes au vray, et le tout rapporte au naturel pour servir en lhostel de ville a ordonner sur le faict de la garde de ceste frontiere que nous tenons en foy et homage du Roy, reparations et fortiffications dicelle es lieux le requerrant, et pour pouvoir asseoir et changer des corps de garde et comme oultre renfort et secours sur le champt, et au besoing selon les occurences, lequel plan ainsy bien et deument faict, nul qui l'eust cy devant entrepris n'avoit pû representer entier ny

au vray, estimant que ne se pouvoit faire a cause de la situation de ladicte ville, qui enclose des monts sinieux et aussy des contours que font les deux rivières du Rhosne et de Saosne. A quoy faire ledict Lebeau a vacque avec ung sien fils et aultres employes au toisage lespace de plus de six moys. Et rapportaut le present mandement avec quictance dudict Lebeau de ladicte somme de troys cens soixante livres, elle sera entree et allouee. »

<div style="text-align:center">Camus, de Strozzy, Thierry, Bernico.</div>

(*Archives municipales*, BB. 143.)

« Compte des anciens octroys pour l'année M.DC sept. M. Anthoine Rougier, recepveur, 1607. »

« Philippe Beau, mathematicien, la somme de quarante-cinq livres a luy ordonnee par mandement desdicts sieurs prevost des marchandz, du dernier may M.DC sept, pour les causes contenues audict mandement cy rendu. Laquelle somme luy a este payee par sa quictance dudict jour estant enfin dudict mandement. Cy 45 l. »

« Audict Beau, la somme de trois cens soixante livres a luy ordonnee par autre mandemement desdicts sieurs prevost des marchandz, du XV novembre M.DC sept, pour les causes a plain contenues audict mandement cy rendu. Laquelle somme luy a este payee par sa quictance du VII^e (*sic*) novembre oudict an, estant en fin du dict mandement III c., lx l. »

(*Archives municipales*, CC. Comptes des anciens octrois pour 1607.)

XI. — SIMON MAVPIN (1625-1659)

Simon Maupin, ingénieur ordinaire du Roy et voyer de la ville de Lyon, est né vers la fin du xvi^e siècle à Longeau, village situé à 10 kilomètres de Langres, sur la route de Dijon (1).

Nous ignorons en quelle année il vint résider à Lyon, où sa présence est officiellement constatée à partir de 1623, mais qu'il devait habiter depuis quelque temps. Le titre d'ingénieur du Roy que Maupin prend dans divers actes de cette époque laisserait à supposer qu'il était employé, en cette qualité, à la généralité de Lyon et des provinces de Lyonnais, Forez et Beaujolais.

Les fonctions d'ingénieur du Roy n'étaient pas alors un office, mais simplement un emploi qui dépendait du surintendant des fortifications et des gouverneurs des provinces, qui les employaient le plus souvent temporairement et les

(1) Voir la notice que lui a consacrée T. Desjardins dans la *Monographie de l'Hôtel de Ville de Lyon* et au tome II des *Annales de la Société d'Architecture*. Lyon, Louis Perrin, 1873.

renvoyaient lorsqu'ils n'avaient plus besoin de leurs services. Il en était de même à l'armée pour les ingénieurs chargés de conduire les sièges des places fortes.

Les ingénieurs étaient peu nombreux à cette époque et ne formaient pas un corps spécial. Ce n'est qu'à partir de l'année 1667, que Louis XIV reconnaissant la nécessité d'avoir à son service des gens éclairés et capables de le servir dans les sièges et les places, mit sur pied et entretint un grand nombre d'ingénieurs.

La plupart des ingénieurs du département de Louvois avaient été tirés des régiments d'infanterie. Ils avaient d'abord servi à la guerre comme ingénieurs volontaires ou dans les places comme inspecteurs des travaux; c'était un noviciat que Louvois avait établi. Ce grand ministre admit au nombre des ingénieurs de son département quelques entrepreneurs qui avaient une probité reconnue et qui, en même temps, étaient propres à la guerre. Quand il était content de leurs services, il leur permettait d'acheter une compagnie ou il leur en donnait une d'un nombre d'hommes déterminé. Les ingénieurs portaient l'uniforme des régiments auxquels ils appartenaient. Après la paix de Nimègue (1678), Louvois obligea le plus grand nombre à vendre leurs compagnies.

La plupart des ingénieurs du département de Colbert n'avaient point servi à la guerre ; c'étaient des architectes, quelques savants ou des hommes qui avaient montré du goût pour les constructions et qui avaient d'abord été employés comme inspecteurs des travaux (2).

(2) Augoyat. *Aperçu historique sur les fortifications, les ingénieurs et sur le corps du génie en France*. Paris, 1860, tome I^{er}.

En 1623, Maupin exécuta pour le consulat deux cartes, l'une des trois provinces de Lyonnais, Forez et Beaujolais, l'autre des environs de Lyon. Ces cartes ne sont pas décrites dans l'inventaire Chappe, mais il en est fait mention dans les pièces justificatives de la comptabilité du receveur de la ville en ces termes :

« Monsieur Rougier, recepveur des deniers commungs, dons et octrois de la ville de Lion. Payez des deniers de vostre charge au sieur Maupin, la somme de trente livres tz. que nous luy avons accordee pour une carte de la province de Lyonnois et autres circonvoisines, qu'il a faicte de nostre ordre, aux fins de faire voir, par la situation des lieux, a Nos seigneurs du conseil du Roy comme abusivement le fermier de la douane de Vallence (*sic*), y veulx establir des bureaux. Et raportant la presente avecq quittance dudict Maupin de ladicte somme de trente livres tz., elle vous sera passee et allouee au cahier des fraiz de la presente annee dans lequel vous employeres la susdicte partie. Faict au Consulat tenu en l'hostel de ladicte ville, le vingtdeuxiesme juing, l'an mil six cens vingttrois, par nous prevost des marchans et eschevins d'icelle soubzsignez. »

« MICHEL, LANDRY, SEVE, MAUZEILLE. »

« Je soubzsigne confesse avoir receu de monsieur Rogier (*sic*), receveur des deniers communs, dons et octrois de la ville de Lion, la somme de trente livres pour une carte de Lionnois et des provinces circonvoisines, que j'ay fait de l'ordre de messieurs les prevost des marchands et eschevins de laditte ville, de laquelle somme de trente livres

je quitte ledit sieur Rogier et tous autre. Fait a Lion, ce vingt quatre juin mil six cens vingt trois. »

« Maupin »

« Je soubzsigne confesse avoir receu de monsieur Rogier, receveur des deniers communs, dons et octrois de la ville de Lion, la somme de soixante livres, outre la susdite de trente livres, pour une carte faitte par le commandement de messieurs de la ville, servant pour la conduitte et description des pais circonvoisins de Lion ou sont establis le bureau et doane de Valence. Fait à Lion, ce troisiesme novembre mil six cens vingt trois. »

« Maupin »

Et sur le registre du receveur :

« Etat des menuz frais faictz par moy Anthelme Rougier, receveur des deniers communs, dons et octroys de la ville et communauté de Lyon durant l'année entière mil six cens vingt trois.

« Au sieur Maupin, la somme de trente livres a lui payée pour avoir faict une quarte de la province du Lyonnois et autres circonvoysines, ainsy qu'il appert par ung billet desdictz sieurs du XXII juin, audict an (1623), et la quitance dudict Maupin du XXIIII du susdict mois, cy randu. Cy.................................... XXX l.

« Audict Maupin, la somme de soixante livres pour avoir faict une autre quarte du pays de Lyonnois, Forestz et Beaujollois, et une autre servant pour la conduicte et description des pays circonvoysins de Lyon, et particullierement de ceulx ou sont establys les bureaux de la douane

de Valance, par la quitance dudict Maupin du III novembre au susdict an M.DIc vingt-trois, cy randu, cy..... LX »
(Archives de la ville, C.C. Pièces justificatives de la comptabilité du receveur.)

Vers 1625, Simon Maupin s'allia à une ancienne famille lyonnaise; mais les registres des mariages de la paroisse Saint-Nizier, sur laquelle il habitait rue Ecorchebœuf, présentant une lacune considérable à partir du mois d'août 1624 jusqu'en 1668, il ne nous a pas été possible de découvrir la date exacte de son mariage avec Benoîte Panisset.

Par contre, nous avons relevé les deux actes de naissance de sa femme, Benoîte Panisset, et d'Ennemond Maupin, son fils (3), né le 30 décembre 1626, dont voici la teneur.

« Ledict jour (3 août 1605), jay baptizé Benoiste, fille d'honnête homme Ennemond Panisset, marchant, et de Marie Noir sa femme. Parrein, noble homme Jehan Pelletier, bourgeois et citoyen de Lyon, et marreyne, Benoiste Ginet.

« MICHON. »

(Registre n° 13, folio 136, n° 2,089. Paroisse Saint-Nizier.)

« Le 30° décembre 1626, jay baptize Annemond (*sic*), filz de sieur Simond Maupin, ingenieur du roy au pays de lyonnois, et de dame Benoiste Panisset sa femme. Parrain,

(3) Cet acte nous a été signalé par M° Frécon.

sieur Annemond Panisset, marchant et M⁰ tonnelier a Lyon. Marraine, dame Françoise Panisset.

<div style="text-align: right">AUBERT. »</div>

« Escorchebœuf, touchant M⁰ Perret. »
(Registre n° 23, folio 47. Paroisse Saint-Nizier.)

Le 9 juin 1637, Maupin fut appelé aux fonctions de voyer de la ville de Lyon, en concurrence et survivance du sieur Nery (Neris) de Quibly, conformément au texte de la délibération consulaire suivante :

« Du mardy, neufviesme jour de juin M. VI⁰ trente sept, apres midy, en lhostel commung de la ville de Lyon, y estant : Messieurs Charrier, P. de M., de Pomey, Cardon, Serre, Ferrus, eschevins.

« LETTRES DE VOYER.

Les Prevost des marchans et Eschevins de la ville de Lyon, scavoir faisons a tous ceux qui ces presentes verront : Que sieur Nery de Quibly, voyer de ladicte ville, nous ayant remonstré qu'a cause de ses aage et indisposition il ne peult plus vacquer au faict de ladicte charge sy assiduellemen quil a cy devant faict et qu'il est necessaire affin d'observer les statuts concernant la voirie pour le bien et commodité de ladicte ville. A l'occasion de quoy il desireroit d'estre soullagé par quelqu'un de la qualité requis qui eut provision du consulat de ladicte charge, a condition de survivance a icelluy de Quibly et toustefois pour, des ce present, concurremment avecq luy l'exercer et participer a la moitie des gaiges, taxations et esmolluments y appartenans. Ayans a ces fins estime que sieur Simond Maupin est

personne capable pour bien et deument servir ladicte ville au subject predict : A passé consentement, en tant que besoing seroit, sous notre bon plaisir, par devant M⁰ Josserant, notaire royal en ladicte ville, le quatriesme jour du present mois, à l'octroy des provisions sur ce necessaire au proffict dudict sieur Maupin, lequel ledict sieur de Quibly nous a supplie vouloir en ce que agreer. Nous, en consideration des longs services rendus a ladicte ville, tant par deffunctz sieurs Zanobis et Claude de Quilly, pere et frere du sieur Nery de Quibly, que luy et de ses indispositions et debilité, desirant lui subvenir pour son soulagement et a ce que ladicte ville puisse de tout mieux estre servie audict faict de voirie. Bien informez des bonnes vie, mœurs et religion catholicque et appostolicque Romeyne, sens suffizans, prudhommie et experience et bonne dilligence dudict sieur Maupin. A icelluy, pour ces causes et autres bonnes considerations a ce nous mouvans : Avons octroyé et conferé, octroyons et conferons par ces presentes ladite charge, vacante par ledict consentement dudit Nery de Quibly, pour ladicte charge tenir et exercer par ledict Maupin, soubz l'auctorite du Consulat de ceste dicte ville, aux honneurs, auctorite, pouvoirs, privilleges, libertes et gaiges, droitz, proffitz, revenus, taxacions et esmollumens accoustumes et a ladicte charge appartenant, tous ainsy et en la mesme forme et maniere qu'en·a cy devant jouy et use ledict sieur Nery de Quibly, ausdites conditions de survivance ; et que neantmoins, des a present, lesdicts sieurs de Quibly et Maupin exerceront ladicte charge conjoinctement et separement, selon que le bien du service du Roy et de ladicte ville le pourront requerir, et que ledict Maupin, des a present, aussy participera par moitye a tous les droictz, gaiges, taxacions, profficts, revenus et esmollumens

de ladicte charge tant qu'il plaira au Consulat, sans qu'advenant le deceds de l'un desdits de Quibly et Maupin, ladicte charge puisse estre pretendue vaccante ou impetrable. Ains des a present, comme des lors, et des lors comme des a present, audict cas l'avons reservee au survivant des deux pour demeurer entiere a luy seul, sans pouvoir estre separée ni divisée, et que pour ce il soyt besoing d'avoir ny obtenir autre provision. Lequel sieur Maupin a faict et preste le serment entre nos mains, de bien et fidellement exercer ladicte charge et commission soubz les commendemens du Consulat. En tesmoin de quoy nous, Jean Charrier, seigneur, etc. — Avons faict expedier les presentes, icelles signees et faict contresigner par le secrettaire et sceller des armes de ladicte ville et communaulte le neufviesme jour de juin M.VIe trente sept. (Archives de la ville, BB, 191.)

Les fonctions de voyer étaient alors fort honorables et très étendues et recherchées; le consulat ayant toujours eu la direction de la voirie, commettait des particuliers à la conduite des travaux et réparations de la ville, même pour veiller à la salubrité en temps de peste. D'après un acte consulaire du 14 août 1544, ce n'était pas un office, mais une simple commission à volonté, qui dans la suite est devenue perpétuelle.

Par un édit du 6 novembre 1549, le roi Henri II créa pour Lyon un voyer en titre d'office à l'instar de celui de Paris, et en pourvut Guillaume Chazotte par lettres de provision en date du même jour, signées par le Roy et monsieur de Saint-André, lieutenant général et gouverneur du Lyonnais.

Sur l'opposition formée par l'Archevêque, le Chapitre de Lyon et le Consulat, le roi ordonna, par lettres patentes

du 1er juillet 1550, qu'en attendant le jugement de la contestation « celui qui avait été pourvu du dit office de voyer en jouirait, » mais il paraît que cet ordre ne fut pas exécuté et qu'aucune décision ne fut prise à ce sujet, puisqu'il est certain que Jacques Gimbre, nommé voyer par le Consulat, ne fut pas dépossédé, et que tous les voyers qui lui ont succédé n'ont tenu leur droit que du Consulat.

Nous ne nous arrêtons pas à décrire les grands travaux exécutés par Maupin et dont un seul, la construction de la Maison de Ville, commencée en 1646, suffit pour lui assurer les honneurs de la postérité.

Maupin, outre sa qualité de voyer, prenait aussi celle d'architecte et d'ingénieur du roi : c'est ainsi que nous le trouvons mentionné dans une délibération consulaire du 24 mars 1654, relative aux réparations à faire à l'ancienne digue établie du côté du Dauphiné :

« ... Et en effet ils se seroient en mesme temps acheminez, appelez avec eux le sieur Maupin, architecte et ingénieur ordinaire du Roy, les quatre maistres jurez massons et charpentiers de ladicte ville.

« ... Le tout meurement considere, ont commis et commettent lesdicts architecte et ingénieur de sa Majesté et quatre maistres jurez pour dresser sur les lieux les plan et devis de ce qu'il escherra de faire. . . . » (BB. 208.)

Le 30 juin 1650, le Consulat accordait à Maupin, pour son fils Ennemond qui avait alors 23 ans et demi, la survivance de sa charge de voyer par la délibération suivante:

« Du jeudy trentiesme et dernier jour de juin M. VIe cinquante, apres midy, en l'hostel commun de la ville de

la ville de Lyon, y estans Messieurs Grolier, P. des M., Laure, Congnain, Croppet, Chappuis, Eschevins.

« Sur ce que M⁶ Simon Maupin, voyer de ladicte ville, a represente que depuis le neufviesme juin M. VI⁶ trente sept qu'il fut pourveu par le Consulat de ladicte charge, il la continuellement exerce. Mais son aage et sa santé ne luy permettant d'y pouvoir vacquer sy assiduellement qu'il desireroit, et apresent Ennemond Maupin, son fils, estant en aage de le pouvoir seconder, solager en l'exercice et fonction d'icelle qu'il desire neantmoins continuer jusques a son deceds, il prioyt le Consulat vouloir accorder la survivance a son dict fils de ladicte charge, avecq pouvoir de l'exercer concurramment avecq luy, ce qu'il esperoit de la bonté et gratitude desdicts sieurs Prevost des marchans et Eschevins, d'autant plus volontiers qu'oultre qu'en pareille occasion le Consulat a volontairement acorde semblables survivances de pere a filz, ladicte ville en sera mieux servie, sans que neantmoins lesdicts pere et fils Maupin prendent aultres gaiges et taxations que ceux dont a jouy et jouyt encores apresent ledict sieur Maupin pere, lesquelz gaiges et taxations, le dit sieur Maupin prie le Consulat voulloir trouver bon qu'il se reserve tous entiers recevoir tant qu'il vivra. Lesdicts sieurs Prevost des marchans et Eschevins, après avoir meurement deliberé et mis en considération les longs services rendus par ledict sieur Maupin pere : Ont, a sadicte priere, accordé et accordent audict Ennemond Maupin, sondict filz, ladicte charge de voyer pour, en cas de survie a sondict pere, icelle tenir et posseder, et cependant la pouvoir exercer concurramment avecq sondict pere, conjoinctement ou separement, sans touteffois que pour raison de ce, lesdicts gaiges et taxations et autres esmollumens affectez a ladicte charge puissent estre augmentes ny per-

ceus que par ledict sieur Maupin pere, ny que par le deceds de l'un d'eux ladicte charge puisse estre reputee vacante et impetrable, ains demeurera entierement a icelluy qui survivra, et pour cet effet, que lettres de provision de ladicte charge de voyer seront expediees au proffict dudict Ennemond Maupin. Dont a este fait les presentes. En suit la teneur desdictes provisions :

« Les Prevost des marchans et Eschevins de la ville de Lyon, a tous ceux qui ces presentes verront, scavoir faisons que Nous, plainement et deuement informez des bonnes vie, mœurs, religion catholicque et apostolicque romeyne, sens suffizans, prudhommie, experiance et bonne dilligence de M^e Ennemond Maupin. En consequence de l'acte consulaire de ce jourd'huy et en consideration des services rendus à ladicte ville par M^e Simon Maupin, son pere, voyer d'icelle : *Avons icellui* M^e Ennemond Maupin filz, en cas de survie a sondict pere, pourvueu et pourvoyons de ladicte charge de voyer et encores d'avoir soing de l'Eschantil des poidz et mesures de ladicte ville. Aux honneurs, auctorites, gaiges, taxations, droictz, profflictz et esmollumens y appartenans et accoustumez, tous ainsy que ledict sieur Maupin pere en a jouy, tant qu'il plairra au Consulat sans qu'advenant le decedz desdits pere ou filz ladicte charge puisse estre tenue pour vacante ou impetrable, ains des a present, comme des lors, et des lors comme des a present, l'avons reserve et reservons au survivant des deux, qui n'aura besoin d'obtenir de nous, pour ce, nouvelles lettres de provision, ainsy qu'il a este praticqué cy devant par ceux qui nous ont devancé en noz charges en pareilles occasions. Et en oultre, suivant la desliberation dudict acte consulaire : Avons permis et permettons par ces presentes, pendant la vie dudict sieur Maupin pere, que

luy et sondict fils exercent concurremment ladicte charge conjoinctement ou separement a condition touteffois qu'a cause de ce, les gaiges et taxations attribuez a ladicte charge ne pourront estre doubles ny augmentez, et que tant que ledict sieur Maupin pere vivra, il les recevra seul tout ainsy qu'il a faict cy devant. Et a l'instant ledict sieur Maupin fils a faict et preste le serment entre noz mains de vivre et mourir en la religion catholicque, appostolicque romeyne, bien et fidellement exercer ladicte charge. Sy mandons et ordonnons au receveur des deniers communs, dons et octrois de ladicte ville, escherra de payer lesdicts gaiges et taxations appartenans a ladicte charge, de ce faire a la maniere accoustumee sur les quictances dudict sieur Maupin pere pendant qu'il vivra, sans que ledict Maupin filz en puisse recevoir du sceu et consentement de sondict pere, audict cas de survivance seullement audict sieur Maupin filz, tout ainsy qu'il aura este faict audict sieur Maupin pere de son vivant. En tesmoin de quoy, nous Charles Grolier.

« Signé : GROLIER, LAURE, CONGNAIN, CROPPET, CHAPPUYS. » (Archives de la ville, BB. 204.)

Le 10 novembre 1661, Simon Maupin donnait sa démission pure et simple de voyer de la ville, qui était suivie le 3 janvier suivant de celle de son fils Ennemond qui avait cette charge en survivance. Voici le texte de ces deux démissions :

« Personnellement estably sieur Simon Maupin, voyer de la ville de Lyon, lequel de son bon gré s'est demis, comme par ses presentes il se demest purement et simple-

ment de sadicte charge ez mains de messieurs les Prevost des marchands et Eschevins de ceste dicte ville, pour en pourvoir, ainsy qu'ilz adviseront bon estre, consentir, comme il consent à l'expédition de toutes provisions à ce requises et necessaires, le tout par promesses de serment, obligations, soubzmissions, renonciations et clauses necessaires. Faict et passe à Ombreval, hostel de Monseigneur l'archevesque (4), le dixiesme novembre mil six cens soixante un, avant midy.

« Present à ce, sieur François Cestier, marchand, et sieur Anthoine Rambaud, bourgeois dudict Lyon, tesmoingz requis qui ont signez a la cedde avec ledict sieur Maupin suivant l'ordonnance.

« Ainsy signé : MAUPIN, F. CESTIER, RAMBAUD, RAVAT, *notaire Royal*.

« Expedié sur sa cedde exhibee et rendue à damoiselle Anne Favard, femme dudict sieur Ravat, qui a receu et signe le susdict acte. Faict le 4ᵉ janvier 1662.

« ANNE FAVARD, FAVARD, *notaire royal*. »

« Fut present Mᵉ Ennemond Maupin, pourvueu en survivance de la charge de voyer de la ville de Lyon, exercee par Mᵉ Simon Maupin, son pere, lequel de gré s'est desmis, comme par ces presentes il se desmet purement et simplement entre les mains de Messieurs les Prevost des marchandz et Eschevins de ladicte ville, consentant que lesdicts sieurs en pourvoyent telle personne qu'ilz adviseront et autrement en fassent et disposent ainsi que bon leur semblera. Dont a esté faict le present acte, audict

(4) Ombreval, château de Neuville-sur-Saône.

Lyon, le troisiesme jour du mois de janvier, avant midi, l'an mil six cens soixante deux. Present à ce, Sprist de la Serre, portier dudict hostel-de-ville, et Claude de Boze, cler audict Lyon, tesmoins requis, lesquels ont signé avec ledict sieur Maupin.

« E. Maupin, De la Serre, de Boze, *praticien*, de Boze, *notaire royal*. » (Archives de la ville, BB, 397, pièces n⁰ˢ 32 et 33.)

Le successeur de Maupin, Ferdinand Seguin, fut nommé voyer de la ville par délibération consulaire du 5 janvier 1662.

Le traitement de Maupin était peu élevé. Comme voyer de la ville il avait 300 livres par an de traitement fixe, mais en outre des honoraires qu'il recevait pour ses visites et opérations, le Consulat lui allouait de fréquentes gratifications. Voici le mandatement du dernier trimestre de son traitement et de la dernière gratification qui lui fut allouée par le Consulat :

« Dudict jour jeudy, vingt deuxiesme decembre M.VIc soixante un, apres midi, audict hostel commun, y estans Messieurs de Pomey, P. des M., Michel, Ferrus, Pont Saint-Pierre, Thome, Eschevins.

« Autre mandement pour Simon Maupin, voyer de ladicte ville, de la somme de soixante quinze livres tz. pour ses gaiges ordinaires de trois mois escheans le dernier jour du present mois de decembre, a cause de sadicte charge. Et rapportant le present mandement et quictance..... »

« Du jeudy, vingt neufviesme jour de decembre M.VIc soixante un, apres midy, en l'hostel commun de la ville de Lyon, y estans Messieurs de Pomey, P. des M. Michel, Ferrus, de Pont Saint-Pierre, Thome, Eschevins.

Lesdicts sieurs desirans recognoistre et satisfaire les officiers de ladicte ville qui ont servy le public pendant la presente annee M.VI⁰ soixante un ; considerans que les uns n'ont aucuns gaiges et les aultres en ont de sy petitz qu'ilz ne sont pas suffizans pour s'entretenir eu esgard aux grandes affaires survenues durant ladicte annee. Ont faict et ordonné ausdicts officiers et autres apres nommes les taxations et recompenses qui en suivent, et ce oultre leurs gaiges deubz, ordonnez et accoutumez estre payez à ceux qui sont couchez en l'estat de ladicte ville a gaiges ordinaires ; sans tirer a consequence, sauf et sans prejudice de les retrancher, diminuer ou augmenter a l'advenir, au bon plaisir du Consulat... »

« Au sieur Simon Maupin, voyer de ladicte ville, la somme de quatre cens livres pour le recognoistre des peynes extraordinaires qu'il a eu en l'exercisse de ladicte charge durant ladicte année.

Cy IIIIc. ¹.
(Archives de la ville, BB. 216.)

Ennemond et Simon Maupin moururent à 8 mois et demi d'intervalle. Ils furent inhumés au couvent des Jacobins de Lyon, Ennemond le 24 janvier 1668, et son père le 10 octobre suivant. Benoîte Panisset rejoignit son mari et son fils, le 27 avril 1672, dans la sépulture que sa famille avait aux Jacobins, et où elle fit la fondation que nous indiquons ci-après.

N'ayant pu retrouver les actes de décès de nos personnages, nous ignorons s'ils sont morts à Lyon ou dans les environs, et tous les renseignements que nous possédons à leur égard sont extraits de l'inventaire des titres du couvent

des Jacobins, dressé par le R. P. Ramette. En voici la copie textuelle :

« *Tome III*, folio 154, verso.

« 24 janvier 1668. Au mortuologe (5) de ladite année 1668, fol. 97, recto, il est marqué que le 24ᵉ janvier 1668, on a inhumé le fils de monsieur Maupin dans leur sépulture. »

10ᵉ octobre 1668. — Le sieur Simon Maupin, ancien voyer de la ville de Lyon, a été enterré le 10ᵉ octobre 1668, ainsy qu'il est rapporté au mortuologe de ladite année, fol. 116, recto, ou l'on voit qu'il a été enseveli dans la sepulture de la famille des Panisset. »

« On voit au mortuologe de l'année 1672, page 153, que le 27ᵉ avril de ladite année, Benoîte Panisset a été inhumée dans ledit vas de ses ancêtres, proche du bénitier de notre église. »

« *Tome II*, folio CXIV, recto. Benoîte Panisset, IIIᵉ sac *Gundisalvus*. E. C.

Nᵒ 1. — « Contract passé à Lyon, le 24ᵉ décembre 1668, par lequel Benoîte Panisset, vefve de feü Simon Maupin, bourgeois dudit Lyon, crée, constitue, cède, etc., perpetuellement et irrevocablement aux Prieur et Religieux du couvent de Notre-Dame de Confort, dans lequel couvent ledit Maupin, son mari, et leurs enfants (*sic*) (6), ont été inhumés, une pension annuelle, perpetuelle et fonciere de

(5) Ce livre n'existe plus.

(6) Ce qui semblerait indiquer que Maupin avait eu de sa femme, Benoîte Panisset, plusieurs enfants, et que seul Ennemond survécut.

40 livres tournois, payable moitié à Noël et moitié à la Saint-Jean-Baptiste, le premier payement commençant au plus prochain desdits jours de Noël ou Saint-Jean après son décès, et ainsy continuellement et perpetuellement, sans prescription de temps. Laquelle pension elle impose sur une maison luy appartenant, size rüe du Temple ou de la Monnoye, où est pour enseigne le cheval vert, la moitié de ladite maison a elle donnée et léguée par feu Ennemond Panisset, son père, par son testament passé par devant Freysinet, notaire Royal, le 8ᵉ novembre 1650, et ayant acquis l'autre moitié de Jean Denicour, marchand de Saint-Symphorien-d'Ozon en Dauphiné, heritier de feüe Françoise Panisset, sa femme, sœur de ladite Benoîte Panisset, par contract passé par devant Mestral, notaire Royal dudit Saint-Symphorien, le 10ᵉ janvier 1655, laquelle maison jouxte ladite rüe de soir, la maison de Charles Baillif, maître chirurgien, de bize, la maison de Claude Gabet, sieur Marquis et des enfants et heritiers de defuntes Jeanne et Claudine Gonon de vent et matin, et sur chaque partie de ladite maison solidairement, sans que ladite pension puisse être rachetée, transferée ny moderée sous quelque pretexte que ce soit, a la charge et condition de dire et celebrer par lesdits Prieur et Religieux, annuellement et perpetuellement a l'autel de Notre-Dame du Rosaire, deux messes basses de l'office des trepassés chaque semaine, scavoir une chaque mardy et l'autre chaque jeudy pour le salut de l'âme de ladite Panisset et de celles dudit Maupin, de ses pere et mere et autres ses parents predecesseurs, laquelle celebration commencera à l'un desdits jours de mardy ou jeudy qui suivra le decès de ladite Panisset, et ainsy continuant annuellement et perpetuellement sans prescription de temps. Tout ce que dessus ainsy fait et

accepte par les peres Alexandre Richard, docteur en theologie, prieur, Jean Guinard, Philippe Pignard, Jean Buttavant, aussy docteur en theologie, Jean Faure, sous prieur, Alexandre de Sarracin, predicateur ordinaire du Roy, Benoist et Pierre Mageron, procureur syndic, tous Religieux et Peres du conseil dudit couvent qui promettent, tant en leurs noms que des autres Religieux et leurs successeurs de dire et celebrer a perpetuité lesdites deux messes aux jours cy dessus mentionnés. Signé FAVERJON, notaire Royal. »

N° 2. — Testament fait à Lyon, le 22ᵉ décembre 1670, par la susdite Benoîte Panisset, par lequel elle elit la sepulture de son corps dans l'eglise de Notre-Dame de Confort, au vas et tombeau de ses predecesseurs, et quant à ses obseques, frais funeraires, œuvres pies et aumônes, elle s'en remet et confie a la bonne volonté et discretion de son heritier, voulant qu'il soit dit et celebré en ladite eglise de Notre-Dame de Confort et dans la chapelle de Saint-Roch, chaque jour, pendant une année, une messe basse de l'office des trepassés pour le salut de son ame, et encore vingt autres messes le plus tôt qu'il se pourra, pour lequel annuel de messes et pour lesdites vingt messes et pour son enterrement, elle veut être payè sitôt apres son decès, audit couvent, la somme de 158 livres. De plus elle donne et legue a Ennemond Panisset, maistre cordonnier audit Lyon, la maison a elle appartenant, scize rüe de la Monoye appellée le cheval verd, qui jouxte ladite rüe de soir, la maison de Charles Bailly, maistre chirurgien, de bize, la maison des heritiers de feu Philibert Eard de vent ; a la charge de la pension de 40 livres qu'elle a crée au profit du couvent de Notre-Dame de Confort, par contract de fondation de messes passé par devant le notaire soussigné, le

24ᵉ decembre 1668, etc. Et elle fait et institue son heritier universel, Claude Denicour, son neveu, avocat, ez cours de Vienne. Signé : FAVERJON, notaire royal. »

La maison sur laquelle était assise la rente de la fondation faite en faveur des Jacobins par Benoîte Panisset, veuve de Simon Maupin, passa par héritage d'Ennemond Panisset à sa fille Marie, épouse en premières noces de Gilbert Panisset et en secondes de François Cussinet, bourgeois de Lyon, qui la vendit le 1ᵉʳ avril 1711 à Jeanne Puis, veuve d'Antoine Dauverge, marchand bourgeois de Lyon. Le 6 avril 1742, Nicolas Carron, marchand à Lyon, l'acquérait d'Andrée Dauverge, veuve du sieur Abraham Mervelt, et de sa fille Jeanne Mervelt, épouse du sieur Chalmas, notaire royal à Saint-Priest, par contract reçu par Vernon et son confrère, notaires à Lyon.

A chacune de ces mutations l'on trouve la reconnaissance exigée par le couvent des Jacobins pour la rente imposée en sa faveur sur cette maison, qui existe encore de nos jours : Elle forme la partie nord de l'immeuble qui porte le n° 5 sur la rue de la Monnaie, et se compose du corps de bâtiment à six étages, placé à gauche, en entrant dans l'allée qui communique avec la rue Mercière.

Parmi les nombreux travaux topographiques exécutés par Simon Maupin, nous signalerons le *Plan de la vielle et nouvelle fortification d'Alezs (Alais) en Languedoc*, gravé par Abraham Bosse, de 570 millimètres de largeur par 406 de hauteur, et les trois plans de la ville de Lyon, dont nous donnons la description cy après.

A. 1625. — Grand plan, ou plutôt grande vue panoramique de la ville de Lyon et des environs, renfermée dans

un rectangle de 1 mètre 232 millimètres de largeur, par 634 millim. de hauteur, gravée sur cuivre en trois planches.

Dans le haut, sur une bande imprimée à part, on lit ce titre en capitales romaines de 16 millimètres de hauteur :

COLONIA COPIA CLAVDIA AVGVSTA
LVGODVNVM (sic) ;

Puis en dessous, gravé dans le haut du ciel :

Vetus Inscriptio ad confluentes Isaræ et Rhodani (7).

Dans le ciel, au centre, les armes de France et de Navarre ; à gauche, celles du marquis de Villeroy, gouverneur de Lyon, et à droite, le blason de la ville.

Dans le bas, à droite, la figure emblématique du Rhône sous les traits d'un vieillard au repos, tenant l'urne par laquelle s'écoule le fleuve. A gauche, dans un cartouche ovale orné de cuirs découpés, surmonté d'un écu timbré d'un casque lambrequiné, le génie du commerce sous les traits d'une femme pour tenant, est gravée l'inscription suivante à la louange de la cité :

Vrbs, aliâ quæ parte jaces, cælo caput effers.
Parte alia, a lucis nomine nomen habens ;
Seu tua Romanô debetur gloria Plancô,
Sive per innumeros condita surgis avos ;
Fertilis atque agitans totô commercia mundô,
Quas mox effundas contrahis orbis opes.
Hinc gemini colles, illinc duo flumina vallant,
Ex ortu Rhodanus scindit Arar mediam :

(7) L'inscription du taurobole de Tain, dont il est ici question, porte : COLON. COPIE CLAVD. AVG. LVG., et non pas LVGODVNVM.

Ambos marmoreô duplicatô ponte viator
Trajicit et facilem das properare viam.
Gens te Marte ferox, et ferrô assueta juventus
Accolit, ac cordi candida stat probitas.
Gallica Roma, vel ipsa Româ tu quoque major.
Vnam, si Superi (volunt), rem tibi restituam.

Panxit Abrahamus Valerius Regius
Præfecturæ Lugdunensis Consiliarius antesessor
Aera Christianæ Ann. CIƆ· IƆC. XXV (8).

En dessous on lit : S. Maupin inventor ; puis sous le génie : D.V. Velthem, fe.

Le blason de l'écu : *D'argent à trois bandes d'azur, au chef de gueules chargé de trois annelets d'argent,* est très probablement celui de l'auteur des vers, Abraham Valere.

(8) O cité, partie étendue en plaine, partie élevant votre front vers le ciel. Le nom que vous portez signifie lumière. Votre gloire vient-elle du romain Plancus, vient-elle de vos inombrables grands hommes ? Généreux est votre sol. Le monde entier est tributaire de votre commerce : que si vous attirez dans vos murs les richesses, c'est pour les répandre aussitôt en tous lieux. Deux collines et deux fleuves vous servent de remparts. Vous contemplez le Rhône qui venu du levant vient couper la Saône en deux tronçons. Le voyageur traverse ces deux fleuves sur votre double pont de marbre, tout heureux de trouver ainsi une route facile. Un peuple belliqueux, une jeunesse accoutumée au maniement des armes habite dans vos murs ; la probité, la bonté y règnent dans les cœurs. Rome des Gaules, peut-être même plus grande que la Rome antique : le Ciel me permette de ne revendiquer pour vous que cette unique gloire.

Composé par Abraham Valère, ancien conseiller du Roy au présidial de Lyon, l'an de l'ère chrétienne 1625.

Au bas, sur une bande imprimée en typographie, est la légende commençant par la dédicace :

A Monseigneur, Monseigneur d'Halincourt, Marquis de Villeroy, Comte de Bury, Viscomte de la Forests Thaumier, etc., Chevalier des Ordres du Roy, Conseiller en ses Conseils d'Estat et Privé, Capitaine de cent hommes d'Armes de ses Ordonnances, Seneschal du Lyonnois, Gouverneur et Lieutenant general pour sa Majesté en la Ville de Lyon, Pays de Lyonnois, Forests et Beaujolois.
Vostre très humble, et très obéissant serviteur,
S. MAUPIN.

Puis suit une description de la ville où se trouvent les passages suivants :

Au lecteur. — « Ceste tant renommée ville de Lyon cogniïe par reputation aux quatre parties du monde, est entre les Mediteranées la première.

« L'espirituel est regi par Monseigneur de Marquemont, Archevesque, et Primat des Gaules, assisté de son très noble Chapitre. Les Eglises Parrochialles, sont le Chapitre et Parroisse sainct Nizier : sainct Irené et S. Just, Paroisse : sainct Paul, Paroisse et Chapitre : l'Abaye S. Pierre les Nonains : la Platière, Prieuré de l'Ordre de sainct Ruf : la Paroisse et Commanderie de sainct George : sainct Michel aussi Paroisse. Les Couvents et Chapitres des Religieux, sont l'Abaye d'Esnay, les Jacobins ou Confort, les Cordeliers, les Carmes, les Carmes deschaux, les Augustins, les Celestins, l'Observance, les Minimes, sainct Antoine, le College des Jesuistes et leur Novitiat, les Chartreux, deux Couvents de Capucins, les Recollez, les Peres de l'Oratoire.

« Les Religieuses, sont la Deserte, saincte Marie, saincte

Elisabeth, saincte Claire, les Sœurs Celestes, les Vrselines, nostre Dame de Chaisaut, et les Carmelines.

.

« Et sont le Prevost des Marchands, quatre Eschevins, un Procureur et un Receveur, qui sont a present : Nobles Jean Dinet, Conseiller du Roy, President en l'eslection de Lyonnois, Prevost des marchands. Les Eschevins, Luc Seve, sieur de Charly, Gabriel Mozelle, Secretaire ordinaire de la Chambre du Roy, Antoine Piquet, et Benoist Voisin ; Charles Grollier, sieur de Servière, Procureur ; Antoine Royer, Receveur ; Jean de Monceaux, Secretaire. »

A la fin, sur une petite bande collée qui cache, sans doute, le nom de l'éditeur primitif de 1625 :

A LYON *Chés Claude Savary et Barthelemy Gaultier, à sainct Louys, en rue Merciere, 1626.*
Et plus bas, la date de l'impression de la légende :
M. DC. XXV. *Avec Privilege du Roy.*

La date de 1625 est bien celle de la première édition, car nous avons la preuve que la gravure de cette vue était terminée au commencement de ladite année, par la gratification de 90 livres que le Consulat accordait à Simon Maupin le 4 mars 1625, pour le récompenser d'avoir fait un ouvrage servant à l'honneur et réputation de la ville.

Voici le mandatement de cette gratification et le reçu de la somme de 90 livres donné par Maupin :

« Les Prevost des marchands et Eschevins de la ville de Lyon à Mᵉ Anthoine Rougier, receveur des deniers communs, dons et octrois de ladicte ville et communaulté. Nous vous mandons que des deniers de vostre charge, mesme

de ceulx du patrimoine de ladicte ville, vous payez et deslivrez comptant au sieur Maupin, qui a gravé en taille doulce le plan de ladicte ville, *la somme de quatre vingtz dix livres*, pour aulcunement ayder aux frais et despences qu'il a faictes, travaillant a cet ouvrage, lequel servira a l'honneur et reputation d'icelle ville, soyt en ce royaume, soyt parmy les estrangers ou facilement il pourra estre veu et considere ; et rapportant le present mandement et quictance sur ce suffisante de ladicte somme de quatre vingtz dix livres, elle sera passée et allouée en la despence de vos comptes par tout ou besoing sera ; prians tous ceulx qu'il appartiendra ainsi le faire sans difficulté. Faict au Consulat, par Nous Jean Dinet, conseiller du Roy, president en l'eslection de Lyonnois, Prevost des marchands, Luc Seve, sieur de Charly, Gabriel Mauzeilles, secretaire ordinaire de la chambre du Roy, Anthoine Paquet et Benoist Voisin, Eschevins susdits ; le mardy, quatriesme mars, l'an mil six cens vingt cinq.

« DINET, SEVE, MAUZEILLES, PAQUET, VOISIN.

« Par lesdicts sieurs : DEMOULCEAU.

« J'ay, Simon Maupin, ingenieur du Roy aux païs du Lionnois, Foretz et Beaujollois soubzsigne, confesse avoir eu et receu contant de M*e* Anthoine Rogier (*sic*), receveur des deniers communs et d'octrois de la ville de Lion, la somme de quatre vingt dix livres ordonné mestre payée par le mandement consulaire et d'autre part et pour les causes enoncees en iceluy, de laquelle somme de quatre vingt dix livres je me contente, quitte ledit Rogier, receveur susdit et tous autres. Fait ce huitiesme mars mil six cens vingt cinq. MAUPIN. » (Archives de la ville, BB. Pièces justificatives de la comptabilité du receveur.)

Cette magnifique estampe représente la vue de la ville de Lyon prise à vol d'oiseau, le spectateur étant placé à peu près au-dessus de la nouvelle préfecture. Tous les monuments publics y sont dessinés avec beaucoup d'exactitude, ainsi que les maisons particulières ; les détails de la topographie montrent les moindres accidents de terrain. On y voit l'embryon naissant du faubourg de la Croix-Rousse et plus au loin, derrière, le village de Saint-Cyr. La fortification est nettement indiquée avec tous les ouvrages qui en dépendaient, sauf toutefois l'enceinte de Fourvière que l'effet de perspective réduit à peu de chose, ainsi que le faubourg de Saint-Irénée, dont le versant ouest est complètement masqué. Il en est de même pour une partie du faubourg de Vaise. Mais pour la ville proprement dite, quelle richesse de détails et quels documents pour l'historien ? Les voies publiques, les habitations, les anciens monuments disparus y dressent leurs silhouettes gracieuses et nous donnent une idée exacte du splendide panorama que présentait notre cité au commencement du $XVII^e$ siècle.

Au premier plan, le pont du Rhône avec sa tour du milieu à pont-levis, sa porte d'entrée flanquée de deux tourelles et la chapelle du Saint-Esprit. L'abbaye d'Ainay avec ses vastes jardins, Saint-Michel, la place Bellecour et l'arsenal, l'Hôpital du pont du Rhône, les Jacobins, les Célestins, les Cordeliers, les Jésuites, la belle basilique de Saint-Nizier et la petite chapelle de Saint-Jacquême, la Platière, Saint-Pierre et Saint-Saturnin, la place des Terreaux avec la potence de justice, les Carmes, la Déserte, les Augustins, les Carmélites, les Chartreux, le pont de Saône avec la croix sur la pile centrale, Saint-Laurent, Saint-Roch, la commanderie Saint-Georges, Saint-Pierre-le-Vieux, la cathédrale Saint-Jean et les églises annexes de Saint-Etienne et de

Sainte-Croix, Saint-Irénée, Saint-Just, les Minimes, les ruines du théâtre et des aqueducs romains, Fourvière, le Change, Saint-Paul et Saint-Laurent, le château de Pierre-Scize gracieusement perché sur le rocher qui domine la Saône, l'Observance, Vaise, etc. A gauche, les riants coteaux de Sainte-Foy; à droite, le plateau de la Duchère et les collines du Mont-d'Or. Les bateaux, les moulins sur le Rhône et les danses champêtres sous la saulée en amont du pont de la Guillotière animent le paysage. Il faudrait un volume entier pour décrire cette œuvre, que nous considérons comme le plus beau monument élevé à la gloire de la cité, par l'un de ses enfants adoptifs au XVII^e siècle.

Il existe trois éditions de cette vue qui a été popularisée par la réduction en fac-similé que notre regretté compatriote D. Meynis, avec l'intelligente et féconde idée qui le caractérisait, a jointe aux *Grands Souvenirs de l'église de Lyon*, œuvre remarquable entre toutes celles qui ont eu pour objet, jusqu'à ce jour, de rappeler aux Lyonnais, avec l'histoire véritable de leur patrie, les étapes successives de la foi chrétienne.

De la première édition que nous venons de décrire, il en a été fait un deuxième tirage en 1635. La gravure est restée exactement la même, sans retouches, mais la légende imprimée en typographie se compose alors de deux colonnes placées à droite et à gauche de l'estampe. Dans cette nouvelle légende, qui est beaucoup plus étendue que la première, la dédicace à Monseigneur d'Halincourt, marquis de Villeroy, reste la même, mais la description de Lyon, beaucoup plus étendue, présente des variantes et des additions nombreuses. Les magistrats municipaux en exercice ne sont pas nommés, et pour le clergé on y trouve les indications suivantes :

« Le spirituel est regi par Monseigneur l'Eminentissime comte Alphonse Louys du Plessis de Richelieu, archevesque comte de Lyon, Primat des Gaules et grand Aumosnier de France, assisté de son très noble Chapitre. Les églises parochialles sont : Saincte-Croix, dépendante de S. Jean : la paroisse S. Nizier : S. Irénée et S. Just. Paroisses : S. Paul, paroisse et Chapitre : l'Abbaye S. Pierre les Nonains, S. Saturnin : la Platière, Prieuré de l'Ordre de S. Ruf : S. Vincent : S. Romain : la Paroisse et Commanderie de S. Georges : S. Michel est aussi Paroisse. Les couvents et chapitres des Religieux, sont l'Abbaye d'Aisnay, les Jacobins ou Confort, les Cordeliers, les Carmes, les Carmes deschaussez, les Augustins reformez, les Augustins deschaussez, les Célestins, l'Observance, les Minimes, Sainct Antoine, deux Collèges de Jésuites et leur Noviciat, les Chartreux, deux couvents de Capucins, les Recollez, les Pères de l'Oratoire, les Fueillans, les Penitens blancs et noirs, Nostre-Dame de Fourviere, où il y a des chanoines, les Penitens de sainct Louys, et les Observantins.

« Les Religieuses sont, les Dames de S. Pierre, la Deserte, Saincte Marie, Saincte Elisabeth, Saincte Claire, les Sœurs Celestes, les Vrsulines et leur Noviciat, Nostre Dame de Chasaut, les Carmelines, l'Antiquaille, les Bernardines. »

Du côté droit est la description de « *l'Institution et Œconomie de l'Aumosne generale de Lyon et Hospital de Notre-Dame de la Charité.* »

Puis en dessous d'une vignette, l'adresse :

« A LYON, *chez Claude Savary, et Barthelemy Gaultier, en rue Merciere, à la Toison d'Or, et Imprimerie de Taille-douce.* M. D. C. XXXV. *Avec privilege du Roy.* »

Il existe sous cette même date de 1635 et avec une légende semblable à celle que nous venons de décrire, une autre édition où les ponts de bois de Bellecour et de Saint-Vincent sur la Saône sont indiqués : c'est la vue reproduite dans les *Grands Souvenirs de l'église de Lyon.*

Or ces deux ponts construits par Marie, entrepreneur général des ponts de France, lui furent concédés par le Consulat en suite des contrats passés : les 7 septembre 1634 et 31 août 1635 pour le pont de Bellecour ; les 17 avril et 14 mai 1637 pour le pont Saint-Vincent. Mais comme il est à peu près certain que les projets en étaient arrêtés antérieurement à ces dates, on a dû, comme cela se pratique encore de nos jours, les indiquer sur le plan de la ville avant leur construction.

C'est aussi cette édition qui a été reproduite en réduction et publiée à Amsterdam. On en trouve des épreuves tirées à part, et d'autres au dos desquelles est imprimée en typographie une description de Lyon en latin, qui nous a paru faire partie d'un grand ouvrage descriptif de la France dont nous ne connaissons pas le titre.

Sur l'exemplaire conservé à la Bibliothèque nationale, on lit au bas de cette jolie estampe : *F. de Vit excudit Amesterlodami.*

Elle est renfermée dans un rectangle de 507 millimètres de largeur, sur 397 de hauteur.

Au bas, à gauche, dans un cartouche accompagné de figures, d'oiseaux et d'animaux, on lit le titre : LVGDUNUM *Vulgo* LYON.

A droite, un tableau indicatif correspond aux 98 numéros marqués sur le plan et donne la désignation des lieux et monuments auxquels ils correspondent.

B. 1630 (*circa*). — Petit plan de la ville de Lyon renfermé dans un rectangle de 209 millimètres de largeur, sur 162 millimètres de hauteur, gravé sur cuivre par Abraham Bosse, peintre, architecte, dessinateur et graveur à l'eau-forte et au burin, né à Tours vers 1605, mort en 1678.

Nous ne connaissons pas exactement en quelle année ce plan a été dressé, mais certaines indications qu'il comporte nous permettent de placer la période de son exécution entre 1626 et 1634, soit en prenant la moyenne à l'année 1630, et ce faisant nous présumons ne pas trop nous écarter de la vérité.

Dans la nouvelle œuvre de Simon Maupin, les chemins, les quais, les rues et les boulevards sont indiqués en plan géométral, mais avec les monuments publics, les maisons, clôtures et murailles de la fortification dessinés en perspective et représentés au naturel. La topographie est figurée d'après les règles de la perspective cavalière, de telle sorte qu'il semble que la montagne de Fourvière s'élève graduellement au-dessus de la plaine ; mais par contre, le versant ouest est caché par ce système, et la ligne de faîte formée par le plateau de Sainte-Foy, les aqueducs, Saint-Irénée et la fortification avancée de Loyasse borne l'horizon.

En haut est le titre suivant :

<div style="text-align:center">

LYON
COLONIA COPIA CLAVDIA AVGVSTA
LVGODVNVM

Vetus Inscriptio ad confluentes Isaræ et Rhodani (9).

</div>

(9) Inscription du taurobole de Tain. — (Voir la note 8.)

De chaque côté est une colonne donnant l'explication des 68 numéros gravés sur le plan et se rapportant aux noms des lieux les plus remarquables de la ville ; les seules indications écrites étant : *Le Rosne Fleuve, La Saone Riviere, Pont du Rosne, Pont de Saone, les feullens, les Chartreux, B. St Jean, P. de Veize, Fourviere, St Iriney* (Irénée), *P. de Neufville et Bellecour.*

Dans le haut, au milieu, les armes de France et de Navarre entourées des colliers des ordres du Roy ; à gauche, le blason du marquis de Villeroy, gouverneur de Lyon ; à droite, celui de la ville.

Dans le bas, *S. Maupin Inventor*, et près du cadre, *A. Bosse fecit*. On y remarque aussi sur le premier plan, à gauche, deux personnages qui paraissent descendre d'un monticule pour se diriger vers l'entrée du pont du Rhône par le faubourg de la Guillotière.

Bien dessiné et finement gravé, avec ses monuments dont la silhouette se dresse gracieusement sur l'ensemble des masses, et ses fortifications dont les détails et le relief des ouvrages se reconnaissent facilement ; d'une exécution irréprochable, en un mot, cette petite estampe est l'une des meilleures représentations de la cité au commencement du XVIIe siècle.

En dessous du plan, imprimé en typographie, est une description historique et topographique de la ville suivie de cinq vers latins, que nous reproduisons *in extenso :*

Au lecteur. — « La Grandeur et l'Excellence de ceste ville sont incognües surpassant sa renommée, bien qu'estendüe par tout le monde. Elle est tres ancienne, car au passage d'Annibal en Italie, lors qu'il alla si rudement attaquer et vaincre les Romains, elle estoit construite entre le Rhosne et la Saone, en forme de delta ou peninsule, quoy

qu'alleguent les ignorants, ausquels on oppose l'authorite de Polybe, de Tite Live, de Strabon et de Pline. Plancus sous Auguste y amena une colonie des vielles bandes et l'augmenta. L'Empereur Clodius lui debvant la naissance luy donna les privileges et droicts Italiques, et fit Senateurs de Rome ses originaires. Cent ans apres que Plancus establit sa peuplade, du temps de Neron, elle fut bruslée tout à fait, sans y rester aucun vestige : mais rebastie à ses despens, seul bien qu'il fit en sa vie. Sous ses successeurs elle souffrit de grandes persecutions à cause du Christianisme, et quelques siens Gouverneurs se firent Chefs de part et du pays, et esbranlerent le siege Imperial de Rome, à la descheance duquel elle tomba aux Royaumes d'Arles et de Bourgogne. Apres elle eut des Comtes en partie, l'autre partie demeura à l'Empire, jusques à la cession que les Empereurs et les Comtes en firent à l'Archevesque. Son rang le meritoit : car il estoit lors, comme il est encore aujourd'huy, Primat des Gaules, ou premier des Prelats en deçà les monts : comme le Chapitre qui participa à ces liberalitez est le plus noble de toute la Chrestienté. Son Eglise retient la pureté de l'ancienne au service de Dieu, et n'admet aucune nouveauté. Les Choses en leur vicissitude regardants leurs principes y retournent aysement. Aussi le Roy a reuni la Justice à la Souveraineté de sa couronne. La Forteresse de ceste Ville n'est point diminuee par sa vastité. Il y a correspondance de l'art et de la nature, le Rhosne et la Saone, deux grosses rivieres servent de fossez à chacune partie de la Ville. Anciennement elle estoit frequentée de plusieurs nations, l'on en compte jusques au nombre de soixante trois, qui rendoient leurs vœux au Temple d'Auguste posé à la conjoincture des deux rivieres, et au lieu appellé Ainay. Aujourd'huy elle n'est moins peuplée : car elle doibt à son

bonheur, qu'il est presque impossible que toutes les marchandises et nations de la terre n'y abordent : elle communique à l'Allemagne et Océan Septentrional par le Rhosne et la Saone, à la Mer Méditerranée, Italie et Levant : comme aussi à l'Espagne et à la Barbarie par le Rhosne. Par Loire et Seine à l'Angleterre et à la Mer de Ponent, outre les riches Provinces de ce Royaume qui luy fournissent tant de bien. Ville, dis-je, riche et opulente en marchandise, abondante en peuple et ouvriers, superbe en batiments, délicieuse en vivres et rafraichissements, la Royne des villes, florissante de bien en mieux sous l'authorité Royalle, sous laquelle Dieu la face longuement prosperer. »

> *Vidi duobus imminens fluviis jugum,*
> *Quod Phœbus ortu semper obverso videt :*
> *Rhodanus ubi ingens amne praerapido fluit,*
> *Ararque, dubitans quo suos cursus agat,*
> *Tacitus, quietis alluit ripas vadis* (10).

Plus bas, séparée par un trait, est la dédicace :

A Monsieur Valier, Plus Ancien Conseiller du Roi en la seneschaucee, et siege presidial de Lyon, seigneur d'Escolles et Beaumont (11).

(10) J'ai eu sous les yeux une colline qu'à son lever Phébus regarde de face. Aux pieds de cette colline deux fleuves : le Rhône au vaste lit et dont les flots sont pleins de colère ; la Saône, qui ignorant la voie à suivre, silencieusement caresse les rives de ses ondes paisibles.

(11) Sur les registres des séances de la Cour, Vallier ne figure plus au nombre des conseillers présents à partir de la fin du mois de janvier 1628.

« Puisque vous avez esté l'Autheur, et m'avez incité à tracer et dresser le plan de la Noble et Excellente ville de Lyon, au contentement public et satisfaction des plus curieux, j'ai suyvi vostre advis, jugeant qu'il procedoit de mesme inclination que la mienne, et que tous deux nous rencontrions en ce poinct de faire honneur à nos hostes, car encor seroit ce peu d'avoir ouy parler de la ville de Lyon, ny de sa renommée, si l'on ne voyait aussi la fœlicité de son assiete et fœcondite de son terroir, avec la suitte et remarques sommaires de son ancienneté. Ce qui se peut recueillir de ce dessein, quoy que reduict en petit volume, vous l'aurez a gré. Et pour ne destourner vos studieuses occupations, Je finiroy me disant, Monsieur, vostre treshumble et obeyssant serviteur, S. MAUPIN. »

C. 1659. — Le chef-d'œuvre topographique de Simon Maupin est le plan publié en 1659, par l'imprimeur lyonnais François de Masso. L'exemplaire de ce plan conservé aux Archives municipales est décrit dans l'inventaire Chappe ainsi qu'il suit :

« N° 7. — Un tableau en papier, collé sur toile, monté sur un chassis sans cadre, au haut duquel on lit ces mots :

« Description au naturel de la ville de Lyon et paysages à l'entour d'icelle, dessinée sur les lieux par le sieur Maupin, voyer de ladite ville.

« A gauche et à droite, sont des remarques sur la ville de Lyon, suivies de l'institution et œconomie de l'Aumone générale de la Charité, avec des tables des Eglises et lieux principaux, par le sieur A. J. P. D. E. D.

« Cette carte fut présentée à MM. de Baillon, Prévôt des Marchands, et à MM. Dugas, de Fromente, Mazenod et

Rougier, Echevins, en 1659, par François de Masso, imprimeur. »

Une note écrite en marge porte la mention suivante :

« Il existe une autre carte de la ville de Lyon, faite vers 1688 et dédiée par le sieur Langlois, imprimeur, au Consulat, sous la prévôté des marchands de M. Pianello. Les noms des rues y sont rappelés par numéro.

« Il y en a une chez M. Giraud, à Fontanière (12). »

La dernière œuvre de Maupin est gravée sur cuivre, en quatre planches, qui étant raccordées présentent une estampe renfermée dans un rectangle de 957 millimètres de largeur, par 751 millimètres de hauteur. En haut et en dehors du cadre, est le titre suivant en grandes capitales de douze millimètres de hauteur :

DESCRIPTION AV NATVREL DE LA VILLE DE LYON ET PAISAGES ALENTOUR D'ICELLE

En haut, à droite, contre le trait du cadre, une échelle de 150 toises du Roy est gravée à l'intérieur d'un cartouche. La longueur totale de cette échelle étant de 68 millimètres, on en déduit que ce plan est dressé à l'échelle de 1 pouce pour 60 toises, ou un pour 4320 — ($\frac{1}{4320}$).

Dans le bas, à droite, une jolie vue de l'ensemble des bâtiments de la Maison de Ville, tels qu'ils furent construits par Maupin, est dessinée sur le panneau du dé d'un pié-

(12) C'est une seconde édition de ce plan, que nous décrivons plus loin, ainsi que la troisième.

destal dont la moulure supérieure se relève en demi-cercle dans la partie centrale pour servir de couronnement au blason de la ville ; la signature du graveur, *V. Guigouf*, qu'il faut lire *V. Guigou fecit*, se voit en dessous.

Au-dessus, de deux cornes d'abondance remplies de fruits partent des branches d'olivier qui s'enroulent au sommet pour servir d'encadrement aux armes de France et de Navarre surmontées de la couronne royale. A ces branches sont appliqué es les blasons de Nicolas de Villeroy, maréchal de France, et gouverneur de Lyon, de Camille de Neufville, archevêque, de François de Baillon, prévôt des marchands, de Dugas, André, Mazenod et Rougier, échevins. Deux banderolles flottantes, avec chute de fruits à leur extrémité inférieure, sur lesquelles sont marquées les indications des blasons, complètent l'ornementation.

L'orientation de ce plan est indiquée par la position des quatre points cardinaux au moyen de deux lignes perpendiculaires tracées dans le lit du Rhône.

Construit à une échelle assez grande, l'assiette de la ville rapportée géométralement quant aux chemins, mais avec les édifices, les maisons, les ouvrages d'art représentés en perspective et au naturel, qui en font un plan des plus curieux. La topographie est indiquée par la méthode alors en usage de la perspective cavalière, présentant les défauts que nous avons signalés au plan précédent.

Mais quelle richesse de détails dans l'exécution : là, tous les monuments fidèlement reproduits, les ponts, les quais, les fortifications, les propriétés particulières, rien n'a échappé à la sagacité du topographe, les moindres accidents de terrain sont relevés. C'est une mine féconde pour l'historien et en même temps un tableau parlant pour le lecteur, auquel il présente une image exacte de l'importance de la

cité vers le milieu du xviie siècle. On ne saurait mieux décrire cette œuvre qu'en disant qu'elle est :

La plus belle, la plus intéressante et la plus exacte de toutes les descriptions de la ville de Lyon qui ont été faites jusqu'à ce jour.

On pourrait à la rigueur lui reprocher la pénurie des indications écrites, principalement pour le nom des rues, mais cette lacune a été comblée dans une seconde édition que nous décrivons plus loin.

De chaque côté du plan et sur toute sa hauteur, une colonne de 0m,20 de large, imprimée en typographie, contient des Remarques sur la ville de Lyon et l'Institution et Œconomie de l'Aumone Generale de Lyon, et Hospital de Nostre Dame de la Charité.

En tête se trouve la dédicace, par François de Masso.

« A Messieurs, *Messieurs les Prevost des Marchands et Echevins de la Ville de Lyon.*

« *Messire* François de Baillon, *Chevalier, Comte de la Salle, Baron de Jons, Seigneur de Saillans et autres places, Capitaine Lieutenant de la Compagnie d'Ordonnance de M. le Comte de Mont-revel, Prevost des Marchands,*

« Lovys dv Gas, *Seigneur de Bois Sainct Just, Conseiller du Roy, Esleu en l'Eslection de Lyonnois, Messieurs* Hvgues Andre, *sieur de Fromente,* Marc-Antoine Mazenod, *sieur de Pavesin, et* Charles Rovgier, *Escuyer, Conseiller du Roy en la Seneschaussée et Siege Presidial de la Ville de Lyon, Eschevins de la Ville et Communauté de Lyon.* »

Après les remarques, se trouvent les deux tables suivantes

des églises et lieux principaux marqués par des lettres et des chiffres sur le plan :

« *Table alphabétique des Eglises et Monastères.*

« Sainct Jean, Cath., A. — Sainct Just, Egl. Collégiale, B. — Sainct Paul, Egl. Colleg., C. — Sainct Nizier, Egl. Coll., D. — S. Pierre, Abbaye Royale, E. — La Platiere, Prieuré et Paroisse, F. — S. Thomas de Forviere, Paroisse, G. — Saincte Croix, Parroisse, H. — S. Laurens, Eglise Canoniale, I. — S. Vincent, Parroisse, K. — S. Saturnin, Parroisse, L. — S. Michel, Parroisse, M. — S. Romain, Parroisse, N. — S. Pierre le Vieux, Parroisse, O. — S. George, Commanderie et P., P. — Confort, Couvent des Jacobins, Q. — Les Celestins, Monastere, R. — S. Antoine, Monastere, S. — Saincte Claire, Monastere, T. — Maison Professe des Jesuistes, V. — Saincte Elisabeth, Monastère, Y. — Saincte Marie, Monastère, Z. — Esnay, Abbaye, &. »

« *Table des lieux principaux, renvoyent à leur numéro.*

« Porte de Lyon, 1. — Porte de Veize, 2. — Porte d'Halincourt, 3. — Bolevard S. Iean, 4. — Les Chartreux, 5. — Porte de la Croix Rousse, 6. — Bastion S. Clair, 7. — Porte du Rosne, 8. — Porte d'Esnay, 9. — Maison de Ville, 10. — Porte S. George, 11. — Croix du Sablet, 12. — Porte S. Just, 13. — L'anticaille, Monastere, 14. — S. Clair, Chappelle, 15. — S. Roch, Chappelle, 17. — Pierre Scize, 18. — L'Observance, C. de Cord., 19. — Petit Forest, C. de Capuc., 22. — Les Feuillans, Monast., 23. — L'Hostel-Dieu, 24. — La Charité, 25. — Le S. Esprit, Chappelle, 26. — Les Jesuistes du Grand College

27. — Les PP. de l'Oratoire, 28. — Saincte Vrsule, Monastère, 29. — Sainct Claude, Chappelle, 30. — Les Carmes, Monastère, 31. — Les Augustins, Monast., 32. — La Deserte, Abbaye, 33. — Les Sœurs Celeste, Mon., 34. — Les Carmélites, Mon., 35. — S. Amour, Monastere, 36. — Saincte Catherine, Hospice, 37. — Les Carmes Deschaussez, Monastere, 39. — Les Capucins, Monastere, 40. — Saincte Ursule, Monastère, 41. — Sainct Irenee, Prieure, 43. — Porte de Trion, 44. — La Chanal, Chappelle, 45. — Sainct Barthelemy, Chappelle, 46. — S. Sebastien, Chappelle, 47. — Porte S. Clair, 48. — Saincte Marie, Monastere, 49. »

Au bas est l'adresse de l'éditeur :

« *A Lyon, Chez François de Masso, en ruë Mercière, à la Juste Paix.* »

Quoique l'auteur de ce splendide plan n'ait pas cru laisser son nom à la postérité en signant son œuvre, nous avons la preuve matérielle que Simon Maupin l'a seul exécuté, par les pièces suivantes relatives au mandatement des gratifications accordées par le Consulat, en 1659, à ce sujet et pour lui avoir dédié « *un monument élevé à la gloire de la cité* ».

En voici la copie textuelle, accompagnée des reçus donnés par Maupin et de Masso :

« Les Prevost des Marchans et Eschevins de la ville de Lyon à M⁰ Claude Pecoil, receveur des deniers communs, dons et octroys de ladicte ville et communaulté de Lyon. Nous vous mandons que des deniers de vostre charge vous payez et deslivrez comptant au sieur Maupin, voyer de

ladicte ville, *la somme de cen livres tz* (*sic*) que nous luy avons ordonné en recognoissance des vaccations et peynes qu'il a eu pour avoir fait le dessein et description au naturel de ceste ville et des paisages autour d'icelle, qui a esté desdié au Consulat. Et rapportant le present mandement et quitance sur ce suffizante, et ladicte somme de cen livres elle sera passée et allouee en la despance de vos comptes par tout ou besoing sera ; prians tous ceux quil appartiendra ainsy le faire sans difficulté. Fait au Consulat, par Nous François de Baillon, chevallier, comte de La Salle, baron de Jons, seigneur de Saillans et autres places, Capitaine lieutenant de la compagnie d'Ordonnance de Monsieur le comte de Montrevel, prevost des marchans, Louis Dugas, seigneur de Bois Sainct Just, conseiller du Roy, eslcu en l'eslection de Lyonnois, Hugues André, sieur de Fromente, Marc Anthoine Mazenod, bourgeois, et Charles Rougier, escuyer, conseiller du Roy en la senechaulsee et siege presidial de ladicte ville, eschevins susdicts, le vingt sixiesme jour d'aoust mil six cens cinquante neuf.

« LA SALLE, DUGAS, HEUGUES ANDRE, MAZENOD, ROUGIER. Par lesdictz sieurs : DEMOULCEAU. »

« Fut present sieur Simond (*sic*) Maupin, voyer de ceste ville de Lyon, cy dernier nommé, lequel de gré confesse avoir heu et receu comptant de noble Claude Pecoil, receveur des deniers communs, dons et octroys de ladicte ville, la somme de cent livres tz. a luy ordonnee estre payee par le mandement cy dernier et pour les causes y contenues. De laquelle somme de cent livres, il se contente et en quicte ledict sieur receveur et tous autres quil appartiendra, par promesse, serment, submission, obligation, renonciation

et clauses necessaires. Faict et passé en l'hostel commun de ladicte ville, le trentiesme jour du mois d'aoust, avant midy, l'an mil six cens cinquante neuf. Present a ce : sieur Guillaume Bernard et Claude Deboze, estudians audict Lyon, tesmoins requis et signes avec ledict sieur Maupin.

« MAUPIN, BERNARD, DE BOZE, DE BOZE, notaire royal. »

« Les Prevost des Marchans et Eschevins de la ville de Lyon à M^e Claude Pecoil, receveur des deniers communs, dons et octroys de ladicte ville et communauté de Lyon. Nous vous mandons des deniers de vostre charge vous payez et deslivrez comptant à François de Masso, maistre imprimeur de ceste ville, *la somme de deux cens six livres tz.* que nous luy avons ordonné pour avoir desdié au Consulat le dessein et description faite de ceste ville de Lyon et des paisages autour d'icelle, qui a esté fait par le sieur Maupin, voyer de ladicte ville. Et rapportant le presan mandement et quittance sur ce suffizante de ladicte somme de deux cens six livres, elle sera passee et allouee en la despence de vos comptes par tout ou besoing sera ; prians tous ceux quil appartiendra ainsy le faire sans difficulté. Fait au Consulat, par Nous François de Baillon, chevalier, comte de La Salle, baron de Jons, seigneur de Saillans et autres places, capitaine lieutenant de la compagnie d'Ordonnance de Monsieur le comte de Montrevel, prevost des marchans, Louis Dugas, seigneur de Bois Sainct Just, conseiller du Roy, esleu en leslection de Lyonnois, Hugues André, sieur de Fromente, Marc Anthoine Mazenod, bourgeois, et Charles Rougier, escuyer, conseiller du Roy en la senechaussee et

siege présidial de ladicte ville, eschevins susdicts, le vingt sixiesme jour d'aoust MVI^c cinquante neuf.

« LA SALLE, DUGAS, HEUGUES ANDRE, MAZENOD, ROUGIER. Par lesdits sieurs : DEMOULCEAU. »

« Fut present ledict sieur François de Masso, cy devant nommé, de gré confesse avoir heu et receu peult avant ces presentes, es bonnes especes ayant cours, de M^e Claude Pecoil, recepveur des deniers communs, dons et octroys de la ville et communaulté de Lyon, absen, la somme de deux cens six livres tz. pour payemen et acquictemen de pareille ordonnance audict confessant, suivant le mandat cy dernier escript et pour les causes y-esnoncées. De laquelle somme de deux cens six livres tz. ledict sieur de Masso se contente et quicte et promet acquicter et faire tenir quicte ledict Pecoil et tous autres par promesse, serment, obligations de biens, soubzmission, renonciation et clauses nécessaires. Faict audict Lyon, avant midy, es mon estude et le troiziesme septembre mil six cens cinquante neuf, en presence de sieur Jean Baptiste Dumolin, chirurgien audict Lyon, et Pierre de l'Horme, clerc audict Lyon, tesmoings requis, signes avec ledict confessant. »

« DE MASSO, DUMOLIN, DE L'HORME, DE L'HORME, notaire royal. »

(Archives de la ville. Pièces justificatives de la comptabilité du receveur.)

En 1694 ou 1695, les frères Langlois, marchands imagiers en rue Mercière, firent un second tirage du grand plan

de Maupin. Sur cette nouvelle estampe on y voit les édifices construits depuis 1659, tels que l'église des Oratoriens, rue Vieille-Monnaie, le petit édicule du pont du Change, et autres chapelles de couvents ou de pénitents qui ne figurent pas au premier tirage.

Au milieu de la place des Terreaux, une élégante fontaine à deux vasques superposées remplace la pyramide que l'on remarque sur le plan primitif. Enfin les blasons des prévôt des marchands et des échevins sont supprimés dans le cartouche qui ne contient plus, avec les armes de France et de Navarre, que celles de François de Neufville, d'Alphonse de Créqui et de Laurent Pianello à qui le nouveau plan est dédié.

Le texte des colonnes placées à droite et à gauche du plan est aussi changé. En tête est la dédicace suivante de l'éditeur Langlois :

« A Messire Laurent Pianello, *Chevalier, Seigneur de la Valette, Conseiller du Roy en ses Conseils, President Tresorier Général de France, et Commissaire nommé par Sa Majesté pour le Domaine de la Généralité de Lyon, et Ancien Prevost des Marchands de ladite Ville.* »

« Monsieur, Le rang distingué que vous avez toûjours tenu dans Lyon, et la protection qu'il vous a plu m'y accorder depuis longtems, m'engagent agréablement à vous présenter le plan de cette Ville que j'ay fait retoucher, avec une briève Explication de ce qui s'y est passé, et de ce qu'on y voit à présent de plus remarquable. La seule approbation que vous donnez à cette Pièce, en agréant l'offre que je prends la liberté de vous en faire, suffira pour la rendre celebre, et lui donner plus de vogue que je devrais rai-

sonnablement espérer.
. . . Monsieur, »

« Vôtre très-humble et très-obéissant serviteur, »

« LANGLOIS »

A la suite est un « *Discours sur la belle situation et sur les autres avantages de la ville de Lyon* », les vues de Lyon, l'étendue de la ville, la fondation de Lyon, l'Eglise de Lyon, les bâtiments magnifiques, son commerce, les grands événements et autres singularités de la ville de Lyon.

Dans ce dernier chapitre, il est dit : « Celui qui remplit aujourd'hui si dignement la place de Prévôt des Marchans est Monsieur de Fléchères, ancien Lieutenant Général en la Senéchaussée et siège Presidial de Lyon. » Cette phrase nous permet de fixer la date de cette estampe, car Mathieu de Sève, baron de Fléchères, ayant exercé la charge de Prévôt des Marchands en 1694 et 1695, on ne peut choisir que l'une ou l'autre de ces deux années. Il est aussi à remarquer que dans la dédicace, Laurent Pianello est qualifié d'ancien Prévôt des Marchands : en effet, il exerça cette charge durant les années 1687 et 1688, ce qui confirme les dates précédentes.

La « *Table des Eglises principales de Lyon, et des Monastères de l'un et l'autre sexe* », est bien plus considérable que celle du premier tirage. Elle comporte :

« Saint Jean, Eglise Cathédrale. Saint Just, Eglise Collegiale et Paroisse. Saint Paul, Eglise Collegiale et Paroisse. Saint Nizier, Eglise Collegiale et Paroisse. Saint Thomas de Fourviere, Collegiale et Paroisse. Sainte Croix, Paroisse. Saint Pierre, Abbaie et Paroisse. La Platiere,

Prieuré et Paroisse. Saint Estienne. Saint Pierre le Vieux, Paroisse. Saint George, Paroisse. Saint Vincent, Paroisse. Saint Irenée, Paroisse. Paroisse de Vaize. Paroisse de la Guillotiere. Aisnai, Abbaie et Paroisse. Saint Irenée, Seminaire. Saint Lazare, Mission. L'Oratoire. Saint Joseph, Mission. Saint Laurent. Saint Saturnin. Les Jacobins, Monastère. Les Celestins, Monastère. Saint Antoine, Monastère. Saint Bonaventure, Monastère des Cordeliers. L'Observance, Monastère. Jesuîtes du Grand College. Jesuîtes du Petit College. Jesuîtes de Saint Joseph. Les Chartraux, Monastère. Les Recollets, Monastère. Les Capucins du grand Couvent. Les Capucins du Petit-Forest. Les Feüillans, Monastère. Les Carmes des Terreaux, Monastère. Les Augustins de S. Vincent, Monastère. Les Carmes Déchaussez, Monastère. Les Trinitaires, Monastère. Les Minimes, Monastère. Les Augustins Déchaussez, Monastère. Les Religieux du Tiers-Ordre de S. François, Monastère. Sainte Claire, Monastère. Sainte Marie de Belle-Cour, Monastère. Sainte Marie de l'Antiquaille, Monastère. Sainte Marie des Chaînes, Monastère. La Deserte, Abbaye. Saint Benoît, Abbaïe. Blie, Monastère. Chazaux, Abbaïe. Les Bleuës-Celestes, Monastère. Saint Amour, Monastère. Le Verbe Incarné, Monastère. Sainte Elizabeth, Monastère. Les Religieuses de Ste Elisabeth de Vaize, Monastère. Sainte Elisabeth, ruë des Fantasques, Monastère. Les Ursules de la vielle Monnoïes, Monastère. Les Ursules de S. Just, Monastère. Les Carmelites, Monastère. Les Bernardines, Monastère. Les Filles de la Propagation, Les Filles du bon Pasteur. Les Repenties. Saint Charles, Ecole des Pauvres. Saint Clair, Chapelle. Saint Claude, Chapelle. Saint Roch, Chapelle. Saint Laurent, Chapelle. Saint Romain, Chapelle. Saint Epipoy, Chapelle. Le Saint Esprit,

Chapelle. Bon Rencontre, Chapelle. Saint Alban, Chapelle. Saint Côme, Chapelle. Sainte Catherine, Chapelle. Les Penitens du Confalon. Les Penitens du tres S. Crucifix, en la Chapelle de S. Marcel. Les Penitens de la Misericorde. Les Penitens de Lorette. Les Penitens de la Passion. Les Penitens de Saint-Charles. »

La « *Table des Ruës, Ruelles, Places, Quais, Ports, Portes et Ponts de la Ville de Lyon* », contient 270 noms qui se rapportent à 203 numéros inscrits sur le plan.

Au bas de la colonne de droite se trouve l'adresse de l'éditeur :

« A LYON, *Chez les Freres* LANGLOIS, *Marchands Imagiers, ruë Merciere.* »

Vers 1714, Froment, successeur des frères Langlois, publia une troisième édition du grand plan de Simon Maupin.

Le texte de la dédicace à Laurent Pianello (13) est exactement semblable à celui de la deuxième édition, sauf la signature de Froment qui remplace celle de Langlois. Il en est de même du discours sur la belle situation de la ville (14),

(13) Laurent Pianello, seigneur de la Valette, né à Lyon, le 19 mars 1644, mort le 9 octobre 1718.

(14) Oy y a laissé, sans doute par erreur, la mention relative au prévôt des Marchands en exercice (Monsieur de Fléchères), ce qui était vrai pour l'édition des frères Langlois en 1694 ou 1695, mais qui ne l'était plus en 1714, pour l'édition de Froment. Nous signalons cette particularité qui peut donner lieu à de sérieuses méprises au sujet de la date de cette troisième édition.

de la table des églises et monastères, et de celle des noms de rues et places, sauf que dans cette dernière, à la suite de l'indication de la place de Bellecour, on a ajouté : « *Place de Belle-Cour, à present de Louis le Grand* », mention qui précise la date de ce nouveau tirage.

A la fin est l'adresse de l'éditeur :

« LYON, *chez* FROMENT, *Marchand Imagier, Ruë Mercière.* »

Deux modifications seulement apparaissent sur le plan :
La première, sur la place des Terreaux, où l'élégante petite fontaine est remplacée par un jet d'eau qui s'élève du milieu d'un grand bassin de forme vulgaire.

La deuxième, sur la place de Bellecour, où l'on remarque la statue de Louis XIV au centre, et les façades décoratives des bâtiments élevés du côté du Rhône et de celui de la Saône, ainsi que le nom de place Louis le Grand écrit en gros caractères.

Or la première pierre du monument de Louis XIV ne fut posée que le 16 octobre 1713, et la statue érigée sur son piédestal le 27 décembre suivant.

En ce qui concerne le changement du nom de la place, c'est le 9 janvier 1714 que le Consulat délibéra que la place de Bellecour serait appelée, dès lors et à perpétuité, *Place Louis le Grand*.

Enfin le Consulat ne fut autorisé à vendre les emplacements destinés à la construction des façades monumentales à l'est et à l'ouest de la place, que par arrêt du Conseil du Roi en date du 8 mai 1714, confirmé par lettres patentes du 29 novembre suivant.

De ce qui précède, on en déduit que la troisième édition du grand plan de Simon Maupin n'est pas antérieure à 1714.

LYON

COLONIA COPIA CLAVDIA AVGVSTA LVGODVNVM
Vetus Inscriptio ad confluentes Isaræ & Rhodani

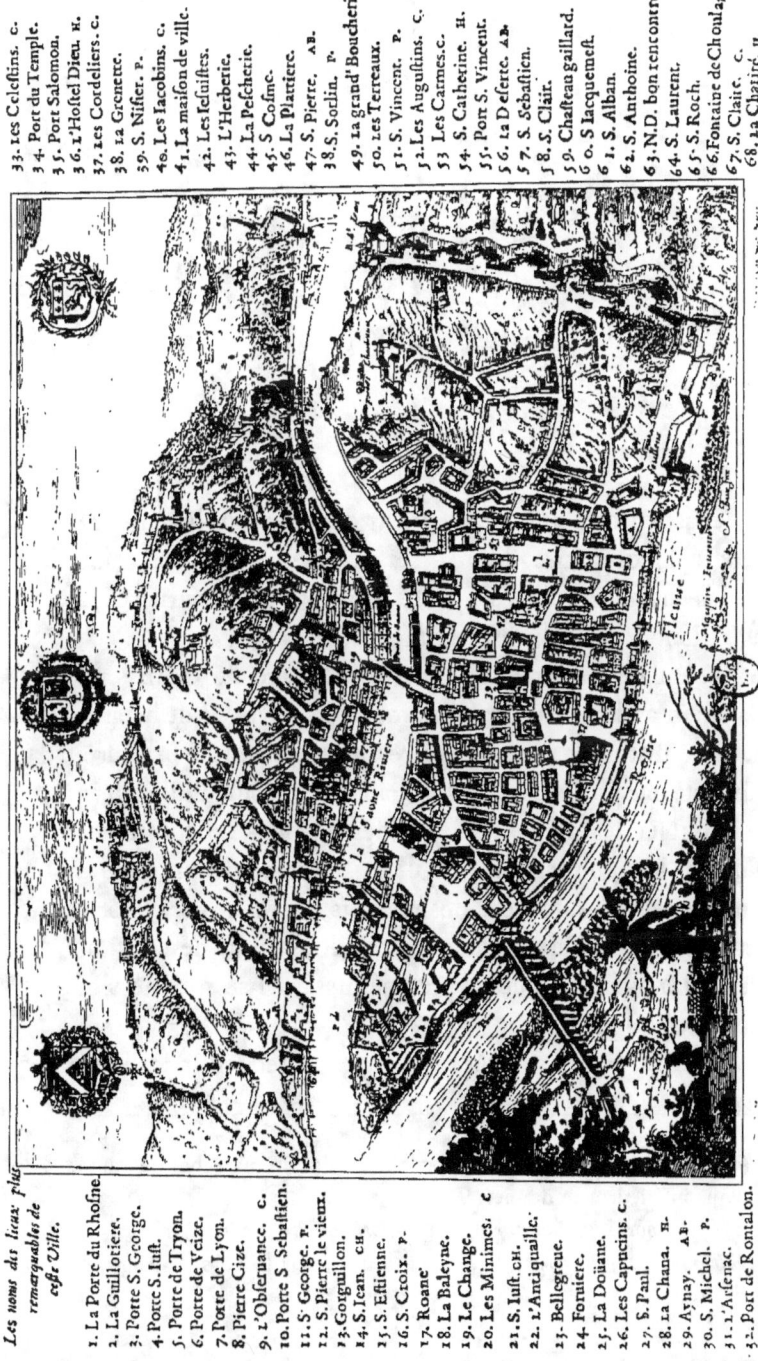

Les noms des lieux plus remarquables de cette Ville.

1. La Porte du Rhosne.
2. La Guillotiere.
3. Porte S. George.
4. Porte S. Iust.
5. Porte de Tryon.
6. Porte de Veize.
7. Porte de Lyon.
8. Pierre Cize.
9. l'Obseruance. c.
10. Porte S. Sebastien.
11. S. George. P.
12. S. Pierre le vieux.
13. Gorguillon.
14. S. Iean. CH.
15. S. Eftienne.
16. S. Croix. P.
17. Roane.
18. La Baleyue.
19. Le Change.
20. Les Minimes. c
21. S. Iust. CH.
22. l'Antiquaille.
23. Bellegreue.
24. Forniere.
25. La Douiane.
26. Les Capucins. c.
27. S. Paul.
28. la Chana. H.
29. Aynay. AB.
30. S. Michel. P.
31. l'Arsenac.
32. Port de Rontalon.
33. Les Celestins. c.
34. Port du Temple.
35. Port Salomon.
36. l'Hostel Dieu. H.
37. Les Cordeliers. c.
38. la Grenette.
39. S. Niffer. P.
40. Les Iacobins. c.
41. La maison de ville.
42. Les Iesuistes.
43. L'Herberie.
44. La Pescherie.
45. S. Cosme.
46. La Plattiere.
47. S. Pierre. AB.
48. S. Soclin. P.
49. la grand' Boucherie
50. Les Terreaux.
51. S. Vincent. P.
52. Les Augustins. c.
53. Les Carmes. c.
54. S. Catherine. H.
55. Port S. Vincent.
56. la Deferte. AB.
57. S. Sebastien.
58. S. Clair.
59. Chasteau gaillard.
60. S Iacquemess.
61. S. Alban.
62. S. Antoine.
63. N.D. bon rencontre
64. S. Laurent.
65. S. Roch.
66. Fontaine de Choulas
67. S. Clair. c.
68. la Chatiff. H.

Reproduction jointe à la notice sur les anciens plans de Lyon par J. Grand

XII. BEAVLIEV (1649).

Sébastien de Pontault, seigneur de Beaulieu, ingénieur et géographe ordinaire du roi, sergent de bataille des camps et armées de Sa Majesté (1), mourut le 20 avril 1674, âgé d'environ soixante et un ans (2).

Entré dans la carrière militaire dès l'âge de quinze ans, Beaulieu assista à un grand nombre de sièges et de batailles où il se distingua, et entre autres blessures eut le bras droit emporté par un boulet dans la tranchée devant Philisbourg.

Il publia les plans et sièges des batailles de son temps. Toutes les publications qu'il fit de son vivant sont en feuilles séparées, ornées de portraits, de beaux cadres, et accompagnées fréquemment de relations ou de descriptions plus ou moins étendues ; quelquefois aussi se sont de simples vues ou profils.

Après sa mort, sa nièce s'occupa de recueillir la partie

(1) Grade à peu près correspondant à celui de maréchal de camp, quoique inférieur à ce dernier.

(2) Voir sur Beaulieu : l'*Aperçu historique sur les fortifications, les ingénieurs, et sur le corps du génie en France*, par le colonel Augoyat. Paris, 1860.

de ses œuvres relative au règne de Louis XIV, et la publia en 1679 sous ce titre « *Les glorieuses conquêtes de Louis le Grand, où sont représentés les cartes, profils, plan des villes, avec leurs attaques, combats, batailles, etc.*, par messire Sébastien de Pontault, seigneur de Beaulieu, chevalier de l'ordre du Roy, ingénieur et sergent de bataille des camps et armées de Sa Majesté. A Paris, 1679, avec Privilège du Roy, 2 forts volumes grand in-folio ». A ces volumes on en joint quelquefois un troisième, sans titre, qui contient 35 estampes d'une exécution médiocre et relative aux campagnes de Hollande, de 1672 à 1678, qui n'est pas de Beaulieu.

Plusieurs auteurs ont donné à Beaulieu le titre de premier ingénieur et maréchal de camp des armées, qu'il n'a jamais eus, et le présentent comme le créateur de la topographie militaire sous Louis XIV, honneur qu'on peut lui contester, car ses plans, pour la plupart, appartiennent plutôt à la perspective cavalière qu'à la topographie militaire.

Le dépôt des estampes de la Bibliothèque nationale possède un plan manuscrit des fortifications de la ville de Lyon, daté de 1649, et signé *Beaulieu*.

Ce plan ne comporte que l'indication des murs de la fortification avec l'arête du chemin couvert, sauf pour le rempart bordant la rive droite du Rhône où le fleuve servait de fossé. Les deux bords de la Saône sont indiqués dans toute la traversée de la ville, mais le pont du Change est seul figuré, à l'exception des ponts de bois de Bellecour et de Saint-Vincent.

Le bord inférieur du dessin a été rogné et enlevé en partie, de telle sorte que la pointe du saillant du bastion d'Ainay vers le Rhône et l'extrémité est du pont de la Guillotière manquent.

Le « *pont du Rosne* » est indiqué en pierre jusqu'à la lône

du côté de la Guillotière, où il est figuré en bois jusqu'à son entrée du côté du faubourg.

Le dessin a 450 millimètres de largeur, par 388 de hauteur ; il est exécuté à l'encre ordinaire, et les escarpements de la Croix-Rousse et du plateau de Fourvière sont indiqués par des hachures à la plume.

Les indications écrites sont les suivantes :

Le Rosne, fl., Saone, R., Pont du Rosne et à la suite Pont de boys, le port de rue Neufve, thour des Serpents (ancienne enceinte de la Lanterne vers le Rhône), faulce porte, B. (astion) fontaine, B. St André, porte St Sebastien, B. Le Marechal, B. La Reine, B. nostre Dame, B. St Jean, Boulevard St Jean, l'Observance, Pierre en Size, St Laurent et le Pré d'Esné.

Le faubourg de la Croix-Rousse est dénommé : faubourg St Sébastien.

Sur le côté droit, une « eschelle de 200 thoises » est tracée.

Ce plan est construit à l'échelle de 1 pouce pour 100 toises (mesure de Lyon) ou à $\frac{1}{7.200}$, et il n'offre d'intérêt qu'au point de vue figuratif du tracé de l'ancienne fortification.

Dans l'angle inférieur, à droite, on lit :

Plan de la ville de Lion 1649 ; et en dessous la signature : *Beaulieu*.

XIII. ISRAEL SILVESTRE (1649-1652).

Israël Silvestre, dessinateur et graveur ordinaire du Roi, maître à dessiner de Monseigneur le Dauphin et des pages, conseiller du Roi en son Académie Royale de peinture et sculpture, naquit à Nancy, le 15 août 1621.

Son père, Gilles Silvestre, était peintre sur verre ; il eut pour parrain son oncle maternel, Israël Henriet, qui fut par la suite le principal éditeur de ses œuvres.

Il était fort jeune et avait à peine reçu de son père les premières leçons de dessin lorsqu'il le perdit et vint se réfugier auprès de son oncle, établi à Paris depuis longtemps.

Israël Henriet avait étudié son art sous Callot : c'était un peintre médiocre mais un excellent dessinateur qui, à l'imitation de son maître, maniait habilement la plume.

Le jeune Silvestre se forma sous la direction d'Henriet et, à dix-huit ans, partit pour l'Italie où il fit paraître, à Rome même, ses premières productions. Il y retourna une seconde fois en 1643-44, puis une troisième en 1653.

Israël Silvestre épousa le 10 septembre 1662, Henriette Sélicart, dont il eut cinq enfants et qu'il perdit le 1er septembre 1680. Il mourut le 11 octobre 1691, à trois heures

de l'après-midi, en son appartement aux galeries du Louvre, et fut enterré à Saint-Germain-l'Auxerrois, auprès de sa femme.

En 1662, Israël Silvestre avait été nommé graveur et dessinateur du Roi, en 1670, le 6 décembre, membre de l'Académie Royale de peinture et sculpture, et en 1675 maître à dessiner du Dauphin.

Nous avons dit qu'Israël Henriet fut le principal éditeur de l'Œuvre colossale de son neveu ; mais Le Blond, Pierre Mariette, Nicolas Langlois ont aussi publié quelques planches d'Israel Silvestre, et Robert Pigout une suite de vues de Lyon.

Henriet ne signait le plus souvent que du nom d'Israel les planches qu'il publiait « *Israel excudit* ». Cela a été la cause de l'erreur commise par plusieurs auteurs qui ont attribué à Silvestre des planches publiées par Henriet et auxquelles il était étranger.

D'après M. Faucheux (1), en 1640, à son retour en France du premier voyage qu'il fit en Italie, Israël Silvestre s'arrêta à Lyon, où il dessina et grava les principales perspectives de la ville pour le compte d'un marchand imagier, Robert Pigout.

Mais nous ferons remarquer que, trompé par la ressemblance de la gravure de ces planches avec le faire des premières productions d'Israël Silvestre, M. Faucheux les a rapprochées de celles publiées à Rome, et partant leur a fixé une date anticipée.

En effet, sur quatre des six vues gravées par Israël

(1) Catalogue de l'Œuvre raisonné de toutes les estampes qui forment l'œuvre d'Israel Silvestre, précédé d'une notice sur sa vie, par L. E. Faucheux. Paris, Vᵉ Jules Renouard, rue de Tournon, 6, 1857.

Silvestre, figure l'Hôtel de Ville avec sa façade principale et son beffroi achevés. Or, comme les plans de ce monument n'ont été arrêtés que vers le milieu de l'année 1646, et la première pierre posée le 5 septembre suivant, il en résulte qu'Israël Silvestre n'a pu le reproduire dans ses planches en 1640. D'autre part, l'état d'avancement des travaux figuré sur les vues en question correspond à peu près à celui que devait présenter le monument vers la fin de l'année 1649. Dès lors, on est fondé à croire que ce n'est que cette année, ou peut-être la suivante, 1650, qu'Israël Silvestre aurait séjourné à Lyon et dessiné ses monuments ainsi que les principales perspectives de son remarquable panorama.

Nous commençons la description de l'œuvre d'Israël Silvestre relative à Lyon, par la suite des vues publiées par Robert Pigout :

1°. — *Titre*. — Vue prise de la pointe d'Ainay, vers le confluent, montrant les coteaux de Choulans et de Sainte-Foy, avec les bâtiments du Lazaret de la Quarantaine au premier plan.

A gauche, une grande figure assise représente le Rhône, à droite, une femme dans la même posture représente la Saône, toutes deux tenant une corne d'abondance de la main gauche et la droite appuyée sur une urne, la tête ornée d'une couronne de plantes aquatiques. En haut, dans le ciel, une Renommée tient deux trompettes ; elle souffle dans l'une dont la draperie porte les armes de France et de Navarre, et tient à la main gauche l'autre trompette dont la draperie porte les armes du marquis de Villeroy

Dans le bas, le texte du titre en deux colonnes séparées par le blason de la ville entouré d'une couronne de laurier :

Perspective de la ville de Lyon représentée en six planches *de six aspects différents.*

Mise av jovr *par* Robert Pigovt. A Lyon, *en rue Tomassin. Aves Privilege du Roy.*

En dessous :

Dessigné et gravé par Israel Silvestre.

Cette planche a 345 millimètres de largeur, par 213 de hauteur, mais la vue est renfermée dans un rectangle de 341 millimètres de largeur, par 162 seulement de hauteur.

Dans l'estampe, sous la jambe droite du Rhône, on lit : *F. Rambaud fecit.* Quoique cette pièce soit signée de Silvestre, elle n'est pas de lui, c'est ce que prouve surabondamment la signature de F. Rambaud ; mais Silvestre en a donné le dessin. Elle a été faite après les six estampes suivantes qui sont de Silvestre, et pour leur servir de titre.

2°. — *Veüe De Lyon quand on y monte par le Rosne.*

Splendide vue prise au confluent du Rhône et de la Saône. A gauche, la porte de Saint-Georges et les murailles de la ville, la Commanderie, la Cathédrale, le monastère de l'Antiquaille, les anciens murs romains au-dessus de Saint-Georges et les terrasses du coteau, le pont de bois de Bellecour, etc. Sur le premier plan, la chaîne qui ferme la Saône, la porte de ville et l'abbaye d'Ainay, le rempart, et dans le lointain le pont de la Guillotière.

En dessous et de chaque côté du titre sont les quatre vers suivants :

> *Icy nos deux fleuves se baisent*
> *Commençant leurs vieilles amours*
> *Et pour jamais unis se plaisent*
> *A estendre et haster leur cours.*

Plus bas :

Dessigné et Gravé par Israel Silvestre. A Lyon, chez Robert Pigout, en Rue Thomassin. Avec Privilege du Roy. Cette planche a 362 millimètres par 174; mais la vue est renfermée dans un rectangle de 358 millimètres de largeur, par 145 seulement de hauteur.

3°. — *Veüe de Lyon du coste du fauxbourg de la Guillotiere.*

Sur le premier plan, le Rhône avec ses îlots ; puis, en partant de gauche, le pont de la Guillotière avec ses tours, la Charité, l'Hôtel-Dieu, les Cordeliers, Saint-Nizier, l'Hôtel-de-Ville et le coteau Saint-Sébastien ; dans le fond, Saint-Jean et les coteaux de Saint-Irénée et de Fourvière, et plus à droite, les Chartreux.

En dessous et de chaque côté du titre, les vers suivants :

> *Icy Lyon dans ses fleuves se mire*
> *Et descourant comme par vanité*
> *Dessus ses monts quelques traits de beauté*
> *Veut que chacun le regarde et l'admire.*

Plus bas :

Dessigné et Gravé par Israel Silvestre. A Lyon, chez Robert Pigout, en Rue Thomassin. Avec privilege du Roy.

Cette planche a 365 millimètres par 170 ; mais le dessin est renfermé dans un rectangle de 360 millimètres de largeur, par 140 seulement de hauteur.

4°. — *Veüe de Lyon, quand on est sur le quai des Celestins.*

Au premier plan la Saône, à gauche le pont de bois de Bellecour, à droite le pont du Change avec les maisons placées en encorbellement sur ses deux rives. Le coteau de Fourvière se déroulant sous les yeux du spectateur ; la commanderie Saint-Georges, le palais archiépiscopal et la cathédrale qui dresse fièrement ses quatre tours, avec les églises annexes de Saint-Etienne et Sainte-Croix, Saint-Alban et l'hôtel de Fléchères ; dans le haut, les murailles de la ville, Saint-Just et les Minimes, l'Antiquaille, la maison de Breda, l'abbaye des Chazeaux, les Récollets et la chapelle de N.-D. de Fourvière couronnant la colline ; à droite, Saint-Paul, et dans le lointain les Chartreux.

En dessous et de chaque côté du titre, les vers suivants :

La Saone Au bout de Sa Campagne,
Marchant d'un pas Grave et Lent,
Dit N'avoir veu rien d'excellant
Comme cet illustre Montagne.

Plus bas : Dessigné et Gravé par Israel Silvestre. A Lyon, chez Robert Pigout en Rue Thomassin. Avec Privilege du Roy.

Cette planche a 361 millimètres par 168 ; mais le dessin est renfermé dans un rectangle de 354 millimètres de largeur, par 148 seulement de hauteur.

5°. — *Veüe de Lyon, du Chemin neuf, de la maison de Monsieur Pion.*

Au premier plan la cathédrale, la manécanterie et le pont de bois de Bellecour ; dans le fond, à gauche, le Pont du Change et le coteau de la Croix-Rousse, puis le clocher de la Platière, l'Hôtel de Ville, Saint-Nizier, N.-D. de Confort, les Célestins, les Cordeliers, l'Hôpital, la place Bellecour, le Pont du Rhône, la Charité, l'arsenal et Ainay. Dans le fond, les montagnes du Dauphiné bordent l'horizon.

En dessous et de chaque côté du titre, les vers suivants :

> *Si l'œil icy N'est Satisfait,*
> *Je lui Donne toute l'Afrique,*
> *L'Europe, Asie et Amerique*
> *Pour trouver à sa veue un objet plus parfait.*

Plus bas : Dessigné et Gravé Par Israel Silvestre. A Lyon, Chez Robert Pigout, en rue Thomassin. Avec Privilege Du Roy.

Cette planche a 364 millimètres par 168 : mais le dessin est renfermé dans un rectangle de 358 millimètres de largeur, par 144 seulement de hauteur.

Dans l'estampe, au bas, à droite, on voit les deux lettres IS, et des tracés d'autres lettres qui complétaient probablement le nom d'Israel.

6°. — *Veüe de Lyon, de la Maison des Peres Chartreux.*

Au premier plan la Saône, avec le pont de bois de Saint-Vincent ; à gauche, l'Oratoire, les Capucins, le Grand-Collège, l'Hôtel de Ville, les Carmes, les Augustins, la Platière, Saint-Nizier, les Cordeliers, le Pont du Change,

Saint-Antoine, les Célestins, l'Hôtel-Dieu, Ainay, et dans le fond le pont du Rhône avec les montagnes du Dauphiné qui bordent l'horizon.

A droite, l'église Saint-Paul, avec sa flèche, les Capucins, les Carmes-Déchaussés et l'église de Fourvière couronnant la montagne.

En dessous et de chaque côté du titre, les vers suivants :

> *Ces Ci rares beautez sont l'obiet du mespris*
> *D'un Chartreux dans sa solitude,*
> *Qui dresse Plus haut Son estude*
> *Et Cherche dans le Ciel ce qui n'a point de prix.*

Plus bas : Dessigné et Gravé par Israel Silvestre. A Lyon, Chez Robert Pigout, en rue Thomassin. Avec Privilege Du Roy.

Cette planche a 362 millimètres par 174, mais le dessin est renfermé dans un rectangle de 351 millimètres de largeur, par 151 seulement de hauteur.

7°. — *Veüe de Lyon, quand on y descend par la Saône.*

Au premier plan, la chaîne qui ferme la Saône, le boulevard Saint-Jean et la porte d'Halincourt, les Chartreux et Sainte-Marie des Chaînes ; à droite, le château de Pierre-Scize, Bourgneuf, les Carmes-Déchaussés et les Capucins ; dans le fond, Saint-Nizier et l'Hôtel de Ville.

En dessous et de chaque côté du titre, les vers suivants :

> *Quoi ? ne tremblez Point à la Seule Presence*
> *De ce Lyon affreux devant vous enchaisné*
> *N'estes vous point esmeu voiant cette Eminence,*
> *Ces chasteaux, Ces Rochers, Ce Mont emprisonné.*

Plus bas : Dessigné et Gravé par Israel Silvestre. A Lyon, Chez Robert Pigout, en rue Thomassin. Avec Privilege Du Roy.

Cette planche a 366 millimètres par 168, mais le dessin est renfermé dans un rectangle de 349 millimètres de largeur, par 146 seulement de hauteur.

Ces six dernières estampes ont été entièrement dessinées et gravées par Israël Silvestre. M. Faucheux ajoute : qu'alors il n'avait pas encore vingt ans, et qu'elles se ressentent de la jeunesse de l'artiste, quoique cependant on y remarque déjà ce dessin correct qui est une des qualités de Silvestre. Nous avons indiqué plus haut ce qu'il fallait penser de cette affirmation, et prouvé, au contraire, que ces estampes n'ont pu être dessinées avant la fin de l'année 1649, soit neuf ans plus tard que la date donnée par M. Faucheux.

Il existe un deuxième tirage de ces planches, effectué en 1651. Le titre de chaque vue n'est plus indiqué dans le bas, mais gravé à l'intérieur d'une banderolle se détachant sur le ciel. Les vers placés au bas diffèrent entièrement de ceux du premier tirage et sont accompagnés de nombreux renvois donnant l'indication des principaux monuments signalés sur le dessin par des lettres majuscules. Enfin, à plusieurs de ces vues, on a ajouté sur l'un des côtés un gros arbre qui ne se trouve pas dans le premier tirage.

En voici la description :

N° 1 bis. — *Titre*. — La planche a été réduite en hauteur et le cadre du dessin n'a plus que 156 millimètres au lieu de 162. Sous la jambe gauche du Rhône, la signature de François Rambaud est effacée. Enfin, dans le titre, après

Dessigne et Grave, au lieu de : *par Israel Silvestre*, il y a : *par François Rambaud*.

N° 2 *bis*. — Le titre suivant dans une banderolle sur le ciel :

VEVE DE LION REMONTANT PAR LE ROSNE

Dans le lit des rivières est gravé leur nom :

LA SAOSNE, LE ROSNE

En dessous du cadre, entourés de chaque côté par la nomenclature des renvois de A à M gravés sur la vue, sont les vers suivants :

> *Si le Rosne et la Saosne en leur course conioints*
> *Vont porter à la Mer le tribut de leur onde*
> *C'est pour apprendre à tout le Monde*
> *Les beaute de Lion dont ils sont les temoins.*

En dessous : A Lion, chez Robert Pigout. Avec Privilege du Roy.

N° 3 *bis*. — Le titre suivant dans une banderolle sur le ciel :

VEVE DE LION DV FAVXBOVRG DE LA GVILLOTIERE

Dans le lit du fleuve : LE RHOSNE ; à droite, un gros arbre.

En dessous du cadre, entourés de chaque côté par la nomenclature des renvois de A à Q gravés sur la vue, sont les vers suivants :

> *D'un grand Pont, de trois Monts, de cent Tours couronné,*
> *Le Rhosne icy s'enfle de gloire ;*
> *La Seine en est jalouse, et le Tibre estonné,*
> *Craint qu'il faille à la fin luy ceder la victoire.*

En dessous : A Lion chez Robert Pigout. Avec Privilege du Roy.

N° 4 *bis*. — Le titre suivant dans une banderolle sur le ciel.

VEVE DV QVAY DES CELESTINS

Dans le lit de la rivière : LA SAONE.

En dessous du cadre, entourés de chaque côté par la nomenclature des renvois de A à R gravés sur la vue, sont les vers suivants :

> *Ce Temple auguste, ces grands Ponts,*
> *Nobles Arcs triomphans sur l'onde,*
> *Ces Palais, ces Places, ces Monts ;*
> *Font le plus beau séiour du Monde.*

En dessous : A Lion, chez Robert Pigout. Avec privilege du Roy.

N° 5 *bis*. — Le titre suivant dans une banderolle sur le ciel :

VEVE DEPVIS LE CHEMIN NEUF

Dans le lit de la rivière : LA SAONE ; à droite, un gros arbre.

En dessous du cadre, entourés de chaque côté par la nomenclature des renvois de A à V gravés sur la vue, sont les vers suivants :

> *Qu'à regret la Saône s'absente*
> *Fameux Lion, de tes doux bords !*
> *Pour reposer plus longtemps dans les ports,*
> *Voy comme elle est paresseuse et dormante.*

N° 6 *bis*. — Le titre suivant dans une banderolle sur le ciel :

VEVE DESPVIS LES CHARTREUX.

Dans le lit de la rivière : LA SAONE ; à gauche, un gros arbre.

En dessous du cadre, entourés de chaque côté par la nomenclature des renvois de A à Q gravés sur la vue, sont les vers suivants :

> *Alors qu'un devot solitaire*
> *Void d'icy sous ses piez cette ville sans prix,*
> *S'il la regarde avec mespris*
> *La Terre n'a plus rien capable de luy plaire.*

En dessous : A Lion chez Robert Pigout. Avec privilege du Roy.

N° 7 *bis*. — Le titre suivant dans une banderolle sur le ciel :

VEVE DE LION DESCENDAT PAR LA SAOSNE

Dans le lit de la rivière : LA SAONE.

En dessous du cadre, entourés de chaque côté par la nomenclature des renvois de A à M gravés sur la vue, sont les vers suivants :

Ce haut Fort, ces grans boulevars
Rendent bien Lion redoutable :
Mais mieux qu'en ses dehors, mieux qu'en tous ses rempars
C'est dans son cœur qu'il porte une force indomptable.

En dessous : A Lion chez Robert Pigout. Avec privilege du Roy.

En 1651, Robert Pigout offrit au Consulat un exemplaire de ce second tirage imprimé sur satin blanc, et reçut en retour une gratification de 50 livres, dont voici le mandatement accompagné du reçu donné par la partie prenante :

« Les Prevost des Marchans et Eschevins de la ville de Lyon à M. Pierre Perrin, receveur des deniers communs, dons et octroys de ladicte ville et communauté de Lyon.

Nous vous mandons que des deniers de vostre charge vous payez et deslivrez comptant à Robert Pigout, maistre imprimeur en taille douce de ceste ville, la somme de *cinquante livres* que nous luy avons ordonnée pour une planche en taille douce qu'il a faite, représentant ladicte ville en six faces, de laquelle il en a baillé une imprimée en satin pour estre mise en la chambre du Consulat. En raportant le present mandement et quittance sur ce suffisante de ladicte somme de cinquante livres tz., elle sera passée et allouée en la despence de voz comptes partout ou besoing sera. Priant tous ceux quil appartiendra ainsy le faire sans difficulté. Fait au Consulat, par nous, Charles Grolier, escuyer, seigneur de Cazault et de Bellecize, advocat et procureur general de ladicte ville et communauté de Lyon, Prevost des Marchans, Philippe Croppet, sieur de Pontournis, docteur es droictz, juge des terres de

l'Archevesché de ladicte ville et de l'abaye royale d'Enay, François Chappuy, bourgeois, Mathieu Chappuis, conseiller du Roy en la seneschaussée et siege presidial dudict Lyon, et Hugues Blauf, seigneur de la maison forte de Vourles, et de la coste sur Breyneais, conseigneur dudit Vourles, Eschevins susdict, le dixneufviesme jour de decembre M D. I^c cinquante un.

« GROLIER P. CROPPET, CHAPPUYS, CHAPPUYS, BLAUF.

« Par lesditz sieurs : DE MOULCEAU. »

« Le dernier nommé, Robert Pigout, de gre confesse avoir receu comptant du susdict sieur Perrin, receveur de ladicte ville, la somme de cinquante livres a luy ordonnee par le mandement de lautre part; de laquelle somme de cinquante livres ledict confessant se contente et quicte avec pacte, promettant et obligeant et renonciant. Fait et passe audict Lyon, le vingt-troisiesme jour de décembre M D. I^c. cinquante-un, avant midi. Presents : honnete Claude Boutavant, maistre fondeur, et Jacques Parie, clerc audict Lyon, tesmoins qui ont signe avec ledict confessant.

« ROBERT PIGOUT, CLAUDE BOTAVANT, PARIE, JASSERANT, *Notaire Royal.* » (Archives de la ville, pièces justificatives de la comptabilité du receveur.)

L'exemplaire offert au Consulat par Robert Pigout était fixé sur un tableau à huit compartiments. Dans la première case supérieure de gauche, était le titre, et dans celle de droite, les armoiries des membres qui composaient le Consulat en 1751, avec la dédicace de l'éditeur.

Cette curiosité a disparu des archives de la ville, mais l'inventaire Chappe nous en a conservé la description dans les termes suivants :

« N° 6. — Un tableau en bois noir formant huit planches carré long, en satin blanc collé sur le fond.

« Dans le premier carré supérieur à gauche, on lit ces mots :

« Perspective de la ville de Lyon représentée en six planches de six aspects différens, mise au jour par Robert Pigout, à Lyon, dessiné et gravé par François Rambaud (2).

« La seconde planche contient les armoiries de Charles Grolier, Prévôt des Marchands, et de MM. Cropet, François Chapuis, Mathieu Chapuis et Blauf, Echevins en 1651, avec la dédicace du sieur Pigout au Consulat.

« Les six autres planches présentent les différents aspects de la ville de Lyon. »

Après le second tirage, les sept planches, auxquelles on a ajouté une bordure composée de fleurs de lys et de coquilles, avec des écussons en blanc aux angles et dans le milieu des bandes supérieure et inférieure du cadre, ont été utilisées pour l'*Histoire de la Ville de Lyon, Ancienne et Moderne, avec les figures de toutes ses veves, par le R. P. Jean de Saint-Aubin. A Lyon, chez Benoist Coral, en rüe Merciere, à l'Enseigne de la Victoire*, M. D. C. LXVI.

Voici, d'après le P. Menestrier, à quelle occasion cet ouvrage fut composé (3) :

« Au tems que l'on imprimoit les vingt volumes des Œuvres du P. Théophile Raynaud, Israël Silvestre, celebre

(2) François Rambaud a simplement gravé le titre d'après le dessin d'Israël Silvestre dont le nom est effacé des planches dans le second tirage.

(3) Les divers Caractères des ouvrages historiques avec le plan d'une nouvelle histoire de la ville de Lyon. Lyon, 1694, page 213.

Graveur à l'eau-forte, et disciple de Callot, passa par cette ville revenant de Rome, un Marchand d'Estampes qui le connaissoit le reccut dans sa maison, et le fit travailler durant plusieurs mois à graver diverses vûës de cette ville qu'il trouvoit charmantes à cause de sa situation, de la diversité des Edifices, et des ruines de Palais, de Theatres et d'Aqueducs. Ce Marchand d'Estampes se trouvant chargé de ces planches qui lui demeuroient inutiles, s'addressa au P. Mathieu Compain jesuite, qui étoit curieux et avoit un assez beau médailler. Il le pria de lui faire des descriptions succintes de ces vûës, et de ces restes antiques, pour les joindre à ces Estampes afin qu'elles leur servissent d'explication. Le Pere qui avoit peu de santé s'excusa d'entreprendre ce travail, mais il pria le P. Jean de S. Aubin, homme de qualité et savant, de faire ces explications. Il s'y engagea, et son Ouvrage croissant insensiblement sous ses mains, il resolut de ranger en corps d'Histoire, ce qui d'abord ne devoit être qu'une description succinte. Et comme c'étoit un homme d'une grande piété, il crut que les Vies des Saints Archevêques de Lyon enrichiroient son histoire, et se laissant aller à son zele, il donna beaucoup plus à cette espece d'étude qu'à celle des choses qui pouvoient faire le corps d'une Histoire reguliere. Il compila Paradin, Severt, de Rubys, et l'Apologie de M. de Saconay, et la complaisance qu'il eut pour quelques-uns de ses amis, lui fit inserer dans son Ouvrage les Eloges de quelques personnes qui vivoient encore; Enfin n'ayant jamais eu le tems de revoir cet Ouvrage, étant mort avant qu'il fût achevé d'être imprimé, le Libraire me pria d'en faire les Prefaces, et les Epîtres Dedicatoires, et ce fut ce qui me fit prendre la resolution de travailler un jour serieusement à cette Histoire, qui me

paroissoit si défectueuse dans tous les Autheurs qu'il avoit cité. »

Nous devons ajouter que dans ce troisième tirage, le titre gravé au bas de la planche n° 1 est remplacé par les vers suivants :

> *Fleuves Maiestueux elevez vous en voutes*
> *Et pres de nos remparts arrestez vostre cours*
> *Puisque dans vos deux lits, et dans toutes vos routes*
> *Rien ne repondra mieux a vos dignes amours.*

Puis en dessous :

A Lyon, chez Robert Pigout. Avec privilege du Roi.

Il existe un quatrième état pour les sept planches de cette suite, dans lequel la bordure est supprimée, et l'adresse de Robert Pigout remplacée par la suivante : *A Lyon, chez Jacques Baugé à la grand rüe vis à vis les deux Dauphins.*

Enfin l'on trouve un cinquième état du titre où les vers sont supprimés et la signature « Silvestre del » rétablie contre le trait inférieur du cadre, à droite ; et en dessous des deux grandes figures leur nom écrit en grandes capitales : LE RHOSNE — LA SAONE.

Plus bas est le titre :

A LYON *chez Parizet et avec Privilege du Roy.*

N° 8. — Grande vue de Lyon prise au confluent du Rhône et de la Saône. Cette remarquable estampe est gravée en deux feuilles qui se raccordent et mesurent

ensemble, entre les traits du cadre, 815 millimètres de largeur, par 182 de hauteur.

A gauche, on voit les bâtiments de la Quarantaine et le coteau de Choulans couronné par le bastion du « Puy d'Ainay », les remparts de la ville descendant jusqu'à la Porte de Saint-Georges et la Saône, la cathédrale et le pont de bois de Bellecour.

Sur le premier plan, la jonction des rivières, la chaîne qui ferme l'entrée de la Saône, la porte, l'église et le rempart d'Ainay dont une partie est complantée de beaux arbres, puis, dans le lointain, le pont du Rhône.

Au bas de la feuille de droite on lit l'inscription suivante, en quatre lignes, qui est reproduite en latin sur celle de gauche :

« LYON. — La ville de Lyon, dont la scituation est plus commode qu'elle n'est agréable, commencea à porter le nom de Lugdunum apres que Lucius Munatius Plancus, son restaurateur, y eut emmené une grande colonie de Romains. Elle a esté de tout temps considérable par le commerce, et anciennement par les Escolles de Rhétorique qui y estoient establies, et par les prix qu'on y donnait à ceux qui excelloient en cette profession. St Irénée a esté un de ses premiers Evesques. Son Eglise principalle est dediée a St Jean. Il n'y a point de lieu au monde ou Dieu soit servi si noblement, puisque ses Chanoines portent tous le titre de Comte. »

En dessous :

« Desssiné et gravé par I. Silvestre. Avec privilege du

Roy. A Paris, chez Pierre Mariette, rue S. Jacques a l'Esperance. »

On trouve des exemplaires avant l'adresse de Mariette.

N° 9. — *Veuë du Bastion de Sainct Jean a Lion.*

Petite vue renfermée dans un cercle de 115 millimètres de diamètre. A gauche, le fort Saint-Jean et la porte d'Halincourt, et dans le fond la silhouette de Pierre-Scize. Au bas : *Le Blond excud. cum privil. Regis.*

N° 10. — *Veuë de Pierre Ensize a Lion.*

Petite vue renfermée dans un cercle de 114 millimètres de diamètre. Le château est perché sur rocher, au bas est la porte de ville, et dans le lointain on aperçoit le pont du Change et le massif de la cathédrale. Cette vue est idéale et non exacte. Au bas on lit :

Le Blond excud. cum privil. Regis.

On trouve aussi les n°s 9 et 10 avec l'adresse de *van Merlen excud.*, à la place de celle de *Le Blond*.

M. Faucheux pense que les deux vues, éditées par Le Blond, ont été publiées en 1648. En l'absence de documents certains nous ne pouvons contredire son assertion, mais nous maintenons la date de 1649 ou 1650 pour les grandes vues de la ville publiées par Robert Pigout.

N° 11. — *Veuë de la ville de Lion.* — Israël Silvestre delin. et sculpsit. — Israël excud. cum privil. regis. Sur le premier plan, la Saône, avec le quai Saint-Benoît et le coteau des Chartreux à droite; à gauche, le rocher et le

château de Pierre-Scise. Dimensions de la planche : 170 millimètres de largeur, par 97 de hauteur. Le dessin n'a que 90 millimètres de hauteur.

N° 12. — *Veuë d'une partie de la ville de Lion et de la Riviere de Sone.* — Israel Silvestre delin. et fe. Israel excudit, cum privilegio Regis.

Vue prise à l'embouchure de la Saône. Sur le premier plan la Quarantaine, le coteau de Choulans, puis l'église de Saint-Jean, le pont de bois de Bellecour, et à droite Ainay.
Dimensions de la planche : 170 millimètres de largeur, par 98 de hauteur.

N° 13. — *Veuë du Chasteau Gaillard a Lion.* Israël Silvestre delin. et sculp. — Israël ex. cum privil. Regis.

Vue d'un castel construit au XVIe siècle sur l'emplacement occupé actuellement par le sommet de la rue de l'Annonciade et le bas de la place Rouville.
Dimensions de la planche : 171 millimètres de largeur, par 98 de hauteur. Le dessin à 90 millimètres seulement de hauteur.

N° 14. — *Veuë d'un coin du pont du Rosne.*

C'est l'entrée du pont du côté de la ville. Le dessin a, entre les lignes du cadre, 70 millimètres de largeur, par 82 de hauteur.

N° 15. — Petite vue représentant l'abbaye d'Ainay avec un cartouche antique à fronton brisé sur le devant, à l'intérieur duquel est gravé un blason entouré d'une couronne de laurier, et le titre suivant : « *Diverses veus de Lion*

besine (sic) *et gravé par Israel Silvestre*, 1652. (Ces deux derniers mots sont à peine visibles, dans 1652, le 2 est retourné).

En dessous : A Paris, chez Israël, ruë de l'Arbre-Sec, au logis de M. Le Mercier, Orfevre de la Reine, prez la Croix du Tiroir. Avec privilege du Roy.

Dimensions du dessin entre les traits du cadre : 106 millimètres de largeur, par 91 de hauteur.

Dans un coin de l'estampe, à droite, il y a *I. Silvestre f.*
Il existe des exemplaires ou la date est effacée.

N° 16. — *Le Bastion Sainct Iean à Lyon.* Israel ex.

Petite vue du fort Saint-Jean et de la porte d'Halincourt prise à l'aval, du côté de Sainte-Marie des Chaînes. Elle est renfermée dans un rectangle de 102 millimètres de largeur, par 86 de hauteur.

N° 17. — *Belle Cour de Lion.* Israel ex.

Petite vue de la place de Bellecour prise du côté du Rhône, et montrant dans le fond la cathédrale Saint-Jean, l'Antiquaille et la chapelle de Fourvière. Elle est renfermée dans un cadre de 101 millimètres de largeur, par 87 de hauteur.

N° 18. — *La Porte Sainct Clair de Lion.* Israel ex.

Jolie petite vue représentant l'ancienne fausse porte près des Feuillants, avec la machine hydraulique qui puisait l'eau du Rhône. Dans le fond on aperçoit le pont de la Guillotière. Cette estampe est renfermée dans un cadre de 102 millimètres de largeur, par 89 de hauteur.

N° 19. — *Les Cordelliers de Lyon*. Israel ex.

Petite vue de la façade principale et du côté droit de l'église des Cordeliers, avec la croix monumentale élevée au milieu de la place et les maisons adossées au nord du cloître.

Dimensions du cadre : 104 millimètres de largeur, par 86 de hauteur.

N° 20. — *Les Jacobins de Lyon*. Israel ex.

Petite vue, finement gravée, de la façade nord de l'église des Jacobins, avec le puits à gauche, et la pyramide qui ornait le milieu de la place.

Dimensions du cadre : 102 millimètres de largeur, par 85 de hauteur.

N° 21. — *Saint Iean de Lion*. Israel excudit.

Vue de la façade de la cathédrale. Dimensions du cadre : 102 millimètres de largeur, par 87 de hauteur.

N° 22. — *Sainct Dizier de Lion*. Israel ex.

Vue de la façade de l'église Saint-Nizier. Dimensions du cadre : 105 millimètres de largeur, par 87 de hauteur.

N° 23. — *Chasteau de Piere en Size de la ville de Lion*. Israel ex.

Vue du château et de la porte de Pierre Scize, prise de Sainte-Marie-des-Chaînes. Dimensions du cadre : 101 millimètres de largeur, par 85 de hauteur.

N° 24. — *Nostre Dame de l'Isle prez Lion.* Israel ex.

Cette vue de l'Ile-Barbe est idéale et n'offre aucune ressemblance avec les lieux qu'elle est censée représenter. Dimensions : 116 millimètres de largeur, par 86 de hauteur.

N° 25. — *Veuë de nostre Dame de l'Isle, proche de la ville de Lion.* Israel Silvestre fecit. — Israel ex. cum privil. Reg.

Vue de l'Ile-Barbe du côté de l'est, mais assez idéale et, comme la précédente, sans aucun rapport exact avec les lieux soi-disant représentés. Elle est du reste gravée à l'endroit, de sorte que sur l'estampe le dessin est renversé. Dimensions du dessin : 140 millimètres de largeur, par 65 de hauteur.

N° 26. — *Veue d'une partie de la Charité de Lion.* Israel ex.

Vue insignifiante, représentant à gauche un corps de bâtiment à grandes ouvertures cintrées et à deux étages, au centre une chapelle, et à droite deux pauvres. Dimensions : 117 millimètres de largeur, par 91 de hauteur.

N° 27. — *Porte d'Halincourt, de la ville de Lion.* Israel Silvestre fecit. Israel ex. cum privil. Regis.

Vue médiocre et peu exacte du coteau en avant du fort Saint-Jean. On trouve des exemplaires avec un N placé à gauche, et le n° 7 à droite.
Dimensions du dessin : 138 millimètres de largeur, par 63 de hauteur.

N° 28. — *La Porte Neufve de la ville de Lion.* Israel Silvestre fecit. Israel ex. cum privil. Reg.

Cette vue nous paraît représenter la demi-lune avec la porte qui y fut construite et qui existe encore actuellement dans l'enclos du Gymnase de la Croix-Rousse. Cette porte, qui n'a jamais été mise en service, était destinée à remplacer celle de la Croix-Rousse, établie sur le flanc d'un bastion et qu'on se proposait de supprimer pour la reporter au milieu de la courtine, entre ce bastion et celui d'Orléans. Dimensions du dessin : 136 millimètres de largeur, par 66 de hauteur.

On trouve des exemplaires avec un N placé à gauche, et le n° 4 à droite.

N° 29. — *Chasteau de Piere en Size de Lion.* Israel excudit.

Vue prise du côté du midi; au premier plan la Saône, le rocher et château de Pierre-Scise; dans le fond, à droite, l'Observance et Sainte-Marie des Chaînes. Dimension de la planche : 161 millimètres de largeur, par 95 de hauteur. Le dessin a 85 millimètres seulement de hauteur.

N° 30. — *Eglise Sainct Iean de Lion.* Israel ex.

Vue de l'église Saint-Jean prise du quai des Célestins. On y voit le chevet des églises Sainte-Croix et Saint-Etienne, le palais archiépiscopal, le pont de bois de Bellecour, et dans le lointain, la Commanderie, les murailles de la ville et Saint-Just.

Dimensions du dessin : 168 millimètres de largeur, par 87 de hauteur.

N° 31. — *Veuë de la Porte et Abbaye d'Enay de Lion.* Dimensions de la planche : 107 millimètres de largeur, par 108 de hauteur.

N° 32. — *Veuë de l'Arsenal et de la Chaine qui ferme la Riviere de Saone, à Lyon.* Dessinée par I. Silvestre et gravée par Perelle. — Avec privilege du Roy, chez Pierre Mariette.

Jolie vue avec l'arsenal et l'église Saint-Michel à gauche, la chaîne et les coteaux de Sainte-Foy et de Choulans à droite. Dimensions du dessin : 261 millimètres de largeur, par 111 de hauteur.

On trouve des épreuves avec l'adresse de Nicolas Langlois à la place de Mariette.

N° 33. — *Veüe de l'église de Saint Iean, et du Pont de la Saone à Lyon.* Dessinée par I. Silvestre, et gravée par Perelle. Avec privilege du Roy. Chez Pierre Mariette. On trouve des épreuves avec l'adresse de Nicolas Langlois à la place de Mariette.

Jolie vue prise du pont de Bellecour, mais un peu fantaisiste. On aperçoit le chevet de la cathédrale, les maisons qui bordent la Saône, le pont du Change, le clocher de la Platière, etc.

Dimensions du dessin : 260 millimètres de largeur, par 110 de hauteur.

N° 34. — *Veuë du Palais, et du Port Royal de Lion.* Israel Silvestre del. et fecit, 1652. — Israel excudit cum privil. Regis.

Jolie vue prise de la place de Roanne. On y voit l'hôtel de Fléchères, la maison du Palais-Royal, et entre deux l'église Saint-Jean dont on aperçoit les tours de la façade et une partie de la nef, le pont de bois de Bellecour, et dans le fond le clocher d'Ainay se profile sur le ciel.

Dimensions du dessin : 251 millimètres de largeur, par 115 de hauteur.

N° 35. — *Veuë et Perspective de la Maison de ville de Lion, du costé du Jardin.* Dessigné et gravé par Israel Silvestre, 1652. — Israel ex. Avec privilege du Roy. Ou trouve des exemplaires sans signature, ni date, ni privilège.

Grande et superbe vue de l'Hôtel de Ville en construction, montrant le beffroi terminé, ainsi que la façade, les deux pavillons qui l'accompagnent en retour et une partie des ailes. Dans le fond, à gauche, on voit le clocher de Fourvière.

Dimensions du dessin : 249 millimètres de largeur, par 114 de hauteur.

N° 36. — *Veuë particulière de la ville de Lion, sous Nostre Dame de Fourviere.* Silvestre Sculpt. — Israel excud. cum privil. Regis.

Vue prise de la place des Minimes ; en face Fourvière, à droite le monastère de l'Antiquaille en construction. Dimensions du dessin : 240 millimètres de largeur, par 123 de hauteur.

N° 37. — *Veuë du Bastion S. Iean de Pierre en Size, et d'une partie de la ville de Lion.* — Israel Silvestre, delin. et sculp. — Israel Henriet ex. cum privil. Regis.

Sur le premier plan la Saône, à gauche les fortifications de la porte d'Halincourt, dans le milieu la porte et le château de Pierre-Scize, dont la silhouette est mauvaise et nullement exacte.

Dimensions du dessin : 238 millimètres de largeur, par 113 de hauteur.

D'après M. Faucheux, cette pièce aurait été faite par un des élèves de Silvestre.

N° 38. — *Veuë de l'église des Cordeliers, et d'une partie de la ville de Lion sur le Rosne.* Israel Silvestre, delin. et sculp. — Israel Henriet, ex. cum privil. Regis.

Jolie vue prise de la rive gauche du Rhône, en face le couvent des Cordeliers. Le clocher de l'église se profile sur le ciel, ainsi que celui de Saint-Nizier.

Dimensions : 241 millimètres de longueur, par 117 de hauteur.

N° 39. — *Veuë de la face de l'église Cathédrale de Saint Iean de Lyon.* R. Pigout ex. — Avec privilege du Roy.

Jolie petite estampe fort rare. D'après M. Faucheux, cette pièce serait de la même manière, et probablement de la même époque que les sept vues de Lyon publiées par Robert Pigout. Cependant la gravure en est moins accentuée ; elle est un peu plus fine, et l'on peut déjà y reconnaître le graveur qui, peu de temps après, doit produire Notre-Dame de Lorette.

Dimensions du dessin : 163 millimètres de largeur, par 86 de hauteur.

N° 40. — *Veuë du Pont du Rhosne a Lion.*

Estampe dessinée par Silvestre et gravée par F. Flamen. Elle n'offre aucun intérêt, n'étant pas exacte, et représentant aussi bien le pont d'Avignon que tout autre pont semblable.

Dimensions de la planche : 186 millimètres de largeur, par 104 de hauteur.

N° 41. — *Vue prise au confluent et montrant le panorama de la ville depuis la porte Saint-Georges, jusque et y compris le pont du Rhône.*

CHAPITRE XIII. — Estampe N° 41

Reproduction jointe a la notice sur les anciens plans de Lyon par J J Grisard

Sur le premier plan, le Rhône et la Saône, représentés par des tritons mâle et femelle, aidés d'un jeune triton, tout en se jouant des flots, portent en triomphe sur une énorme coquille, la fortune, les pieds posés sur une boule et tenant dans ses mains une écharpe flottant au-dessus de sa tête, sur laquelle est inscrite la devise : *Invidiam Fortuna domat* (4).

Cette estampe, renfermée dans un rectangle de 162 millimètres de largeur, par 114 de hauteur, n'est pas signée, mais le dessin et la gravure portent le cachet du faire d'Israël, et nous ne faisons aucune réserve pour l'attribuer à cet artiste. Cette pièce est assez rare.

Ici se termine la description de l'œuvre d'Israël Silvestre relative à Lyon, ne croyant pas devoir y joindre les vues des environs, telles que celles de la *Maison de Vimy*, la *Vue d'Albigny*, etc., qui sont en dehors du cadre que nous nous sommes imposé.

Quoique la plupart de ces vues ne soient pas d'une exactitude irréprochable, elles présentent cependant des détails d'une grande valeur pour l'Histoire topographique et monumentale de la ville de Lyon.

(4) La fortune triomphe de l'envie.

XIV. MERIAN (1657).

Mathieu Mérian, peintre et célèbre graveur à l'eau-forte et au burin, né à Bâle, le 22 septembre 1593, mort aux eaux de Schwalbach (duché de Nassau), le 19 juin 1650. Après un séjour de quatre ans à Zurich, chez le graveur Dietrich Meyer, qui fut son maître, il se rendit à Nancy pour y graver à l'eau-forte les Obsèques du duc Henri II, d'après Claude de la Ruelle. Il alla ensuite à Paris, et s'y lia d'amitié avec Jacques Callot. Les deux artistes se communiquèrent leurs projets, leurs ouvrages, et, pour ainsi dire, leurs talents. Quelques années après, Mérian revint dans sa patrie ; il voyagea en Allemagne, travailla à Stuttgard et ensuite à Francfort, où il s'associa aux travaux de Jean-Théodore de Bry, dont il épousa la fille. De retour à Bâle, il donna une grande quantité de paysages des plus riantes contrées de l'Allemagne, gravés à l'eau-forte, ainsi que des parties de chasse d'après Tempesta. Enfin, cédant aux sollicitations de son beau-père, il s'établit définitivement à Francfort.

C'est dans cette ville qu'il publia ses principaux recueils de planches, parmi lesquels nous citerons :

Les premiers volumes du *Theatrum Europœum*.
L'Archontologia Cosmica de Gottfried.
L'Itinerarium Italiæ.

Enfin, son œuvre principale, *Les Topographiæ de Zeiler* ou *Zeiller*, qui comprend les provinces suivantes, réunies en 10 volumes in-folio :

A. — *Austria, Styria, Carinthia, Carniola, Tyrolis*, 1649, avec trois suppléments, l'un de 1656, et les deux autres de 1677.
B. — *Bohemia, Moravia, Silesia*, 1650.
C. — *Bavaria*, 1644. Supplément, 1656.
D. — *Franconia*, 1648.
E. — *Suevia*, 1643. Supplément, 1654.
F. — *Palatinatus Rheni*, 1645.
G. — *Hassia*, sans date (1646 ?), et aussi 1655.
H. — *Archiepiscopatus Moguntinensis, Trevirensis, Coloniensis*, 1646.
I. — *Westpalia*, sans date.
K. — *Saxonia, inferior*, 1653.
L. — *Ducatus Brunsvicensis et Luneburgensis*, 1654.
M. — *Saxonia superior, Thuringia, Misnia, Lusatia*, 1650.
N. — *Electoratus Brandenburgensis, Pomerania, Prussia, Livonia*, sans date (1652 ?).
O. — *Circulus Burgundiensis*, 1654.
P. — *Alsatia*, 1644. Supplément, 1654.
Q. — *Gallia*, 13 parties, 1655-1661.
R. — *Helvetia, Rhætia, Valesia*, 1642, et aussi 1654.
S. — Table générale, 1672.

Mérian est remarquable entre tous les graveurs à l'eauforte par la quantité, la variété et la beauté de ses ouvrages,

parmi lesquels, sans doute, il faut distinguer ce qui appartient à lui-même, de ce qui a été composé par d'autres sous son nom.

Après la mort de Matthieu Mérian, en 1650, son fils Caspar continua le commerce de son père et acheva la publication des *Topographies* de Martin Zeiller.

Dans cette œuvre colossale, la France est divisée en treize parties, qui sont :

 I. — L'Ile de France, 1655.
 II. — La Picardie, 1656.
 III. — La Champagne et Brie, 1656.
 IV. — La Bourgogne et les provinces de Bresse, Nivernais et Dombes, 1656.
 V. — Les provinces de Lyonnais, Forez, Beaujolais et Bourbonnais, 1657.
 VI. — Le Berry, Auvergne et Limousin, 1657.
 VII. — La Beauce, le pays Chartrain, l'Anjou, le Maine, le Perche, Vendôme, le Blaisois, Dunois, la Touraine et l'Orléanais, 1657.
VIII. — La Normandie, 1657.
 IX. — La Bretagne, 1661.
 X. — La Guyenne, Gascogne, Saintonge, Béarn, Périgord et l'Agenois, 1661.
 XI. — Le Languedoc, Albigois, Foix, Gévaudan, Lauraquez, Velay, Vivarais, Quercy et Rouergue, 1661.
 XII. — Le Comtat-Venaissin, Avignon, Nice et la principauté d'Orange, 1661.
XIII. — Le Dauphiné, 1661.

Le titre général pour la France est :

Topographia GALLIÆ Sive Descriptio et delineatio famosissimorum locorum in potentissimo Regno Galliæ : partim ex usu et optimis Scriptoribus diversarum Linguarum, partim ex Relationibus fide dignis per aliquot annos collectis, in ordinem redacta, et publico data, Per Martinum Zeillerum. Francofurti, Cura et impendio Caspari Meriani. Anno M. DC. LV.

Il existe une seconde édition de la *Description de la France*, avec texte hollandais. Amsterdam, veuve J. Boerse, 1660-1663, 4 volumes.

Le titre de la cinquième partie est :

M. Z. *Topographiæ Galliæ sive Descriptionis et delineationis famosissimorum locorum in potentissimo Regno Galliæ. Pars V. Provinciarum Lyonnois, Forest, Beauiolois et Bourbonnois, principaliora ac notiora oppida et loca continens. Francofurti, Apud Casparum Merianum. M. DC. LVII. Cum Privilegio Sac. Caes. Maj.* (1).

Après une description succinte des provinces, sont des notices pour chacune des villes principales, châteaux et monastères : Ainay, Saint-Amand, L'Arbresle, Beaujeu, Belleville, Bourbon-L'Archambaud, Saint-Etienne, Feurs, Saint-Germain-Laval, L'Ile-Barbe, Montbrison, Moulins, La Palisse, La Pacaudière, Saint-Rambert, Saint-Symphorien-en-Lay, Roanne, Tarare, Vimy, Villefranche, etc.

La description de Lyon occupe douze pages (de 7 à 18) ; c'est, avec quelques additions relatives aux ponts et monu-

(1) Martin Zeiller. *Topographies françaises ou description et représentation des principaux lieux du très puissant royaume de France.* V^e partie, renfermant les villes et lieux principaux et plus connus des provinces de Lyonnais, Forez, Beaujolais et Bourbonnais.

ments édifiés depuis 1631, un résumé assez détaillé de l'importante notice sur cette ville, publiée par Abraham Golnitz (2), dans son *Ulysses Belgico-Gallicus. Lugduni Batavorum. Ex officinâ Elzevirianâ*, 1631, in-12 (3).

Voici l'indication des planches qui accompagnent la Ve partie et qui ne sont que des copies de plans et vues déjà publiés par Simon Maupin et Israël Silvestre :

1°. — *Une carte du Gouvernement General du Lyonnois, suivant les derniers Estats Generaux, ou sont Le Lyonnois, Forez, Beauiolois, Bourbonnois, Auvergne, La Marche*, etc.

Entre les traits extérieurs du cadre, cette carte, assez détaillée du reste, a 367 millimètres de largeur, par 278 de hauteur.

Les longitudes et latitudes tracées sur les bords ne sont pas exactement indiquées : Ainsi, la latitude de Lyon ne serait, d'après cette carte, que de 45° 22' environ, tandis qu'elle est en réalité de 45° 45' 45". Mais à cette époque les instruments et les méthodes en usage pour la détermination des positions géographiques étaient loin de présenter le degré de précision de ceux employés actuellement.

2°. — *Prosp. desz Schlosses de Bourbon-L'Archambaut* (4).

Vue renfermée dans un cadre de 282 millimètres de largeur, par 188 de hauteur.

(2) Golnitz a séjourné à Lyon du commencement de décembre 1630 jusqu'au 14 janvier suivant. (Péricaud. *Notes et Documents*, année 1631.)

(3) M. A. Vachez a traduit et publié la description latine de Golnitz sous ce titre : *Lyon au XVIIe siècle, extrait de l'Itinéraire en France et en Belgique, d'Abraham Golnitz*. Lyon, 1877. Nous y renvoyons le lecteur.

(4) *Prospect. desz Schlosses*. Vue du château.

3°. — *Plan de Lyon*. Dans le ciel, au milieu, les armes de France et de Navarre; à droite, le blason du marquis de Villeroy, et à gauche, celui de la ville. Le nom de la cité en latin et en français : LVGDVNVM, LYON.

Au bas et à gauche, un index comprenant 70 numéros inscrits sur le plan donne l'indication des lieux et monuments principaux de la ville.

Ce plan n'est qu'une copie de celui publié vers 1630 par Simon Maupin, avec les deux ponts de Bellecour et Saint-Vincent, et l'Hôtel de Ville nouvellement construit sur les Terreaux ajoutés. Les numéros de l'index sont identiques et correspondent aux mêmes monuments, sauf les n°s 69 et 70 en plus.

Assez délicatement gravé, il est renfermé dans un cadre de 338 millimètres de largeur, par 272 de hauteur, soit de dimensions un peu plus grandes que l'original. (Voir chap. XI, plan B.)

4°. — *Prosp. de la Ville de Lyon, du Coste de Occidens.*

Cette vue est une copie de celle gravée par Israël Silvestre sous ce titre : *Veue de Lion du fauxbourg de la Guillotiere.*

En dessous et à l'intérieur du cadre est un index se rapportant aux monuments indiqués par des lettres et des chiffres dans cette vue, et sur une autre gravée dans le bas de la même planche, sous ce titre : *Prosp. de la Ville de Lyon du Coste de Oriens*, qui est aussi la copie d'une vue d'Israël Silvestre, portant ce titre : *Veue depuis le Chemin-Neuf*. Ces deux vues sont de dimensions un peu moins grandes que les originaux ; elles sont renfermées dans un cadre de 350 millimètres de largeur, par 127 de hauteur

pour la première, et 134 pour la seconde. (Voir chap. XIII, estampes n⁰ˢ 3 et 3 *bis*, 5 et 5 *bis*.)

5°. — *Prosp. de la Ville de Lyon, du Coste de Septentrio.*

Même vue que celle gravée par Israël Silvestre, sous ce titre : *Veue de Lion remontant par le Rhosne*.

En dessous et à l'intérieur du cadre est un index se rapportant aux monuments et lieux indiqués par des lettres et des chiffres dans cette vue et dans celle gravée dans le bas de la même planche, sous ce titre : *Prosp. de la Ville de Lyon, du Coste de Meridies*, qui n'est aussi qu'une copie de celle gravée par Israël Silvestre, sous ce titre : *Veue despuis les Chartrevx*. Ces deux vues sont un peu moins grandes que les originaux ; elles sont renfermées dans un cadre de 340 millimètres de largeur, par 127 de hauteur pour la première, et 137 pour la seconde. (Voir chap. XIII, estampes n⁰ˢ 2 et 2 *bis*, 6 et 6 *bis*.)

6°. — Dans le bas, à droite : *Prosp. de la Maison de Ville de Lyon.*

Vue perspective de l'ensemble des bâtiments de l'Hôtel de Ville, avec une pyramide sur la place des Terreaux et une partie des jardins au levant :

A gauche : *Portal de la Maison de Ville de Lyon.*

Enfin, dans le haut, est un plan de détail du nouvel Hôtel de Ville et des jardins qui l'accompagnaient du côté du Rhône. Ces trois pièces, assemblées sur une même feuille, sont des copies très réduites des dessins du projet de Simon Maupin, que le Consulat fit graver à ses frais et dont les exemplaires sont assez rares aujourd'hui.

Le plan est renfermé dans un cadre de 516 millimètres de largeur, par 135 de hauteur ; la vue d'ensemble de

l'Hôtel de Ville, dans un cadre de 339 millimètres de largeur, par 128 de hauteur, et la façade dans un troisième cadre de 169 millimètres de largeur, par 130 de hauteur.

7°. — *Hospital de la Charité de la Ville de Lyon.*

Vue générale de l'Hospice de la Charité, réduite de moitié d'après l'estampe jointe à la cinquième édition de l'*Institution de l'Avmosne generale de Lyon*, publiée en 1647, et qui a pour titre : *Portraict dv magnifique bastiment de l'Hospital de la Charité de la ville de Lyon.*

La copie donnée par Mérian a 309 millimètres de largeur, par 234 de hauteur.

8°. — *Prosp. du Palais et du Port Royal de Lion.*

Jolie vue d'après celle gravée par Israël Silvestre en 1652, sous ce titre : *Veüe du Palais, et du Port Royal de Lion.*

Elle est un peu plus grande que l'original, ayant 283 milimètres de largeur, par 186 de hauteur. (Voir chap. XIII, estampe n° 34.)

9°. — Dans le haut de la planche : *Les Jacobins de Lyon.*

Cette vue est la reproduction de celle gravée sous le même titre par Israël Silvestre, mais moins finement exécutée. Elle est un peu plus grande que l'original et mesure, entre les lignes du cadre, 160 millimètres de largeur, par 106 de hauteur. (Voir Chap. XIII, estampe n° 20.)

Dans le bas : *S. Iean de Lion.*

Cette vue est aussi la reproduction d'une gravure d'Israël Silvestre, publiée à Lyon par Robert Pigout, sous ce titre : *Veüe de la face de l'Eglise cathedrale de S. Iean de Lyon.*

Elle est, du reste, bien inférieure à l'original et mesure

entre les lignes du cadre, 160 millimètres de largeur, par 140 de hauteur. (Voir chap. XIII, estampe n° 39.)

10°. — Dans le haut de la planche : *Les Cordelliers de Lion*.

Cette vue est la reproduction agrandie de la jolie petite gravure d'Israël Silvestre intitulée : *Les Cordelliers de Lion*. Elle mesure entre les traits extérieurs du cadre, 162 millimètres de largeur, par 106 de hauteur. (Voir chap. XIII, estampe n° 19.)

Dans le bas de la même planche : *Saint-Dizier de Lion*.

Reproduction agrandie de la vue, gravée sous le même titre, par Israël Silvestre. Elle a 163 millimètres de largeur, par 139 de hauteur. (Voir chap. XIII, estampe n° 22.)

11°. — Dans le haut de la planche : *Porte Saint-Clair de Lion*.

Reproduction agrandie de la jolie petite vue gravée sous ce titre par Israël Silvestre. Elle mesure entre les traits extérieurs du cadre, 162 millimètres de largeur, par 118 de hauteur. (Voir chap. XIII, estampe n° 18.)

Dans le bas de la même planche : *Bastion S. Iean à Lion*.

Reproduction aussi agrandie d'une petite estampe gravée par Israël Silvestre, sous le même titre. Elle mesure entre les traits du cadre, 162 millimètres de largeur, par 129 de hauteur. (Voir chap. XIII, estampe n° 16.)

12°. — Dans le haut de la planche. *Chast. de St Pierre en Lion*.

Cette vue du château de Pierre-Scise est la reproduction de celle gravée par Israël Silvestre, sous ce titre : *Chasteau de Pierre en Size de Lion*. Elle a, entre les traits extérieurs du

cadre, 162 millimètres de largeur, par 100 de hauteur. (Voir chap. XIII, estampe n° 29.)

Dans le bas de la même planche : *Belle Cour de Lion.*

Reproduction agrandie de la petite vue gravée sous le même titre, par Israel Silvestre. Dimensions extérieures du cadre : 162 millimètres de largeur, par 145 de hauteur. (Voir chap. XIII, estampe n° 17.)

13°. — Dans le haut de la planche : *Chasteau de Movlins en Bourbonnois*

Dans le bas : *Maison de Vimy. Pres de Lyon.*

Ces deux vues, qui ont 163 millimètres de largeur, par 120 de hauteur pour la première, et 124 pour la seconde, sont des reproductions de vues gravées par Israël Silvestre.

14. — *Rovanne.* Grande estampe représentant une vue panoramique de la ville de Roanne. Elle a entre les traits extérieurs du cadre, 367 millimètres de largeur, par 182 de hauteur.

En résumé, quoique les planches de Mérian ne soient que des copies, elles présentent cependant un certain intérêt historique, en ce sens qu'elles constituent une réunion de vues de la cité et de ses monuments assez complète pour donner une image fidèle et représentative de ce qu'elle était vers le milieu du xviie siècle, et, par suite, peuvent suppléer aux œuvres originales qu'elles reproduisent et dont quelques-unes sont de toute rareté.

XV. MENESTRIER (1696).

Le P. Claude François Menestrier, de la Compagnie de Jésus, fit graver par Nicolas-Henri Tardieu, graveur au burin et à l'eau-forte, disciple de Le Pautre et de G. Audran, né à Paris en 1674, mort dans cette ville en 1749, une réduction du grand plan scénographique de Lyon, qu'il a jointe à son histoire de la Cité, commencée en 1694, et publiée deux ans plus tard sous ce titre : *Histoire Civile ou Consulaire de la Ville de Lyon, justifiée par Chartres, Titres, Chroniques, Manuscrits, Autheurs Anciens et Modernes, et autres Preuves, avec la Carte de la Ville, comme elle étoit il y a environ deux siècles. A Lyon, chez Jean-Baptiste et Nicolas De Ville, ruë Merciere, à la Science. M. DC. XCVI.* (1).

Ce plan est gravé sur cuivre, en deux planches qui,

(1) Pour les détails biographiques et bibliographiques sur le P. Menestrier, nous renvoyons le lecteur à l'excellent ouvrage que M. Paul Allut a consacré à la mémoire de l'érudit historien lyonnais, sous ce titre : *Recherches sur la vie et sur les œuvres du P. Claude-François Menestrier*. A Lyon, chez Nicolas Scheuring, libraire-éditeur, M. D. CCC. LVI.

assemblées, mesurent entre les traits du cadre, 867 millimètres de largeur, par 673 de hauteur. Il est une copie réduite assez fidèle du grand plan scénographique de la ville en 25 feuilles, dressé vers le milieu du XVIe siècle.

Les seules modifications que l'on y remarque sont :

1º. — A l'intérieur des deux cartouches Louis XIV qui remplacent ceux de style Renaissance qui sont vides dans le grand plan, on y lit une instruction relatant que cette carte représente la ville de Lyon comme elle était au temps des règnes de François Ier et de Henri II, et des remarques sur les vestiges d'antiquités indiqués sur le plan, parmi lesquelles nous citerons la suivante :

« On y voit aussi les vestiges de cet ancien canal de communication entre le Rosne et la Saone, qui a retenu le nom de Terreaux, qui signifie des fossez par ce qu'vne partie de ce canal resta en forme de fossé quand on l'eut desseché, cependant les murs estoient vers la Chapelle Saint-Marcel ou estoit vne des anciennes portes, et l'autre au quartier du Griffon. »

2º. — Sur l'emplacement des anciens fossés de la Lanterne, on a ajouté : « *ancien canal de communication entre le Rosne et la Saone.* »

Le P. Ménestrier a pris grand soin de nous faire connaître qu'il était l'auteur de cette découverte (2) : Malheureusement les raisons qu'il donne à l'appui ne confirment

(2) Les divers caractères des ouvrages historiques, avec le plan d'une nouvelle histoire de la ville de Lyon. *De Ville*, 1694, p. 423.
Histoire Civile ou Consulaire de la Ville de Lyon. De Ville, 1696. II.
Dissertation sur le passage d'Annibal, p. 15.

nullement l'existence d'un canal navigable sur cet emplacement et les découvertes faites en 1881, lors de la construction d'un égout sur la place des Terreaux, devant la façade du Palais des Arts, infirment les présomptions émises en sa faveur par Artaud et Chenavard (3).

A. de Boissieu, le premier, a relevé l'erreur dans laquelle est tombé le P. Menestrier à propos du canal de communication entre le Rhône et la Saône aux Terreaux. (*Ainay, son autel, son amphithéâtre.* Lyon, 1864.)

Plus tard, Benoît Vermorel a démontré l'impossibilité de son existence et en même temps l'origine de la légende qui lui a donné cours. (*Les fortifications de Lyon au Moyen Age. Revue lyonnaise*, mars 1881.)

Quant au reste du plan, il est exactement semblable à l'original du XVIe siècle, dont il est une bonne reproduction, avec des dimensions moins grandes qui permettent au lecteur de le consulter plus facilement que les vingt-cinq feuilles sur lesquelles est gravé le grand plan scénographique.

(3) Nous espérons publier prochainement les résultats de nos recherches dans une série d'articles résumant les découvertes faites dans les fouilles exécutées à Lyon depuis plus de vingt années, et dont nous avons relevé les plans et profils pour servir à la reconstitution du sol antique de la ville.

XVI. NICOLAS DE FER (1693).

Nicolas de Fer, géographe français, né en 1646, mort le 15 octobre 1720, est l'auteur d'un recueil de plans des principales villes et forteresses de l'Europe publié en 1693.

Le faux titre de cet ouvrage, orné de batailles sur terre et sur mer, porte à l'intérieur du cartouche central l'inscription suivante : *Introduction à la Fortification dédiée à Monseigneur le Duc de Bourgogne par N. de Fer, Beaulieu, etc. A Amsterdam chez Pierre Mortier, 1693.*

Le titre des cinq premiers tomes est :

Les forces de l'Europe, Asie, Afrique et Amérique, ou Description des principales Villes avec leurs fortifications ; dessinées par les meilleures ingénieurs : particulièrement celles qui sont sous la domination de la France, dont les plans ont été levez par Monsieur de Vauban, Lieutenant General et premier Ingenieur des Armées de Sa Majesté, et aussi la description de tous les instruments servans à la Fortification, à l'attaque et deffense des Places, ensemble ceux qui servent pour l'Artillerie, la maniere de dresser un Camp devant une ville assiégée, Recüeilli par les soins des S^{rs} de Fer, Beaulieu, etc., Geographes du Roy, Pour l'usage de Monseigneur le Duc de Bourgogne. Tome Premier. A

Paris, chez l'auteur, dans l'Isle du Palais, sur le Quay de l'Orloge, M DC LXXXX III. Avec Privilège.

Les huit derniers tomes ont cette variante à la fin du titre : *Le tout mis en ordre par les soins de Pierre Mortier. A Amsterdam, Chez Pierre Mortier, sur le Vygendam. Avec Privilège.*

Lyon se trouve au tome X, et la planche porte le n° 226.

L'assiette de la ville est représentée en plan géométral, l'intérieur des masses bâties indiqué par un grisé et la topographie au moyen de hachures exprimant les mouvements plus ou moins accentués du terrain par leur écartement, selon les règles de la perspective cavalière. Mais on y remarque aussi quelques monuments représentés au naturel et dessinés en perspective au milieu des masses limitées par les voies publiques.

Ce plan, gravé sur cuivre, est renfermé dans un rectangle de 315 millimètres de largeur, par 220 de hauteur.

C'est une copie réduite de la deuxième édition du grand plan de Simon Maupin dressé en 1659, sur laquelle on a supprimé les maisons dessinées en perspective, pour les indiquer seulement par un simple grisé.

Le titre suivant se trouve à droite, dans un cartouche rectangulaire :

LION. — *Ville tres Considerable du Royaume de France située au conflans du Rosne et de la Saone a 23 degrez 4 minutes de Longitude, et a 45 degrez 45 minutes de Latitude.*

Puis en dessous, près du cadre, est gravé le *n° 226.*

Ce plan a été de nouveau gravé en 1705. La nouvelle planche se distingue de la première par quelques détails

facilement reconnaissables au premier coup d'œil, quoique l'ensemble du plan soit resté le même.

Ainsi le rempart de la Croix-Rousse, qui n'est figuré sur la première édition que par un gros trait, en a deux, un petit et un gros sur la seconde. Les hachures du grisé des masses bâties sont dirigées de droite à gauche dans la première édition, et de gauche à droite dans la seconde. Les indications écrites : *Bast. St Clair, La Charité, Bechevelin*, ne figurent que sur la seconde édition, dont la planche est un peu plus large que la première, ayant à peu près un centimètre de dessin ajouté de chaque côté, ce qui porte sa largeur à 334 millimètres, la hauteur restant la même.

Enfin, à la suite du titre, qui reste le même que dans la première édition, il y a l'adresse de l'éditeur avec la date : *A Paris Chez le Sr de Fer dans l'Isle du Palais à la Sphere Royale. Avec Privil. du Roy, 1705.*

Cette planche, qui fait partie d'un recueil des principales villes de France, porte gravé à l'intérieur du cadre et dans le haut, à droite, *le n° 107*.

Comme pour tous les autres plans et vues exécutés en France, celui-ci a été reproduit en Allemagne par Gabriel Bodenehr le père, graveur allemand né en 1664, qui travaillait à Augsbourg et mourut en 1758. Il a gravé une suite de 200 planches représentant les plus remarquables villes, forteresses, ports de mer, etc. de l'Europe, et d'autres travaux topographiques estimés.

La vue de Lyon, gravée par cet artiste, est une réduction exacte de celle publiée par N. de Fer. Elle est renfermée dans un rectangle de 216 millimètres de largeur, par 146 de hauteur. Dans deux colonnes placées à droite et à gauche, est une notice historique et descriptive de la ville, puis du

côté droit, un index donnant le nom des lieux et monuments signalés par les 38 numéros inscrits sur le plan.

Dans le haut de cette reproduction, le nom de la ville, LYON, est écrit sur une banderolle ; dans le bas, entre les traits du cadre, on lit : *G. Bodenehr fecit et excud. : Aug. Vind.*

Dans l'angle supérieur de droite et en dehors du cadre, est le *n° 99.*

XVII. VARIA (xviie siècle).

Nous consacrons ce chapitre à la nomenclature des divers plans et vues de Lyon restant à mentionner et qui ne sont, pour la plupart, que des copies plus ou moins exactes des œuvres originales que nous avons décrites.

A. — Petite vue, assez délicatement gravée sur cuivre, renfermée à l'intérieur d'un cartouche ovale de 73 millimètres de largeur placé au bas du titre d'un ouvrage imprimé à Paris, en 1603, par Raimond Colomies et Antoine de Courteneufve. C'est une réduction de la vue de Lyon publiée en 1564 par Jean d'Ogerolles.

B. — Petit plan gravé sur cuivre, par François Valegio, peintre et graveur né vers 1560 et qui travaillait à Venise, renfermé dans un rectangle de 118 millimètres de largeur, par 76 de hauteur.

Dans le haut, contre le cadre, LYON ; dans le bas, la signature du graveur, *Fr. Valegio f.*; enfin *Le Sonne F.* et *le Rosne f.* sont les seules indications écrites sur le plan.

C'est une assez mauvaise réduction du joli plan publié en 1575 par Georges Braun, dans son *Théâtre des Cités du Monde*. Cette petite estampe fait partie d'un recueil édité

en Italie, vers la fin du XVIᵉ ou le commencement du XVIIᵉ siècle, sous ce titre : RACCOLTA DI LE PIV ILLVSTRI ET FAMOSE CITTA DI TVTTO IL MONDO, qui n'est qu'une bien mauvaise reproduction en réduction des planches de l'ouvrage de Braun.

C. — Claude Chastillon, topographe du roi (1), est l'auteur d'un grand nombre de vues de places fortes, d'attaques de villes et de châteaux, d'escarmouches, etc., dessinées vers la fin du]XVIᵉ et les premières années du XVIIᵉ siècle, qui furent réunies en un recueil et publiées en 1641 par l'éditeur Jean Boisseau, sous ce titre :

Topographie françoise ou Representations de plusieurs villes, bourgs, chasteaux, forteresses, maisons de plaisances, ruines et vestiges d'antiquitez du royaume de France, dessignez par Claude Chastillon et autres, et mis en lumiere par J. Boisseau, enlumineur du Roy. Paris, Boisseau, 1641.

D'une exécution médiocre, les planches de ce recueil n'ont d'intérêt que parce qu'elles offrent la représentation d'un grand nombre d'édifices et de forteresses depuis longtemps détruits.

Il y a des exemplaires de ce recueil sous les dates de 1647 et 1648, qui sont plus complets que ceux de la première édition et renferment environ 500 pièces; mais ils n'ont pas le frontispice gravé par L. Gaultier, de la première édition. Le titre de cette dernière est aussi un peu modifié. Après *vestiges d'antiquitez,* on lit : *maisons modernes et autres du*

(1) Il ne faut pas confondre Claude Chastillon, le topographe, avec Jean de Chastillon, gentilhomme champenois, contemporain d'Errard, qui mourut le 27 avril 1616, âgé de 56 ans, et fut ingénieur en chef des armées de Henri IV et de Louis XIII.

royaume de France, sur les dessins de deffunct Claude Chastillon, ingénieur du roi (2). *Paris, chez Jean Boisseau, enlumineur de la reine, 1648.*

Lyon figure dans ce recueil par une seule planche, le château de Pierre-Scize. C'est une vue perspective de la célèbre forteresse, gravée sur cuivre et renfermée dans un rectangle de 180 millimètres de largeur, par 114 de hauteur. En dessous est le titre : LE ROCHER ET CHASTEAU DE PIERREENSIZE *a Lion*, et à gauche, en dehors du cadre, le *n° 80*. Au bas et à droite, dans le lit de la rivière, est la signature de l'auteur : « *Par C. Chastillon.* »

D. — Nicolas Tassin, géographe du roi, a publié, en 2 volumes in-4° oblong, une description assez détaillée de la France, sous ce titre :

Les Plans et Profils de toutes les principales Villes et Lieux considerables de France. Ensemble les Cartes generales de chacune Province ; et les particulieres de chaque Gouvernement d'icelles. Par le sieur Tassin Geographe ordinaire de Sa Majesté. Paris, chez Seb. Cramoisy, 1634 ; et à la date de 1636, chez Messager ou M. Tavernier. On trouve aussi ce recueil avec des titres renouvelés, à la date de 1638, à l'adresse de M. Tavernier, et aux dates de 1644 et 1652, à l'adresse de A. de Fer. Le premier tirage aurait paru, dit-on, vers 1631.

La ville de Lyon se trouve classée dans la province du Dauphiné. Le titre particulier de cette province, gravé dans un cartouche orné de cuirs découpés et surmonté d'une tête grotesque est : *Plans et profilz des principales villes de la province de Dauphiné, avec la carte generale et les particulieres de chascu. gouvernement d'icelles.*

(2) Claude Chastillon était topographe du roi et non pas ingénieur.

La carte du gouvernement de Lyon se trouve immédiatement après la carte générale du Dauphiné, au folio 4. Cette planche, gravée sur cuivre, a, entre les traits extérieurs du cadre, 151 millimètres de largeur, par 106 de hauteur.

Dans le haut, à droite, est le titre : GOUVERNEM.ET (*sic*) DE LION, puis en dessous, une échelle d'une lieu.

Cette carte est à une assez grande échelle, mais malheureusement la plupart des noms sont estropiés et mis les uns pour les autres. Ainsi La Duchère et La Clere sont sur l'emplacement de la Croix-Rousse et de Cuire ; Vimy est en face de l'Ile-Barbe, et La Croix-Rousse au lieu et place de Vaise, etc.

La planche suivante, au folio 5, est un petit plan de Lyon assez bien gravé, mais sans indication écrite autre que le nom de la ville sur une banderolle placée dans le ciel, à droite. Ce plan, qui est renfermée dans un rectangle de 150 millimètres de largeur, par 105 de hauteur, est une assez bonne copie en réduction du petit plan (B), dressé vers 1630 par Simon Maupin, et dont nous avons donné la description au chapitre XI.

Enfin, au folio 6 est une vue perspective de Lyon, prise de Loyasse et réduite d'après celle qui se trouve au tome V du *Théâtre des Cités du Monde* de Bravn, dont nous avons donné la description au chapitre VIII.

Néanmoins on y remarque quelques corrections et additions qui la rendent plus intéressante, quoique réduite, que celle dessinée par Georges Hoefnagel. Elle est renfermée dans un rectangle de 148 millimètres de largeur, par 103 de hauteur, et le nom de la cité, LION, est écrit dans le ciel.

A ce recueil est joint un *Discours sur les provinces et principales villes de France*, qui est un résumé très succinct de

l'histoire de chacune d'elles, avec sa position géographique. Celle de Lyon est ainsi décrite : « Sa situation au regard du ciel est en longitude 27 d. 3 m. Sa latitude 44 d. 34. Or, on sait que la latitude de Lyon est de 45° 45' 45", ce qui démontre le peu d'exactitude des coordonnées géographiques indiquées dans ce recueil.

L'œuvre de Tassin a été reproduit par les Allemands ; l'on trouve la carte du gouvernement et la vue de Lyon gravés sur une même feuille, la vue en haut, le plan en bas, ayant le *n° 244* dans l'angle supérieur de droite ; puis le plan de la ville, portant le *n° 245*. Les dimensions de ces planches sont à peu de chose près les mêmes que celles de Tassin, sauf pour la vue dont on a supprimé le ciel. Le dessin et la gravure en sont tout à fait médiocres, pour ne pas dire mauvais.

On trouve aussi une autre copie de la vue de Lyon Dans cette nouvelle reproduction l'estampe est entourée d'un cadre avec consoles dans le bas, couronné dans le haut par une tapisserie frangée portant l'inscription suivante : *autre vuë de LYON, en Profil, Capitale du Lyonnois*. Dans le lit de la rivière on lit : *Le Rhône Riv*., au lieu *de la Saône*. Les dimensions sont exactement les mêmes que celles de la vue de Tassin.

E. — Assez jolie vue de Lyon, gravée sur cuivre, sans aucune indication permettant de connaître le graveur ou l'éditeur, renfermée dans un rectangle de 344 millimètres de largeur, par 238 de hauteur.

Cette vue est reproduite d'après celle publiée au XVIe siècle par Jean d'Ogerolles, que nous avons décrite au chapitre VI, mais avec des dimensions un peu plus grandes.

Sur le premier plan, à gauche, en avant des fortifications,

un gros arbre se dresse jusqu'au ciel ; au pied est appuyé le blason de la ville et un seigneur en costume Louis XIII, accompagné de deux levriers, cause à une personne assise sur un tertre. D'autres personnes et un cavalier paraissent sortir ou se diriger vers l'entrée de la porte Saint-Sébastien. La gravure et le dessin de cette estampe sont d'une bonne facture ; malheureusement ce dernier laisse à désirer sous le rapport de la fidélité. C'est ainsi qu'il représente le faubourg de la Guillotière avec des monuments à tourelles surmontées de flèches qui n'ont jamais existé ; qu'il flanque de tours rondes défensives la muraille placée à mi-coteau Saint-Sébastien, qui n'était qu'un simple mur de clôture et est indiqué tel par Du Cerceau et Jean d'Ogerolles ; qu'il place sur le milieu du pont de la Guillotière une tour ronde au lieu d'une tour carrée, et qu'il en met une au milieu du pont du Change qui n'en possédait pas. Enfin plusieurs monuments paraissent ajoutés d'après la vue publiée en 1625 par Simon Maupin. Les ponts Saint-Vincent et de Bellecour n'y figurent pas.

Dans le haut, au milieu du ciel, est gravé le nom de la ville, LYON, qui est la seule indication écrite.

Nous ignorons de quelle collection ou recueil de vues fait partie cette jolie estampe, dont la gravure nous paraît dater de 1630 à 1640.

F. — En 1644, Jean Boisseau, éditeur de pièces gravées au burin et enlumineur du Roy pour les cartes marines et géographiques, qui demeurait à Paris, en l'Isle du Palais, à la Royalle Fontaine de Jouvence, a publié une grande vue de la ville de Lyon, assez médiocrement gravée sur cuivre, en deux planches, renfermée dans un rectangle de 744 millimètres de largeur, par 258 de hauteur.

En haut est le titre : LA PVISSANTE ET IMPOR-
TANTE VILLE DE LION ARCHEVESCHE ET METRO-
POLITAINE DES GAVLLES. Dans le ciel, le blason de la
ville.

Dans le bas, l'indication des lieux et monuments désignés
sur la vue par douze numéros et les vingt-quatre lettres de
l'alphabet ; puis la date et l'adresse de l'éditeur : *A Paris,
chez Jean Boisseau, 1644.*

Cette vue a probablement été dessinée d'après celle que
nous venons de décrire (E), car on y remarque les mêmes
défauts d'exactitude, et un gros arbre du côté gauche. La
muraille placée à mi-coteau Saint-Sébastien flanquée de
tours, le faubourg de la Guillotière avec des monuments
imaginaires, la tour sur le pont de Saône, etc. Les indica-
tions écrites correspondant à la nomenclature des lieux et
monuments désignés par des chiffres ou des lettres sur la
vue, présentent des erreurs capitales. Enfin parmi les divers
monuments ajoutés, quelques-uns sont indiqués à leur
place, tels que le pont de l'Archevêché, le couvent des
Feuillants, la Charité, les Jésuites, Sainte-Claire, etc. ;
mais le pont Saint-Vincent débouchant en face du château
de Pierre-Scise, se trouve porté à un kilomètre en amont de
sa véritable position. Les Chartreux et les Carmélites sont,
par contre, beaucoup trop rapprochés de la ville.

G. — Grande vue de Lyon, renfermée dans un rectangle
de 596 millimètres de largeur, par 246 de hauteur, gravée
sur cuivre, en deux planches, par Johann Christophe
Hafner, graveur allemand, né en 1668, qui travaillait à
Augsbourg, mort en 1754. La gravure et surtout le dessin
de cette estampe sont d'une mauvaise exécution ; c'est en
résumé une reproduction de la vue précédente (F), complé-

tement défigurée. Dans le haut du ciel, sur une banderolle, le titre : LYON-LION ; à droite, le blason de la ville. Dans le bas, un index, en français et en allemand, donne l'explication des lieux et monuments auxquels se rapportent les 27 numéros gravés sur le dessin ; puis la signature du graveur : *Johann Christoph Haffner, Svel : Erb : Excud : A V.*

H. — Vue de Lyon, gravée en 1666 par Lucas Schnitzer, graveur médiocre allemand qui travaillait à Nuremberg, renfermée dans un rectangle de 366 millimètres de largeur, par 228 de hauteur.

Au dessus du cadre est le titre :

Abbildüng des Weitberühmten Handels Stadt Lyon in Frankreich. Anno 1666 (3).

Dans le bas, à droite, un cadre renferme un index donnant l'énumération des lieux et monuments désignés par les 47 numéros gravés sur le dessin. A gauche, dans un cadre, le nom de la ville : LVGDVNVM-VVLGO LION.

Au bas, à gauche : *Pulus Furst Ex.* ; à droite, le monogramme du graveur : *S fecit Ex.*

Cette vue est une médiocre reproduction de la charmante estampe gravée par Jan Van de Velde, qui signait aussi F. de Wit, d'après celle publiée par Simon Maupin, édition de 1635, avec les trois ponts sur la Saône, que nous avons décrite au chapitre XI, A.

Dans quelques exemplaires on lit au bas du petit cadre, en dessous du nom de la ville : *Anno 1660 ;* mais le dernier chiffre étant en partie effacé pourrait bien être un 6,

(3) Portrait de la très célèbre ville commerciale de Lyon en France, 1666.

qui correspondrait alors avec la date mentionnée à la suite du titre supérieur en allemand.

I. — Grande vue de la ville de Lyon, gravée sur cuivre en deux planches, et renfermée dans un rectangle de 1040 millimètres de largeur, par 363 de hauteur.

Dans le haut du ciel, sur une banderolle : LYON *1668* ; à gauche, le blason de la ville, à droite celui des Villeroy. Un cartouche placé dans l'angle inférieur de gauche renferme une vue de la façade de l'Hôtel de Ville, d'après Simon Maupin, au bas de laquelle on lit : *A Paris, chez H. Jaliot, proche les Augustins aux deux Globes 1668 avec privilege du Roy* (4).

En dessous du cadre est le titre, imprimé en caractères typographiques : *Description de l'Ancienne et Fameuse Ville de Lyon*, suivi d'une notice historique et descriptive de la cité : *Lyon, ville Capitale de la Gaule Celtique......*, etc.

Puis à la fin : *A Paris, chez Hubert Jaillot, proche les Augustins, aux deux Globes. M. DC. LXVIII.*

Les noms des lieux et des principaux monuments sont écrits sur le dessin.

En résumé, cette estampe, quoique de grandes dimensions, n'est qu'une reproduction agrandie de la vue publiée en 1644 par Jean Boisseau, avec tous les défauts que présente l'original, notamment la muraille à mi-coteau Saint-Sébastien flanquée de tours, le pont Saint-Vincent aboutissant au château de Pierre Scize, les Chartreux et les

(4) Hubert Jaillot, graveur au burin, qui travaillait à Paris vers la fin du XVIIe siècle, et mourut en 1712. Il a principalement gravé de la topographie.

Carmélites indiqués sur des emplacements bien éloignés de ceux sur lesquels s'élevaient ces monastères, etc.

Quant à la gravure de cette pièce, elle est médiocre et traitée à grands traits.

K. — La Bibliothèque nationale possède dans la section des estampes, deux plans manuscrits de Lyon datant du xviie siècle.

Le premier est dessiné par F. de Lapointe, graveur et éditeur de cartes : *A Paris, sur le Quay de l'Horloge du Palais*, qui a publié en 1670 la carte générale des montagnes de la Haute-Auvergne, dressée en 1642 par le chevalier de Clerville, maréchal de camp et commissaire général des fortifications.

Ce plan n'est qu'une copie de celui dressé en 1649 par Beaulieu et que nous avons décrit au chapitre XII ; il est à la même échelle et a les mêmes dimensions.

A droite, dans le haut, est le nom de la ville, Lion ; en bas, une échelle de *400 thoises*. Le nord est indiqué par une rose des vents placée sur le côté droit. Dans le bas, à gauche, est le nom de l'auteur : *De la Pointe f.*

La fortification est indiquée par deux traits, l'un noir et l'autre rouge, et les rivières sont lavées en vert d'eau.

Les seules indications écrites sont : *Rosne R., Saone R., Pont du Rône, Le Pre d'Aisnai, P. Neufville, P. St George, St Laurent, P. St Just, P. de Vaize, P. d'Alincourt, B. St Clair.*

Le second plan est sans nom d'auteur. Il a 298 millimètres de largeur, par 254 de hauteur.

La ville est représentée en plan géométral, avec l'intérieur des masses bâties teintées en rose et les murs de la fortification figurés par un fort trait noir, sauf pour le rempart de

la Croix-Rousse et les ouvrages avancés de Loyasse et de Vaise où il y en a deux. Quelques monuments sont dessinés en élévation, ce sont : les tours et la porte du pont du Rhône, la porte d'Ainay, l'église Saint-Pierre, l'Hôpital et le fort Saint-Jean.

Trois ponts sont indiqués sur la Saône, avec les deux chaînes qui fermaient la rivière en amont et en aval. Les rivières sont teintées en vert d'eau. *Rône R.* et *Saône R.*, sont les seules indications écrites.

Dans l'angle inférieur de gauche, est une rose des vents et une échelle de *200 Thoises*.

La topographie est faiblement indiquée au moyen de quelques hachures largement espacées.

Ce plan paraît dessiné d'après celui publié par Mérian, que nous avons décrit au chapitre XIV.

L. — Vue de Lyon, assez finement gravée par Jean Christian, graveur hollandais, qui travaillait vers le milieu du xviie siècle, renfermée dans un rectangle de 275 millimètres de largeur, par 148 millimètres de hauteur.

Dans le ciel, sur une banderolle, le nom en latin et en français de la ville : LUGDUNUM-LYON ; à droite et à gauche, sur une pancarte déroulée soutenue par un ange, est libellé un index explicatif en hollandais, correspondant aux seize numéros gravés sur le plan à côté des lieux et monuments désignés. En avant du rempart de la Croix-Rousse, se trouve un rocher couronné par quelques petits arbres rabougris.

Cette vue est dessinée d'après celles publiées par Boisseau et autres éditeurs parisiens, avec les mêmes défauts que nous avons signalés : le pont Saint-Vincent aboutissant au rocher de Pierre-Scize, la muraille avec tours à mi-

coteau Saint-Sébastien, le faubourg de la Guillotière et ses monuments qui n'existaient pas, etc.

En dessus du trait inférieur du cadre, une notice historique en latin à gauche et en hollandais à droite, le blason des Villeroy entre deux, est gravée sur la planche. Puis, tout à fait à gauche : *Cum Privil. Sacræ Cæsar majest.;* et à droite, *Johann Christian Leopold excudit Aug. Vind.* Quelques exemplaires portent à la suite l'indication *L 14*.

M. — Vue de Lyon, assez finement gravée, publiée par François Aveline, dessinateur et graveur au burin, et éditeur, né à Paris vers 1660 et mort vers 1712. Elle est renfermée dans un rectangle de 314 millimètres de largeur, par 197 millimètres de hauteur et fait partie d'un recueil des principales villes de l'Europe.

Cette vue est copiée d'après celles publiées par Boisseau et Jalliot, avec les mêmes défauts que nous avons signalés. En avant du rempart de la Croix-Rousse on voit une troupe de cavalerie se diriger du côté de la porte Saint-Sébastien.

En dessous du trait inférieur et dans le milieu, est le titre : LYON, *Ville Capitale de la Province et du Gouvernem*[t]. *général du Lyonois*. Plus bas : *Fait par Aveline. Avec Privilege du Roy*. De chaque côté du titre est un index donnant les noms des lieux et monuments désignés par les 32 numéros gravés sur la vue.

Quelques-unes des vues de ce recueil sont signées : *Aveline fecit et excudit C. P. R.* D'autres : *Fait par Aveline. Et se vend à Paris sur le Petit Pont au Croissant*.

Dans un atlas de vues de villes attribué à Pérelle, j'ai rencontré une vue semblable à celle d'Aveline, comme dessin et dimensions, mais n'ayant pas de signature.

Aveline a publié un deuxième recueil des vues des prin-

cipales villes de l'Europe, de format beaucoup plus grand que le premier.

Dans celui-ci, la vue de Lyon, qui est exactement la même comme dessin que celle qui fait partie du premier recueil, est renfermée dans un rectangle de 512 millimètres de largeur, par 324 de hauteur.

Dans le ciel, le nom de la ville, LYON, est inscrit sur une banderolle flottante, que l'on remarque sur toutes les vues de cet atlas. Dans le bas, le titre et l'index sont les mêmes comme libellé et disposition que ceux de la vue du premier recueil, qui est plus petite, mais par contre beaucoup mieux gravée. Enfin, sur le premier plan, la troupe à cheval est réduite à cinq cavaliers armés.

On trouve des exemplaires de cette vue avec l'adresse : *A Paris, chez Charpentier, rue Saint-Jacques au Coq ;* et dans le même recueil des vues de villes signées : *fait par A. Aveline et se vend chez lui Rüe du Foin pres la Rüe Saint-Jacque.*

N. — Vue de Lyon, publiée par Jacques Jollain le jeune, graveur au burin et éditeur, qui travaillait à Paris vers la fin du XVII^e siècle et le commencement du XVIII^e siècle. Elle est renfermée dans un rectangle de 482 millimètres de largeur, par 295 de hauteur, entouré d'un cadre mouluré avec ornements gravés.

Dans le ciel, on lit le nom de la ville, LYON, sur une banderolle flottante à laquelle est appendue une pancarte déroulée contenant la carte du *Gouvernement de Lion* ; puis à droite est gravé le blason de la cité. En dessous du cadre est une notice historique et descriptive de la ville, en latin à gauche, et en français à droite. A la suite de la notice en latin est l'adresse de l'éditeur : *Se vendent A Paris chez Jollain rue S. Iaque a la ville de Cologne.*

Cette vue n'est qu'une mauvaise copie de celle publiée par Boisseau, avec le gros arbre à gauche, et pour toute addition l'Hôtel de Ville et quelques fautes en plus dans les indications écrites. La gravure de cette estampe est médiocre.

Dans le bas, à droite, le *n° 3* gravé dans l'angle de la planche, indique que cette pièce fait partie d'un recueil de vues.

O. — Vue semblable à la précédente (N) comme dessin, avec le gros arbre à gauche, et le blason dans le ciel à droite, mais sans la carte du gouvernement en dessous du titre, et les indications écrites remplacées par des numéros gravés au nombre de 38, correspondant à un index explicatif rempli de fautes, telles que : !*Abbaye d'Etyncé* pour Ainay, *Porte de Venize* qui n'a jamais existé à Lyon, *l'hospital neuve*. Comme addition on trouve la nouvelle *Maison de Ville* figurée.

Cette vue est renfermée dans un rectangle de 510 millimètres de largeur, par 312 de hauteur, et son titre est : LION. *A Paris, rue St Jacques, proche St Yve, chez Pierre Giffart, avec privilege du Roy.*

Elle est renfermée dans un rectangle de 510 millimètres de largeur, par 312 de hauteur, médiocrement gravée et n'offre aucun intérêt, n'étant qu'une mauvaise copie.

P. — Petit plan de Lyon, renfermé dans un rectangle de 143 millimètres de largeur, par 103 de hauteur. Dans le haut du cartouche qui l'entoure est le titre : LYON, *Capitale du Lyonnois*. *Le Rhône Riv.*, *La Saone Riv.*, sont les seules indications écrites. Dans le ciel les armes de France et les blasons de la ville et des Villeroy.

Ce plan n'est qu'une mauvaise copie de celui publié par Mérian, que nous avons décrit au chapitre XIV.

Il est facilement reconnaissable par cette erreur peu excusable qu'il contient : Le Pont du Rhône est arrêté au lit principal du fleuve, de telle sorte qu'il ne franchit pas les bras secondaires qui entourent les îles du côté du faubourg de la Guillotière, interruption qui n'est pas compréhensible.

Q. — Petit plan semblable à celui que nous venons de décrire (P), mais beaucoup plus finement gravé. Les dimensions en sont exactement les mêmes, seulement dans l'angle inférieur de gauche on lit le titre dans un cadre rectangulaire : LUGDUNUM *Vulgo Lions*.

Il est placé à la partie supérieure de la page 370 d'un ouvrage imprimé en italien, portant en tête : THATRO GALLICO, et au revers la pagination 369, avec le texte italien du volume, et en tête le titre : PARTE PRIMA. *Libro VIII*.

On trouve aussi des exemplaires de ce plan tirés à part sur papier blanc, et portant en dehors du cadre, dans l'angle supérieur de droite : *Tom. II, p. 246*.

Ce plan, comme le précédent, n'offre qu'un intérêt de pure curiosité.

R. — Vue de Lyon, renfermée dans un rectangle de 282 millimètres de largeur, par 167 de hauteur, qui n'est qu'une copie médiocrement gravée de celles que nous venons de décrire.

Dans le bas, le blason de la ville, surmonté de la couronne impériale allemande et entouré des attributs de l'Agriculture et du Commerce, les deux fleuves simulés par deux urnes d'où leurs eaux s'écoulent. A gauche, un

carrosse attelé de deux chevaux, et à droite quatre buveurs attablés, deux hommes et deux femmes. Enfin, dans un cartouche, le nom de la ville en français et en allemand.

Dans le bas, en dehors du cadre, une légende explicative correspondant aux 27 numéros gravés sur la vue ; puis en dessous : *F. B. Werner del* — *I. G. Ringlin Sc.* — *Cum Pr. S. C. Maj.* — *Mart. Engelbrecht excud. A. V.*

Dans la partie supérieure est gravé le n° 77.

S. — Vue de Lyon, renfermée dans un rectangle de 218 millimètres de largeur, par 143 de hauteur, qui n'est qu'une copie de vues précédemment décrites, avec trois ponts sur la Saône.

Cette estampe est assez mal gravée. En dessous est le titre : LYON, puis une notice historique et descriptive de la ville, suivie d'un index explicatif des 16 numéros gravés sur la vue. Dans le bas, on lit l'adresse de l'éditeur : *A Paris chez Crepy rue St Jacques a St Pierre.*

J. Crepy le père, dessinateur et graveur au burin, et éditeur, travaillait à Paris de 1686 à 1730. Il demeura successivement rue Saint-Jacques, vis-à-vis le Miroir ; devant la rue du Plâtre ; à Saint-Pierre ; au Lion d'Argent et cloître Saint-Benoist.

T. — Vue de Lyon, renfermée dans un rectangle de 316 millimètres de largeur, par 150 de hauteur, qui n'est qu'une mauvaise reproduction italienne des vues précédentes, avec trois ponts sur la Saône. Son titre est : *La Citta di Lione Capitale di tutta la Provincia Lionesse in Francia*. En haut : *Tome XVI*.

V. —Petite vue de Lyon assez bien gravée, renfermée

dans un rectangle de 221 millimètres de largeur, par 141 de hauteur. C'est une reproduction des vues publiées par Jean Boisseau et Jalliot, avec trois ponts sur la Saône et des erreurs en quantité. Elle est facilement reconnaissable par un carrosse attelé de quatre chevaux, qui se dirige vers la porte Saint-Sébastien, à côté duquel on lit : *A Paris, chez Chéreau*.

Dans le bas, au milieu, est le titre : LYON, *Ville Archiépiscopale et Primat des Gaules, Capitale du Lyonnois, Forez et Beaujolois*, accompagné de chaque côté d'un index explicatif des 16 numéros gravés sur la vue, qui ne porte aucune indication écrite.

François Chéreau, dessinateur et graveur à l'eau-forte et au burin, né à Blois en 1680, élève de Gérard Audran, mourut à Paris en 1729.

On trouve des exemplaires de cette vue où l'adresse de Chéreau est remplacée par celle de : *A Paris chez Chiquet*.

Jacques Chiquet, éditeur, travaillait à Paris au commencement du XVIIIe siècle, et demeurait rue Saint-Jacques, au grand Saint-Henri.

Il existe une réduction de la vue de Chéreau, assez bien gravée, renfermée dans un rectangle de 166 millimètres de largeur, par 130 de hauteur.

La seule indication écrite est le titre, dans le ciel : VUE DE LA VILLE DE LYON, puis, dans l'angle supérieur gauche : *P. 73*, qui indique que cette estampe fait partie d'un recueil où elle est jointe à une description des provinces de la France.

X. — Vue de Lyon médiocrement gravée à l'eau-forte et renfermée dans un rectangle de 273 millimètres de largeur, par 200 de hauteur.

Sur le premier plan, la porte Saint-Sébastien avec les murailles du rempart de chaque côté et un grand crucifix derrière. En haut, dans le milieu du ciel, le blason de la ville entouré d'une couronne de lauriers supportée par deux anges, avec le nom de la cité gravé en dessous : LION. Plus à droite, sur l'emplacement du rocher de Pierre Scise, on lit : *Petra Scisa*.

Dans le bas, en dehors du filet du cadre, est l'index suivant, dont les indications se rapportent à des numéros gravés sur la vue à côté des monuments qu'ils désignent :

1, San Giacomo Chiesia Collegiata — 2, San Polo Chiesia Collegiata — 3, Pietra Scisa — 4, Froviere — 5, Il Ponte di Saona — 7, L'Abatia di Esnai — 8, J frati di S. Dominico — 9, Santo Nisier — 10, Il Ponte del Rhodano — 11, J frati de S. Francesco — 12, La Platiera — 13, La Costa de S. Sebastiano — 14, Il Belvardo de la porta S. Sebastiano — 15, La Cittadella nova fabricata.

A la suite : *Impressa Venetia alla Libraria del Segno de S. Marco. D. B.*

Les deux lettres D. B. indiquent-elles le monogramme du graveur ou celui de l'éditeur ? nous l'ignorons.

Cette estampe, imprimée à Venise, n'est qu'une copie de la vue publiée à Lyon, en 1564, par Jean d'Ogerolles, que nous avons décrite au chapitre VI.

Elle a été classée à l'année 1620 dans le tome XXI de la collection Hennin, conservée à la Bibliothèque nationale, mais sans indiquer d'après quelle autorité.

Nous donnons la description de cette estampe d'après une obligeante communication de M. Natalis Rondot.

Nous arrêtons ici notre description des plans et vues de la ville de Lyon antérieurs au xviii^e siècle, persuadé que nous avons oublié d'en mentionner plusieurs et peut-être des plus intéressants ; mais avec la satisfaction d'avoir rempli consciencieusement notre tâche, nous conservons l'espoir que cette lacune sera comblée un jour par un de nos compatriotes plus heureux que nous dans ses recherches.

ADDITIONS ET CORRECTIONS

Page 27, lignes 17 et suivantes : La restauration du grand plan scénographique fut payée par la ville à Laurent de Dignoscyo, 800 francs. Cette dépense, approuvée le 5 mars 1842 par le préfet du Rhône, fut mandatée le 10 du même mois.

Page 49, ligne 3 : Lugduni itinerere, *lisez* · Lugduni itinere.

Page 64, au bas : Le texte de la note (5), supprimé, est à remplacer par le suivant :

Christophe Myleu ou Mileu, en latin Mylæus, littérateur suisse, né au commencement du XVIe siècle à Estavayer, petite ville du canton de Vaud.

Il professait les humanités au collège de la Trinité de Lyon, en 1544, et il publia, l'année suivante, un panégyrique de cette ville, sous ce titre : *De Primordiis Clarissimæ urbis Lugduni commentarius ; Lugduni, apud Seb. Griphium*, MD. XLV., petit in-4º de 39 pages, titre compris.

Cet ouvrage, dédié aux magistrats et au peuple de Lyon, porte cette suscription : C. MYLAEVS HAEC *commentabatur, anno* M.D.XXXXIIII. *Cal. Januar.*, suivie de deux épigrammes : la première, de Barthélemy Anneau, principal du collège de la Trinité ; la seconde, de Jean Nicolas Victor, collègue de Myleu. L'auteur y traite successivement de l'antiquité de Lyon, de l'étymologie de son nom, du passage d'Annibal, de quelques hommes célèbres que la ville a produits, de l'autel élevé à

Auguste, de l'incendie qui la réduisit en cendres dans une nuit et de son rétablissement avec plus de grandeur.

Page 94, ligne 9 : Nt Nundinis, *lisez :* Vt Nundinis.

Page 130, note (10) : Ces cinq vers de Sénèque le philosophe, sont extraits de la facétie satirique sur la mort du César Claude, vulgairement appelée *Apokolokyntose*.

Page 136, ligne 16 : n'ait pas cru laisser, *lisez :* n'ait pas cru devoir laisser.

Page 146, ligne 26 : à l'exception des ponts de bois de Bellecour et de Saint-Vincent, *ajoutez :* qui existaient cependant à cette époque.

Page 175, ligne 13 : Ici se termine, *lisez :* Ici nous terminons.

Page 198, ligne 25, F : — En outre de l'exemplaire décrit, il existe un premier tirage de la vue de Jean Boisseau, avec la même date de 1644, sur lequel le pont de bois de Bellecour et celui de Saint-Vincent ne sont pas indiqués.

Page 199, ligne 6, *au lieu de* : par douze numéros, *lisez :* par treize numéros.

TABLE

	Pages.
Préface	1
I. Chronique de Nuremberg, 1493	3
II. Androuet du Cerceau, 1548	10
III. Jérôme Cock et Balthasar Bos, 1550	22
IV. Grand plan scénographique, 1545-1553	25
V. Sébastien Munster, 1544-1628	54
VI. Antoine du Pinet, 1564	65
VII. François de Belleforest, 1575	69
VIII. Georges Braun, 1572-1618	74
IX. Varia (XVIe siècle)	84
X. Philippe Le Beau, 1607	87
XI. Simon Maupin, 1625-1659	99
XII. Beaulieu, 1649	145
XIII. Israel Silvestre, 1649-1652	148
XIV. Mérian, 1657	176
XV. Menestrier, 1696	186
XVI. Nicolas de Fer, 1693	189
XVII. Varia (XVIIe siècle). Valegio, Claude Chastillon, Nicolas Tassin, Jean Boisseau, Christophe Hafner, Lucas Schnitzer, Jaliot, de Lapointe, Jean Christian, François Aveline, Jacques Jollain, Giffart, Crépy, Chéreau, Chiquet, etc.	193

GRAVURES ET PLANS

	Pages
Vue de Lyon, d'après la Chronique de Nuremberg............	5
— d'après Androuet du Cerceau........ 16,	17
— d'après Balthasar Bos........ 24,	25
— d'après Munster............................	61
— d'après Jean d'Ogerolles................ .: 64,	65
Portrait de François Le Beau	88
Plan de Lyon, dressé par Simon Maupin en 1630. 128,	129
Vue de la pointe d'Ainay, par Israël Silvestre....:...... 174,	175

www.ingramcontent.com/pod-product-compliance
Lightning Source LLC
Chambersburg PA
CBHW071529220526
45469CB00003B/701